이미지를
구현하는
마법!

디자인 대사전

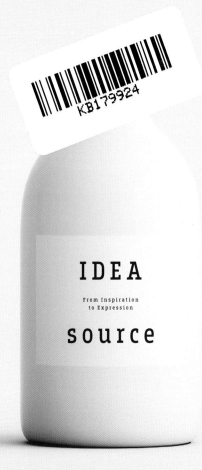

IDEA

From Inspiration
to Expression

source

우듬지

'도무지 디자인 이미지가 떠오르지 않는데…….'

디자이너라면 누구나 이런 고민을 해 본 적이 있을 것입니다.
예를 들면 디자인을 의뢰한 클라이언트가 다음과 같이 요청한 경우.

'여성 대상의 디자인이니 예쁘게 만들어 주세요!'

여기서 **'예쁘게'**는 어떤 의미일까요?
'아름다운' 것, '귀여운' 것, 아니면 '화려한' 이미지일까요? 어느 쪽에 가까운지 정확히 확인하지 않으면 딱 맞는 디자인 이미지를 떠올릴 수 없습니다.

그 다음으로 필요한 것은 디자인 형태를 떠올릴 수 있는 **'이미지 워드'**입니다. 만약 서로 공유할 수 있는 **'비주얼'** 예시가 있다면 훨씬 수월하겠지요. '이미지 워드'와 '비주얼'. 이 두 가지를 클라이언트에게서 끌어낸다면 디자인의 방향성은 상당 부분 잡힙니다.
디자이너는 클라이언트의 머릿속에 있는 대상과 목표를 헤아려 보고 고민하면서 클라이언트와 정보를 공유해야 합니다.

클라이언트의 의견을 들을 때 함께 공유할 수 있는 '이미지 워드'와 '비주얼'이 미리 준비되어 있다면 편리하지 않을까요?
서로 생각의 간격을 좁힐 수 있을 뿐더러 디자인 목표도 명확하게 잡을 수 있습니다. 자연스럽게 작업 시간도 상당 부분 단축되겠지요.

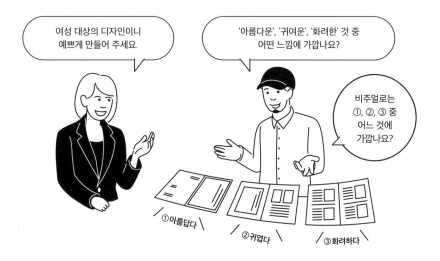

'자신 없는 디자인을 의뢰받았다…….'

디자이너가 흔히 하는 고민이 한 가지 더 있습니다.
'아름다운', '귀여운', '화려한' 디자인이라면 누구보다 자신 있지만 클라이언트가 다음과 같이 의뢰했다고 가정해 봅시다.

'미스터리한 디자인을 만들어 주세요!'

아무리 실력 있는 디자이너라도 잘하는 장르가 있고 별로 작업해 보지 못한, 말하자면 자신 없는 장르도 있습니다.

늘 자신 있고 잘하는 분야의 디자인만 작업하면 좋겠지만, 디자이너라는 직업 특성상 다양한 클라이언트를 만나고, 여러 대상의 디자인 작업을 할 수밖에 없습니다. 그렇기 때문에 특히 신입 시절부터 일을 가려서 받는 것은 바람직하지 않습니다.

만약 자신 없는 디자인을 해야 할 때, 디자인에서 포인트가 되는 지점을 알면 훨씬 수월해지지 않을까요?
'사진'이나 **'일러스트'**는 어떤 것으로 하면 좋을지, **'색'**은 어떤 배색이 어울릴지, **'레이아웃'**과 **'장식'**은, 또 **'문자'**는 어떤 것을 사용할지 등.
이와 같은 디자인 포인트를 사전처럼 찾아볼 수 있다면, 그것만으로도 한결 작업에 도움이 되지 않을까요?

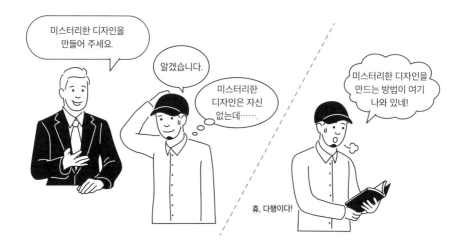

이 책은 디자이너의 여러 고민을 해결해 줍니다.

- 디자인 이미지가 떠오르지 않는다
- 아이디어가 없다
- 클라이언트와 소통이 원활하지 않다
- 작업 시간이 부족하다
- 디자인으로 구현이 잘 안 된다
- 자신 없는 디자인이 있다 등등⋯⋯

이 책은 디자인 제작에 지침이 되는 '이미지 워드'와 '비주얼'을 제시해 위와 같이 디자이너들이 흔히 맞닥뜨리는 고민을 가능한 한 빨리 해결할 수 있도록 했습니다.

직관적이고 이해하기 쉬운 차례와 분류

되도록이면 직관적으로 활용할 수 있도록 '아름다운', '귀여운', '화려한', '신뢰감을 주는' 등의 **'이미지 키워드'**로 차례를 구성했습니다.
남녀노소 모두가 쓰는 언어로 정리해 디자이너에서 클라이언트, 그리고 일반인에 이르기까지 누구나 키워드를 보면 단번에 이미지를 떠올릴 수 있습니다. 많은 사람과 공유할 수 있는, 지금까지 없었던 친절한 디자인 분류 방법이라고 자부합니다.

한 권에 모든 디자인을 망라한 포괄성

세부적인 내용은 책을 펼쳐 보면 직접 확인할 수 있지만, 전체 12장에 걸쳐 39가지 테마에 이르는 200점의 디자인 사례가 한 권에 집약되어 있습니다.
어설픈 디자인을 예시로 드는 건 아무런 소용이 없기 때문에 책에서 제시하는 디자인은 하나하나 높은 퀄리티로 만들기 위해 많은 공을 들였습니다.
더욱이 다른 디자인 도서에서는 찾아보기 힘든 '펑크록', '사이버적인', '음영이 들어간' 디자인과 같이 독특한 테마도 수록되어 있습니다. 독자가 고민될 때 확인할 수 있도록 다양한 장르의 디자인 사례를 이 한 권의 책에 총망라했습니다.

곁에 두고 필요할 때 바로 펼쳐 본다.
두툼한 디자인 사전과 같은 책을 목표로 했습니다.

이 책은 다음과 같은 분들을 위해 만들었습니다.

- 디자인을 업으로 하는 디자이너
- 디자이너에게 디자인 제작을 의뢰하는 클라이언트
- 클라이언트와 디자인에 대한 소통이 원활하지 않아 힘든 사람
- 이미지 워드에서 디자인 아이디어를 얻고 싶은 사람
- 비주얼 이미지에서 사용하고 싶은 디자인을 찾고 싶은 사람
- 시간이 없을 때 바로 사용할 수 있는 디자인 사례집을 원하는 사람
- 아이디어가 고갈되어 여러 디자인을 펼쳐 보며 이미지를 떠올리고 싶은 사람
- 귀여운 디자인에서 멋있는 디자인까지 각종 디자인을 만드는 방법을 알고 싶은 사람

위와 같은 분들은 이 책을 활용해 주세요! 디자이너는 물론 디자인을 의뢰하는 클라이언트와 급하게 디자인 제작을 부탁받은 직장인에게도 도움이 될 것입니다. 취미나 실용적인 이유로 작품을 만드는 사람들도 이미지를 제작하는 방법을 알아두면 좋지요.

저 역시 예전에는 불가능했습니다!

헤아려 보니 저도 디자이너가 된 지 어느덧 16년째가 되었습니다. 젊은 디자이너 시절의 쓰디쓴 경험이 아직도 기억납니다. 클라이언트와 소통이 서툴렀던 탓에 사수로부터 '일단 회의에 들어갔으면 비주얼이 떠오를 때까지 절대 돌아올 생각하지 마!'라고 혼도 많이 났습니다.
당연한 말이지만, 비주얼이 떠오르지 않았는데 무턱대고 작업을 시작하면 이미지는커녕 어디서부터 손을 대야 할지 몰라 결국 올 스톱 상태가 되고 맙니다.
마치 망망대해에서 지도도, 바람도, 노도 없이 둥둥 떠다니는 조각배처럼 진도도 나아가지 못한 채 시간만 흘려 보냈지요. 그 무렵 머리를 싸매고 고민했던 것은 어떻게 하면 '디자인을 만드는 디자이너'와 '의뢰하는 클라이언트'가 생각하는 이미지를 간단 명료하게 공유할 수 있을까, 또 그런 방법이 있다면 굉장히 유용할 텐데, 하는 것이었습니다.

이 책에서 저는 오랜 시간 디자이너로서 익혀 온 **'이미지화하는 기술'**과 **'디자인으로 구현하는 기법'**을 여러 디자인 사례와 함께 고스란히 여러분에게 전수할 생각입니다.
모쪼록 이 책이 날마다 디자인 작업을 하는 여러분에게 도움이 되고, 퀄리티 향상과 제작 시간 단축으로까지 이어지기를 바랍니다. 그리고 참신한 디자인을 탄생시키는 모티브로 삼아 준다면 더없이 기쁠 것입니다.
자, 이제 디자인의 세계로 함께 여행을 떠나 볼까요!

오자와 하야토(尾沢早飛)

How to Use This Book

이 책의 활용법

이 책에서는 '이미지 워드'와 '비주얼'로 차례를 구분했습니다. 클라이언트와 의논할 때나 자신 없는 장르의 디자인에 도전할 때, 또는 디자인 아이디어를 얻고 싶을 때 언제든지 이 책에서 도움을 받으세요. 이 책의 몇 가지 활용법을 소개하면 다음과 같습니다.

\ 추천 활용법 /

 클라이언트와 의논 시 도움을 받거나 직관적으로 이미지를 공유하고 싶을 때

'이미지 워드' 중에서 고른다면 어느 것일까요?

'아름다운' 디자인을 '비주얼'로 고른다면 어떤 디자인일까요?

'이미지 워드'와 '비주얼'을 활용해 디자이너와 클라이언트가 만들고 싶은 디자인 이미지를 공유해 주세요.

02 만들고 싶은 디자인 이미지가 있거나 자신 없는 장르의 디자인에 도전할 때

만들고 싶은 디자인 이미지가 있거나 자신 없는 장르의 디자인을 잘 만들고 싶을 때, 이 책을 활용해서 방법을 익히면 좋습니다.

03 디자인 아이디어가 떠오르지 않고, 시간이 부족할 때

아이디어가 떠오르지 않을 때는 책을 쓱 훑어 보세요. 여러 디자인 사례를 보다 보면 딱 맞는 것을 발견할지도 모릅니다. 또 시간이 없을 때는 디자인 팁(p.11 참조)에서 구체적인 방법을 참고해 만들어 보세요.

이 책의 특징! 직관적으로 검색할 수 있는 차례를 잘 활용하자!

이 책에서는 '이미지 워드'와 '비주얼'을 많이 다루기 때문에 보다 직관적이고 빠르게 원하는 디자인을 찾을 수 있도록 **쉽고 효율적인 검색에 중점**을 두었습니다. 차례를 잘 활용해 원하는 디자인 이미지를 손쉽게 찾아보세요.

\ 추천 활용법 /

04 장과 차례에서 찾는다!

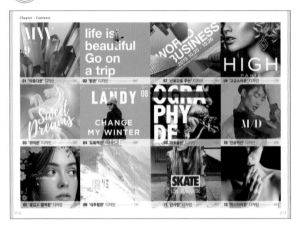

대분류로
찾는다!

전체 12장의 대분류 이미지 워드로 찾는 차례입니다. 각 장마다 해당 이미지의 디자인을 다루고 있습니다.

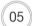
\ 추천 활용법 /

05 이미지 워드와 차례에서 찾는다!

이미지 묶음에서
찾는다!

'이미지 워드'와 '메인 비주얼' 차례를 활용하는 방법입니다. 장별 차례보다 세부적으로 찾을 수 있습니다. 또 왼쪽 아래에 있는 원 그래프에서 각 장의 대표적인 배색을 바로 확인할 수 있습니다.

보기만 해도 아이디어가 떠오른다! 전체 디자인 색인!

색인에는 이 책에서 소개하는 모든 디자인이 나열되어 있습니다. 원하는 디자인을 찾으려면 색인에서
검색하는 것이 가장 빠릅니다. 또 오른쪽 페이지 상단에 색깔 띠로 구분해 놓아 찾기 쉽습니다.

\ 추천 활용법 /

06 디자인 색인에서 찾는다!

개별 디자인을
찾는다!

이 책에 실린 200점의 디자인
중에서 원하는 디자인을 찾을 때
활용하세요. 차례보다 구체적으
로 개별 디자인을 찾을 수 있습니
다. 간단한 포인트 해설이 있
어 보기만 해도 디자인 아이디어
가 떠오릅니다.

\ 추천 활용법 /

07 구분해 놓은 색으로 찾는다!

차례와 색인은 연한 회색으로
맨 위쪽과 아래쪽에 표시해
두어 찾아보기 쉽습니다!

차례·색인

이 책의 활용법에 익숙해지면, 책배에
구분해 놓은 색으로 빠르게 검색할 수
있습니다. 장과 직관적으로 관련된 색을
표시해 두어 감각적으로 쉽게 찾아볼 수
있습니다.

\ 추천 활용법 /

 이미지 워드, 비주얼 페이지 활용법

테마에 해당하는 디자인을 모아서 소개합니다. 디자인의 주요 해설 외에 보다 상세한 핀포인트가
되는 부분도 설명하고 있습니다.

이미지 워드와 전체 해설　　　　　　　　　　　　　　장과 테마 번호

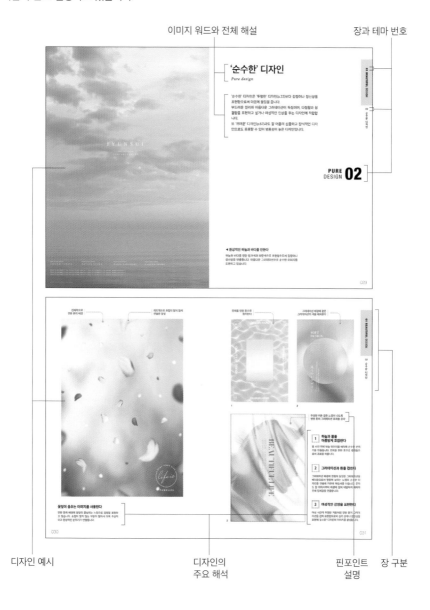

디자인 예시　　　　디자인의　　　　핀포인트　　장 구분
　　　　　　　　　　주요 해석　　　　설명

09 디자인 팁 페이지 활용법

해당 주제의 디자인을 만들기 위한 상세 정보를 정리해 두었습니다.

디자인은 '사진, 일러스트, 색, 레이아웃, 장식, 문자' 등의 조합으로 만들어집니다. 이것들을 조합하는 요령을 참고하면 어떤 장르의 디자인도 만들 수 있습니다.

사진을 고르는 방법과 촬영 요령을 설명한다. 주제에 따라서는 일러스트를 다룬 경우도 있다. 오른쪽에 제시한 디자인의 주요 해설을 실었다.

레이아웃을 고르는 방법과 요령을 설명한다. 주제에 따라 장식을 다룬 경우도 있다. 오른쪽에 제시한 디자인의 주요 해설을 실었다.

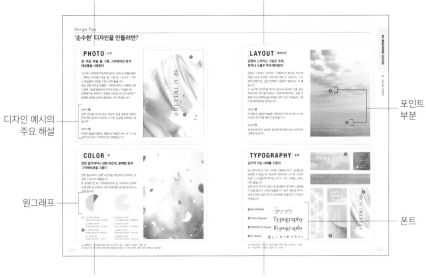

디자인 예시의 주요 해설

원그래프

포인트 부분

폰트

색을 선택하는 방법과 요령을 설명한다. 배색 원그래프에서 배색 비율을 참고할 수 있으며 컬러 번호에서 구체적인 컬러를 선택할 수 있다.

문자를 선택하는 방법과 요령을 설명한다. 실제로 디자인에서 사용한 서체 및 폰트를 구체적으로 제시해 선택에 도움을 준다.

＊이 책에서는 실제 디자인 현장에서 사용되는 폰트를 전하는 것을 우선했습니다.
　때문에 일부 폰트는 유료이거나 라이센스 계약을 맺은 후 사용 가능한 것이 있습니다.
　만약 해당 폰트를 소유하지 않은 경우라면 해설 내용을 확인하고, 비슷한 폰트를 대신 사용해도 좋습니다.

○디자이너에게 추천하는 라이센스 계약 폰트
• Adobe Fonts … Adobe Creative Cloud의 계약을 맺으면 추가 금액 없이 사용할 수 있는 폰트. 영문이 강함.
　https://fonts.adobe.com
• 산돌 구름 … 다양한 요금제로 폰트 클라우드 서비스 제공. 국문이 강함.
　https://www.sandollcloud.com/

Imagewords - Contents

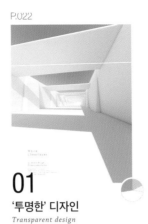

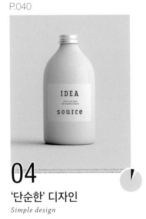

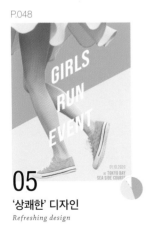
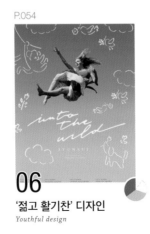

Imagewords - Contents

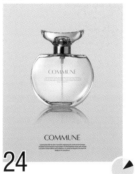

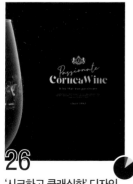

Imagewords - Contents

P.246

35
'펑크 록' 디자인
Punk Rock design

P.253

Chapter 12

MYSTERIOUS
DESIGN
'미스터리한' 디자인

P.254

36
'사이버적인' 디자인
Cyber design

P.260

37
'무기질 느낌이 나는' 디자인
Inorganic design

P.266

38
'빛을 사용한' 디자인
Lighting design

P.272

39
'음영이 들어간' 디자인
Shady design

BEAUTIFUL
DESIGN

'아름다운' 디자인

디자인은 무엇보다 '아름다움'이 기본입니다. 디자인의 본질은 '정리, 편집, 최적화를 통해 정보를 전달하는 것'으로 이 과정에서 '아름다움'을 소홀히 하면 디자인 본래의 목적은 둘째 치고, 오히려 지나치게 복잡하고 난해한 표현이 되고 맙니다.

그렇기 때문에 먼저 이 이미지가 '아름다운가?' '아름답게 표현되었는가?'에 중점을 두고 디자인해야 합니다.

그럼 '아름다운' 디자인부터 살펴볼까요!

White
Cleanliness

at cornea design
Daikanyama studio

Hayato Ozawa / Art director
Teruaki Tabata / Art director + Designer
Kazuhiro Fuseki / Graphic Designer + Illustrator
Hiroya Takeda / Photographer

'투명한' 디자인

Transparent design

중성적이고 무기질 느낌의 맑은 분위기가 나는 '투명한' 디자인은 '아름다운' 디자인 중에서도 특히 '비일상적인 아름다움'을 표현하는 데 적합합니다.

깨끗한 인상을 중요시하는 제품이나 서비스, 또한 이를 제공하는 기업에게는 이상적인 이미지로 디자인에서 자주 사용되고 있습니다.

TRANSPARENT DESIGN 01

◀ 청결한 느낌을 주는 건물과 맑게 갠 하늘로 정리한다

불필요한 장식을 피하고 컬러는 최대한 자제해 흰색과 파란색만으로 표현합니다. 특히 흰색이 차지하는 면적을 넓게 설정해 투명한 느낌을 살립니다. 문자는 읽을 수 있는 정도의 크기로 작게 하고, 검은색보다 회색이 사진의 투명감을 해치지 않습니다.

지워져 없어지는 듯한 서체를
타이틀로 사용해 투명감을 연출

문자가 도드라져 보이지
않도록 흰색으로 처리

투명한 유리나 보석을 사용한다

한색 계열인 '파란색'과 '보라색'의 그러데이션으로 투명감을
연출합니다. 파란색만 사용하는 것보다 보라색을 함께 배색
하면 지면의 입체감이 살고 화려함도 표현할 수 있습니다.

스토리가 느껴지도록 위아래
두 장의 사진을 조합한다

문자와 로고를 중앙에
배치한 안정감 있는 구도

1

2

사진의 왼쪽 상단에 카피를 배치해
지면이 정돈된 느낌을 준다

1 상쾌한 바람이 느껴지는 디자인을 완성한다

'청명한 하늘 사진'과 '방으로 창 그림자가 드
리운 사진'을 위아래에 사용해 스토리가 느껴
지도록 합니다. 지면을 정중앙에서 균등하게
분할하고 사진에 들어가는 정보도 최대한 배
제한 디자인입니다. 산뜻한 바람이 불어오는
것 같은 느낌을 줍니다.

2 중앙에 수평선을 배치해 균형 잡힌 디자인을 만든다

구도는 1과 같지만 2는 정중앙에 수평선이
있는 한 장의 사진으로 구성되어 있습니다.
수평선을 중앙에 배치해 깔끔하게 균형 잡힌
디자인이 되었습니다.

3 바라다보이는 하늘과 빛, 탁 트인 바다를 사용한다

인물이 하늘을 바라보고 있는 구도에서 하늘
은 넓고 인물은 작게 배치한 사진을 사용했
습니다. 인물이 뒤돌아서 있지만 앞을 향해
있는 느낌을 주고, 여백이 넓어 심플하고 투
명한 인상을 줍니다.

3

'투명한' 디자인을 만들려면?

[PHOTO] 사진

투명감 있는 대상물이나 파란색 또는
흰색 면적이 넓은 사진을 사용한다

오른쪽 디자인과 같이 사진에 광물이나 유리 등 투명감 있는 대상물이 들어가면 그 자체로 맑은 인상을 줍니다. 또 넓은 하늘이나 바다 사진, 고요하고 어슴푸레한 느낌의 사진, 흰색 면적이 넓고 환한 사진 등으로도 투명한 디자인을 연출할 수 있습니다.
전체적으로 한색 계열의 사진을 사용하면 의도하는 효과를 낼 수 있습니다.

point ❶
곡선보다는 직선을 많이 사용한 이미지가 더 투명한 느낌을 냅니다.

point ❷
곡선을 사용한 이미지여도 복잡하지 않고 심플하게 아름다움을 표현한 것이라면 투명한 느낌이 납니다.

[COLOR] 색

한색 계열이나 흰색으로 정리한다

세련된 인상을 주는 한색 계열이나 깨끗한 이미지의 흰색으로 디자인을 정리하면 투명한 느낌을 잘 살리면서도 깔끔한 인상을 줍니다. 검은색 문자는 지나치게 강한 인상을 주기 때문에 회색으로 다운시켜 사용하는 것이 좋습니다. 밝은 파스텔컬러※도 투명한 느낌을 내고 싶을 때 자주 사용하는 색입니다.

○ C0 M3 Y3 K0
R253 G250 B248 / #fdfaf8

● C50 M25 Y10 K0
R147 G169 B202 / #93a9ca

● C25 M18 Y10 K0
R199 G202 B214 / #c7cad6

○ C5 M6 Y6 K0
R243 G240 B238 / #f3f0ee

● C60 M10 Y20 K0
R129 G181 B198 / #81b5c6

○ C35 M5 Y10 K0
R186 G213 B226 / #bad5e2

● C90 M75 Y10 K0
R54 G75 B145 / #364b91

● C90 M100 Y50 K10
R55 G43 B85 / #372b55

White
Cleanliness

※ 파스텔컬러: 흰색이 섞인 것 같은 옅은 색

[LAYOUT] 레이아웃

여백을 넓게 설정해
투명한 느낌을 낸다

디자인에 화이트 스페이스(여백)를 넓게 설정함으로써
투명한 디자인을 만들 수 있습니다. 문자 주변과 사진의
피사체 둘레에 여백을 주는 것이 요령입니다. 이 점을
감안해서 레이아웃하면 좋습니다.
오른쪽 디자인은 사진에 들어가는 정보를 극도로 배제
하고 심플하게 만들었습니다. 또한 흰색으로 사진을 에
워싸 보다 깔끔한 인상을 줍니다.

point ❶

사진에서 정보를 지나치게 생략하면 디자인이 애매모
호해지는 경우도 있습니다. 하늘에 대한 인상은 남도록
주의해서 정리합니다.

point ❷

문자는 하단에 작은 크기로 배치합니다. 투명한 디자인
에도 잘 매치됩니다.

[TYPOGRAPHY] 문자

굴곡이 없는 스탠더드한 폰트를 고른다

폰트는 영문, 국문 모두 최대한 스탠더드한 것으로 고르
세요. 아름답고 투명한 디자인에서는 장식 등의 가공은
피해 주세요.
단, 장식 서체라도 아름다운 선으로 표현되었다면 디자
인에서 포인트로 사용해도 괜찮습니다.
문자 색은 흰색이나 회색 등 이미지가 잘 연상되지 않
는 중립적인 색을 사용하는 것이 좋습니다.

❶ Times Regular — Graphic Design

❷ Cochin Regular — Graphic Design

❸ American Typewriter Light — Graphic Design

❹ FEMORALIS Regular — Graphic Design

JYUNSUI

PHOTOGRAPHER
TERUAKI TABATA

PHOTOGRAPHER PHOTOGRAPHER PHOTOGRAPHER PHOTOGRAPHER
TERUAKI TABATA HAYATO OZAWA MARIN NAKAMORI HARUNA IKOMA

THIS IS DAMMY!!! No HAND WORK DESIGN THIS IS DAMMY!!! No HAND WORK DESIGN!!!
THIS IS DAMMY!!! No HAND WORK DESIGN THIS IS DAMMY!!! No HAND WORK DESIGN!!!
THIS IS DAMMY!!! No HAND WORK DESIGN THIS IS DAMMY!!! No HAND WORK DESIGN!!!

WWW.CORNEADESIGN.COM

'순수한' 디자인

Pure design

'순수한' 디자인은 '투명한' 디자인(p.22)보다 감정이나 정신성을 표현함으로써 마음에 울림을 줍니다.

부드러운 컬러와 아름다운 그러데이션이 특징이며, 다정함과 청결함을 표현하고 싶거나 여성적인 인상을 주는 디자인에 적합합니다.

또 '귀여운' 디자인(p.67)과도 잘 어울려 심플하고 장식적인 디자인으로도 응용할 수 있어 범용성이 높은 디자인입니다.

PURE
DESIGN **02**

◀ **환상적인 하늘과 바다를 만든다**

하늘과 바다를 연한 핑크색과 파란색으로 표현함으로써 감정이나 정신성을 연출합니다. 아름다운 그러데이션으로 순수한 이미지를 표현하고 있습니다.

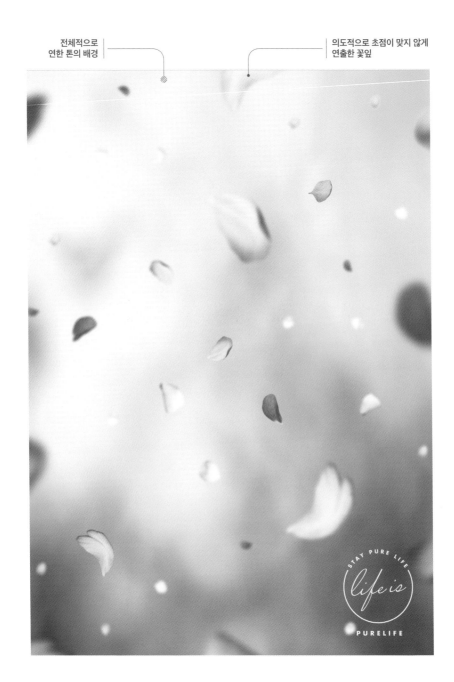

전체적으로
연한 톤의 배경

의도적으로 초점이 맞지 않게
연출한 꽃잎

꽃잎이 춤추는 이미지를 사용한다

연한 톤의 배경에 꽃잎이 흩날리는 느낌으로 감정을 표현하
고 있습니다. 초점이 맞지 않는 부분이 많아서 더욱 추상적
이고 환상적인 분위기가 연출됩니다.

전체를 연한 톤으로
정리한다

그러데이션 배경에 같은
그러데이션의 색을 배치한다

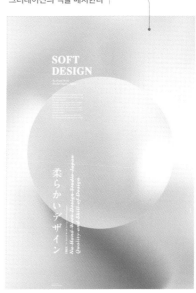

1

2

투명한 커튼 같은 느낌이 나도록
연한 톤의 그러데이션 효과를 준다

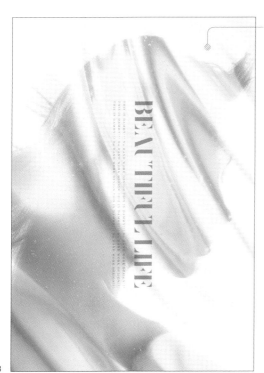

3

1 하늘과 물을 아름답게 조합한다

물 사진 위에 하늘 이미지를 배치해 순수한 분위
기를 연출합니다. 전체를 연한 톤으로 정리함으
로써 조화를 이룹니다.

2 그러데이션과 원을 겹친다

그러데이션 배경에 원형의 동일한 그러데이션을
배치함으로써 말랑해 보이는 느낌의 순수한 디
자인을 연출해 지면에 짜임새를 더합니다. 문자
도 원 위에서부터 배경에 걸쳐 대담하게 레이아
웃해 입체감을 연출합니다.

3 여성적인 감정을 표현한다

여성 사진에 투명한 커튼처럼 연한 톤의 그러데
이션을 겹쳐 표현함으로써 심리 상태나 정신성을
표현해 '순수한' 디자인의 이미지를 완성합니다.

'순수한' 디자인을 만들려면?

[**PHOTO**] 사진

꽃, 여성, 하늘, 물, 구름, 그러데이션 등의 대상물을 사용한다

'순수한' 디자인을 만들려면 꽃이나 여성 등 아름다움이 느껴지는 피사체나 하늘, 물, 구름 등 스토리가 느껴지는 대상물의 사진을 고르는 것이 좋습니다.
또한 연한 색으로 연출한 그러데이션이나 투명한 커튼 느낌의 그림을 합성하면 이미지 조정도 가능합니다.
전체적으로 희미하고 아련한 인상을 주도록 정리하고 감정을 최대한 살려서 표현하는 것이 핵심입니다.

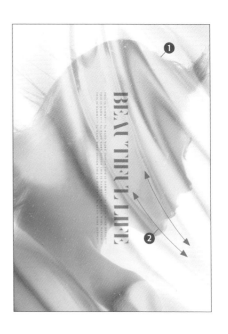

point ❶
살짝 고개를 숙이고 있는 여성의 얼굴 구도와 커튼이 어우러져 깊이가 느껴지는 순수한 감정을 표현하고 있습니다.

point ❷
여성의 얼굴이 향하는 방향으로 바람이 부는 듯 비스듬하게 곡선으로 그러데이션을 연출했습니다.

[**COLOR**] 색

연한 핑크색이나 연한 파란색, 창백한 톤의 그러데이션을 고른다

연한 핑크색이나 연한 파란색을 메인으로 정리하면 '순수한' 디자인이 연출됩니다.
또 창백한 톤*의 그러데이션과도 잘 어우러져 전체적으로 연한 핑크색이나 연한 파란색을 입히면 순수한 인상을 줍니다.

- C5 M30 Y15 K0
 R227 G194 B196 / #e3c2c4
- C30 M0 Y10 K0
 R198 G225 B231 / #c6e1e7
- C15 M75 Y0 K0
 R185 G92 B154 / #b95c9a
- C7 M5 Y5 K0
 R240 G241 B241 / #f0f1f1

- C40 M5 Y10 K0
 R176 G208 B224 / #b0d0e0
- C0 M20 Y10 K0
 R242 G218 B217 / #f2dad9
- C25 M7 Y0 K0
 R205 G221 B242 / #cdddf2
- C20 M0 Y10 K0
 R218 G235 B234 / #daebea

※ 창백한 톤: 순색에 흰색을 섞은 색. 명도가 높고, 연하고 귀여운 느낌의 색
※ 세리프체: 문자 끝부분에 작은 돌출 장식(세리프)이 있는 영문 서체. 국문 서체로는 명조체

[LAYOUT] 레이아웃

감정이 느껴지는 그림은 크게,
문자나 소품은 작게 배치한다

감정이 느껴지는 사진이나 그러데이션 장식을 크게 배치함으로써 '순수한' 디자인을 만들 수 있습니다. 디자인의 전면 또는 넓은 면적에 사용해서 정리하는 게 좋습니다.
또 순수한 이미지를 해치지 않도록 문자와 소품 등은 지나치게 크지 않으면서도 고상하게 배치하는 것이 요령입니다. 전체적으로 여백을 넓게 주고 여유로운 느낌으로 레이아웃을 정리합니다.

point ❶
타이틀 등 중요한 정보를 가운데에 작게 배치해 순수한 사진의 이미지를 해치지 않게 합니다.

point ❷
맨 하단에 문자 정보를 정리해 배치함으로써 전체적인 균형을 잡습니다.

[TYPOGRAPHY] 문자

굵기가 가는 서체를 고른다

굵기(웨이트)가 가는 서체를 사용함으로써 '섬세함'을 표현할 수 있습니다. 명조체, 세리프체, 고딕체, 산세리프체※, 스크립트체※에서도 굵기가 가는 서체를 고르는 것이 좋습니다.
또한 문자 크기가 작을수록 섬세함이 증가하니 알아볼 수 있을 정도의 크기로 설정합니다. 문자 색은 흰색이나 너무 진하지 않은 색으로 정리하면 아름다운 디자인이 완성됩니다.

❶ Mr Sheffield

❷ Times Regular

❸ FEMORALIS Regular

❹ A1 Mincho

※ 산세리프체: 세리프가 없는 영문 서체. 국문 서체로는 고딕체
※ 스크립트체: 손글씨 느낌이 나는 서체

'세련된' 디자인

Sophisticated design

'세련된' 디자인은 '성숙한 여성성'을 표현하기에 아주 적합합니다.

장식과 사용하는 색의 수를 늘리면 우아하고 화려해져 한층 세련된 인상을 주지만, 과하면 오히려 지저분하고 경박해 보입니다. 적당히 가감할 필요가 있는 어려운 이미지입니다.

또한 남성성을 기반으로 세련된 디자인을 만들면 '격조 높은'(p.180), '시크하고 클래식한'(p.186) 이미지가 됩니다.

SOPHISTICATED DESIGN **03**

◀ **흰색 박스를 사용해 심메트리를 잡는다**

꽃 일러스트 배경 중앙에 반투명한 흰색 박스를 넣어 정보를 배치한 레이아웃입니다. 배경에 콘트라스트가 강한 일러스트 등이 있는 경우에는 그 상태 그대로 문자를 배치하면 가독성이 떨어집니다. 이와 같은 레이아웃 방법은 굉장히 자주 사용되기 때문에 기억해 두면 좋습니다. 여기서는 정보와 레이아웃에 심메트리(symmetry, 좌우대칭) 구도를 적용해 세련미를 연출했습니다.

테두리를 둘러
보다 세련된 느낌을 연출한다

women's
design

TO DEFINE IS TO KILL.
TO SUGGEST IS TO CREATE.

옷과 피부, 배경을 모두
핑크 톤으로 처리하면
여성적이고 세련된 사진이 된다

색의 수를 절제한다

여성 사진을 연한 핑크색 계열로 조정합니다. 사용하는 색의 수를 절제
함으로써 세련된 사진을 완성합니다. 문자는 심메트리 구도로 배치하면
좋습니다. 자간을 넓혀 보다 우아하고 세련된 이미지를 연출합니다.

색을 절제한 모노톤 사진을 사용해
색이 주는 정보를 줄인다

여백을 넓게 잡아
세련된 디자인을 만든다

1

2

흰색 테두리를 넓게 두르고 연한 톤의
그러데이션 배경을 깐다

3

1 색의 수를 절제한 모노톤 사진을 사용한다

사진을 여러 장 사용해서 세련된 디자인을 만드는 경우, 한 장의 사진으로 보여주는 것보다 난이도가 훨씬 높아집니다.
예로 든 디자인과 같이 색의 톤을 한두 가지로 압축하고 모노톤 사진을 사용하는 것이 요령입니다.

2 '여성'과 '꽃'을 콜라주한다

여성 사진에 꽃 사진을 콜라주함으로써 여성이 지닌 화려함을 극대화할 수 있습니다. 여백을 넓게 잡아 자칫 복잡해 보이기 쉬운 콜라주를 세련된 디자인으로 정리합니다.

3 넓은 흰색 테두리를 두르고 연한 톤을 사용한다

꽃집 웹 사이트입니다. 넓은 흰색 테두리를 두르고 배경에 연한 톤의 그러데이션 배경을 깔아 세련된 디자인을 연출하고 있습니다.
전통적인 방식의 레이아웃이라 단조로워 보일 수 있으므로 군데군데 꽃 사진이나 일러스트 등을 배치해 페이지에 역동성과 깊이를 더해줍니다.

'세련된' 디자인을 만들려면?

[PHOTO] 사진

'꽃' 사진이나 일러스트를 사용한다

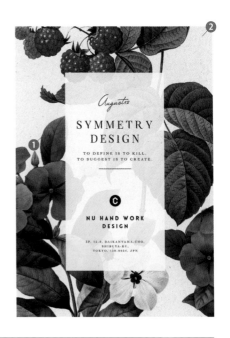

세련된 분위기를 연출하려면 꽃 사진이나 일러스트를 사용하는 것이 좋습니다. 꽃 자체가 지닌 아름다움이 지면에 퍼져 세련된 인상으로 정돈됩니다.

일러스트는 도감에 실린 것처럼 가공되지 않은 실제 느낌이 나는 것을 추천합니다. 보는 사람에게 불필요한 이미지나 감정을 전달하지 않기 때문에 세련된 이미지를 연출할 수 있습니다.

인물 사진을 사용할 때는 성별에 관계없이 성인이 등장하는 사진을 조합하면 분위기가 강조됩니다.

point ❶

도감에 실린 것처럼 실물 느낌이 나는 일러스트를 활용합니다.

point ❷

이 디자인에서는 흰색 박스의 이질감을 없애기 위해 전체에 종이 텍스처를 사용해 일체감을 주고 있습니다.

[COLOR] 색

색의 수를 절제하고 연한 톤을 사용한다

오른쪽 그림처럼 전체를 한 가지 색감으로 통일하면 세련된 느낌이 납니다. '색의 수를 줄이는 것'이 포인트입니다.

핑크색이나 청록색, 회색, 흰색 등이 잘 어울립니다. 전체를 연한 톤으로 정리하는 것이 요령입니다.

C0 M30 Y10 K0
R234 G198 B205 / #eac6cd

C10 M70 Y50 K0
R196 G106 B102 / #c46a66

C50 M80 Y80 K30
R105 G61 B51 / #693d33

C6 M3 Y2 K0
R243 G245 B249 / #f3f5f9

C80 M50 Y80 K10
R77 G105 B77 / #4d694d

C30 M80 Y60 K0
R177 G83 B83 / #b15353

C10 M5 Y20 K0
R235 G236 B213 / #ebecd5

[**LAYOUT**] 레이아웃

심메트리 구도를 사용한다

웹이든 지면이든 대칭성을 살린 '심메트리' 구도를 사용
하면 세련된 이미지가 연출됩니다.
단, 심메트리 구도에서도 제시하는 정보가 지나치게 많
으면 복잡해 보일 수 있으니 가능한 한 정보를 단순화
시키고 여백을 두어 디자인하는 것이 중요합니다.

point ❶
좌우 대칭의 심메트
리 구도로 합니다.

point ❷
흰색 테두리를 둘러
세련된 이미지를 연
출합니다.

[**TYPOGRAPHY**] 문자

스크립트체로 세련된 디자인을 연출한다

필기체 느낌의 스크립트체는 다소 알아보기 힘든 것이
단점이지만 세련된 이미지를 연출할 때 아주 유용합니
다.
알아보기 힘든 특성을 살려 정보 전달보다는 '디자인 요
소'로 활용하는 편이 좋습니다.
읽어야 하는 문자는 명조체나 세리프체가 잘 맞습니다.

❶ Mr Sheffield — *Graphic Design*

❷ Shopping Script — *Graphic Design*

❸ Mr Blaketon — *Graphic Design*

❹ Times Regular — Graphic Design

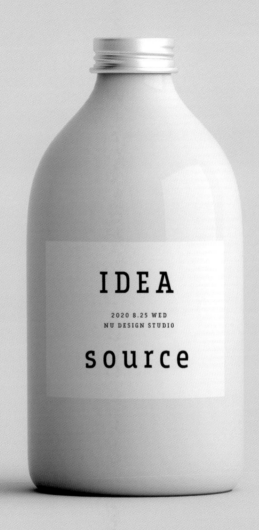

IDEA

2020 8.25 WED
NU DESIGN STUDIO

source

Lorem ipsum dolor sit amet, consectetur adipisicing elit, sed do eiusmod tempor incididunt ut labore et dolore magna aliqua. Ut enim ad minim veniam, quis nostrud exercitation ullamco laboris nisi ut aliquip ex ea commodo consequat. aute irure dolor in reprehenderit in voluptate velit esse cillum dolore eu fugiat nulla pariatur. Excepteur sint occaecat cupidatat non proident, sunt in culpa qui officia deserunt mollit anim id est laborum.

'단순한' 디자인

Simple design

'단순한' 디자인이야말로 가장 '아름다운' 디자인이라고 할 수 있습니다.
전체적인 구도, 균형, 색 조합, 폰트 등 언뜻 보기에는 단순해 보이지만 오히려 세부적인 것까지 정밀하게 계산된, 가장 난이도가 높은 디자인입니다.
그렇기 때문에 퀄리티 높은 '단순한' 디자인은 다른 어떤 디자인보다 강한 호소력으로 압도적인 존재감을 자랑합니다.

SIMPLE DESIGN 04

◀ 단순화함으로써 존재감을 드러낸다

병 라벨에 있는 타이틀 'IDEA source'가 눈에 들어오도록 연출했습니다.
색은 단색의 모노톤으로 하고 정중앙에 병을 배치해 디자인에서 병이 가장 먼저 부각되도록 했습니다. 단순한 디자인에서는 정보를 줄이는 것이 아주 중요합니다.

위쪽에 여백을 넓게 둠으로써 인물이
뭔가를 생각하는 듯한 이미지가 된다

THINK

In today's information-oriented society, subtraction
(simplification) has become mainstream thought abouIn today's
information-oriented society, subtraction (
simplification) has become mainstream thought abou

THINK

의도적으로 남성의 머리 부분을
트리밍해 군더더기를 없앴다

트리밍과 여백으로 지면을 구성한다

남성의 머리 부분을 트리밍하고 머리 위로 넓게 여백을 둠으
로써 뭔가를 생각하는 듯한 느낌을 연출합니다. 트리밍과 구
도만으로 이처럼 강렬한 존재감이 생기는 것은 단순성 때문
입니다.

문자 정보가 작아도
시선을 끌 수 있다

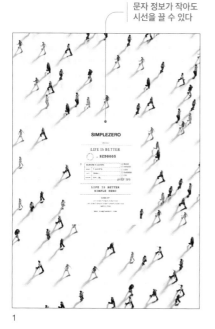

1

그리드를 사용해
지면에 규칙성을 준다

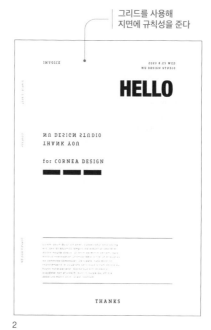

2

최소한의 필요한 정보만 남겨
구도를 단순화한다

3

1 레이아웃을 단순화한다

문자와 선을 가운데 정렬로 짜임새 있게 정리하
고, 레이아웃을 단순화해서 작은 문자 정보에도
눈길이 가게 합니다.

2 그리드를 사용한 디자인을 만든다

문자가 메인이 되는 구성
은 난이도가 높습니다. 문
자만 덩그러니 배치하면
정성을 들이지 않은 디자
인처럼 보일 수 있기 때문
입니다. 이럴 때 그리드를
사용하면 지면에 규칙성을
부여해 단순하면서도 긴장
감이 느껴지는 이미지를 완성할 수 있습니다.

3 단순한 모티브를 사용해 디자인한다

직사각형 모티브를 한가운데에 과감하게 배치한
디자인입니다. 그 외에는 최소한의 필요한 정보
만 남기고 모두 생략했습니다.

Design Tips

'단순한' 디자인을 만들려면?

[PHOTO] 사진

색감이 절제된 원톤의 사진을 사용한 피사체는 단순해진다

'단순한' 디자인에는 색감이 절제된 원톤의 사진이 잘 맞습니다. 사진의 피사체는 전달하려는 메시지 외에는 눈에 들어오지 않는 것이 좋습니다. 전체를 무채색에 가깝게 정리하면 단순한 인상을 주는 디자인이 됩니다. 오른쪽 디자인에서는 감정적인 이미지가 연상되지 않는 색을 사용한 사진을 골랐습니다. 그래서 저절로 라벨의 문자와 병에만 시선이 가게 됩니다.

point ❶
'IDEA source'라는 문구만 전달할 목적으로 불필요한 정보는 생략했습니다.

point ❷
병이 한가운데 덩그러니 놓여 있는 사진을 골라서 불필요한 이미지를 떠올리지 않도록 트리밍했습니다.

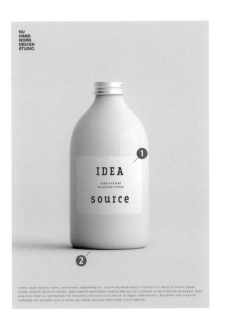

[COLOR] 색

모노톤으로 한다

색도 디자인 정보의 일부입니다. '단순한' 디자인에는 무채색, 즉 흰색, 회색, 검은색의 모노톤이 잘 어울립니다. 보는 사람이 모티브의 숫자와 모양에 집중할 수 있도록 색을 단순하게 정리할 필요가 있습니다.

C17 M15 Y15 K0
R216 G213 B211 / #d8d5d3

C0 M0 Y0 K100
R0 G0 B0 / #000000

C6 M8 Y6 K0
R240 G236 B236 / #f0ecec

C0 M0 Y0 K100
R0 G0 B0 / #000000

C45 M35 Y35 K0
R155 G156 B155 / #9b9c9b

C23 M18 Y18 K0
R203 G203 B201 / #cbcbc9

®© INTACT RECORDS

044

[LAYOUT] 레이아웃

여백을 능숙하게 사용하는 구도로 이미지와 감정을 전달한다

정보를 최대한 압축해야 '단순한' 디자인이 구현되므로 레이아웃을 여유롭게 잡고 여백을 넓게 설정합니다. 또한 디자인 정보가 줄어든 만큼 구도에서 전달되는 인상이 도드라집니다. 예를 들면, 오른쪽 디자인은 남성의 머리 부분을 트리밍해 머리 위쪽 여백을 넓게 설정함으로써 의미를 만들어냈습니다. 남성이 무언가를 생각하는 듯한 이미지로 보이지 않나요? 이처럼 단순하기 때문에 레이아웃과 구도로 의미를 부여하는 연출이 수월합니다.

point ❶
트리밍과 구도만으로 이와 같이 존재감이 강렬하게 드러나는 것은 단순함 때문입니다.

point ❷
보는 사람의 시선을 어디에 집중시킬 것인지 고려해서 여백을 설정하고 레이아웃합니다.

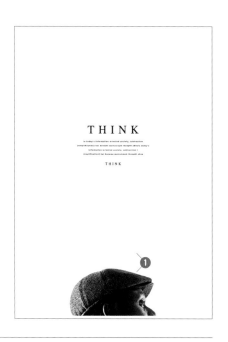

[TYPOGRAPHY] 문자

이미지가 연상되지 않는 폰트를 고른다

사진과 일러스트, 레이아웃처럼 문자 역시 이미지를 떠올리게 만드는 한 요소입니다. 단순한 느낌을 주고 싶을 때는 불필요한 이미지가 연상되는 폰트는 피하고 스탠더드한 것으로 고르는 게 좋습니다.
예를 들면, 영문은 세리프체인 Times와 산세리프체인 Helvetica가 알맞습니다.
마찬가지로 문자 색도 검은색, 흰색, 회색 등의 스탠더드한 것으로 합니다.

❶ Times Regular — Graphic Design

❷ Gotham Bold — **Graphic Design**

❸ Helvetica Neue Condensed Black — **Graphic Design**

❹ BreakersSlab-Regular — Graphic Design

디자인은 덜어내는 것이다

디자인을 하다 보면 이것저것 정보를 추가하기 쉽습니다. 특히 클라이언트가 이것저것 다 넣고 싶어 하는 것에 주의해야 합니다.

클라이언트는 정보가 부족하면 어쩌나 하는 불안감 때문에 빈 공간을 그냥 두기보다 전달할 수 있는 만큼 최대한 정보를 채워 넣고 싶어 합니다.

그렇지만 디자인에 정보를 지나치게 많이 넣으면 정작 가장 전달하고 싶은 내용이 묻혀 버리게 됩니다.

- 전달하려는 내용은 가능한 한 압축할 것
- 전달하고 싶은 양이 아니라 전달되는 양을 고려할 것

이 점을 염두에 두고 불필요한 요소를 줄여 가는 것이 디자인 작업 과정에서 매우 중요합니다.

디자인은 보는 이가 상품과 서비스, 그리고 이미지에 매력을 느끼도록 하는 것이 목적입니다. 이 목적을 이루려면 정보는 단순한 편이 더 전달되기 쉽고 머릿속에 잘 각인됩니다.

'디자인은 덜어내기'임을 명심하고 작업하세요.

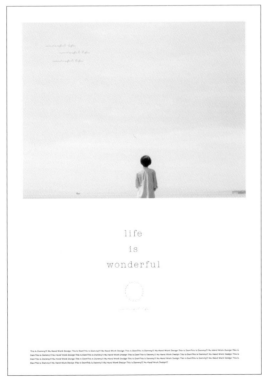

정보를 덜어내고,
가능한 한 단순하게
정리한 디자인.
투명한 디자인.(p.25 참조)

BRIGHT DESIGN

'밝은' 디자인

'밝은' 디자인은 대체로 긍정적인 이미지를 연출하고 싶을 때 활용합니다. 또한 밝은 인상뿐 아니라 다양한 분위기를 표현할 수 있습니다.

예를 들면, 신나는 분위기를 연출하면 거기서 '기대감'이 표현되기도 하고, 또 자유분방한 느낌을 내는 레이아웃에서는 '풋풋함'이 표현될 수 있습니다.

In today's information-oriented society,
subtraction (simplification) has become
the mainstream a
However, even if the concept is simple,
the visual answer is not necessarily
However, even if the concept is simple,
the visual answer is not necessarily the
correct answer.
We take a sensuous design approach
with the maximum consideration of the

life is beautiful Go on a trip

PHOTOGRAPHER TERUAKI TABATA

THIS IS DAMMY!!! Nu HAND WORK DESIGN THIS IS DAMMY!!! Nu HAND WORK DESIGN!!!THIS IS DAMMY!!! Nu HAND WORK DESIGN THIS IS DAM
THIS IS DAMMY!!! Nu HAND WORK DESIGN THIS IS DAMMY!!! Nu HAND WORK DESIGN!!!THIS IS DAMMY!!! Nu HAND WORK DESIGN THIS IS DAM
THIS IS DAMMY!!! Nu HAND WORK DESIGN THIS IS DAMMY!!! Nu HAND WORK DESIGN!!!THIS IS DAMMY!!! Nu HAND WORK DESIGN THIS IS DAM

'상쾌한' 디자인

Refreshing design

'상쾌한' 디자인은 청춘이나 스포츠를 소재로 한 광고에서 자주 사용됩니다.
상쾌한 분위기를 연출하려면 색의 수를 줄이고 색상을 잘 선택해야 합니다. 파란색과 노란색 등 청량하고 밝은 느낌이 나는 색을 디자인 구성 요소로 잘 조합하면 상쾌한 이미지를 연출할 수 있습니다.

REFRESHING **05**
DESIGN

◀ 채도가 높은 노란색을 작게 배치한다

카누의 크기를 작게 설정해 지면에 확장성과 스케일이 느껴지게 하고, 채도가 높은 노란색으로 상쾌한 분위기를 연출합니다. 또, 카누 왼쪽에 파란색 그림자를 드리워 수면 위에 떠 있는 것처럼 보이게 합니다.

파란 하늘 군데군데 노란색을 배치해
상쾌함을 연출한다

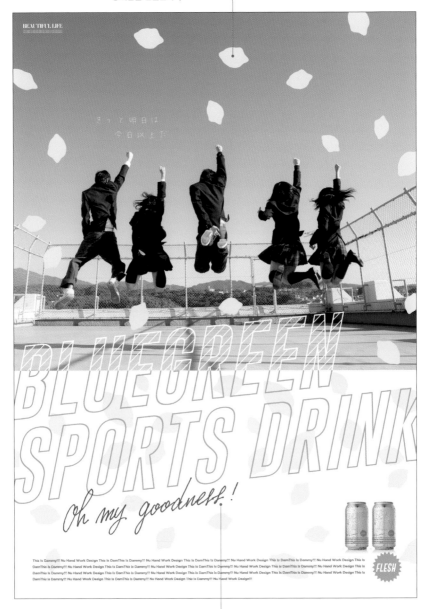

로고를 필기체 느낌으로 정리해
경쾌해 보인다

청명한 하늘×고등학생×노란색 조합으로 청춘을 표현한다

상쾌하고 청명한 하늘과 고등학생! 이것만으로도 충분히 상쾌한 느낌이 나지만,
군데군데 노란색을 배치함으로써 더욱 상쾌한 분위기를 배가시킵니다. 이 조합
은 '상쾌한' 디자인의 전형입니다.

노란색을 기조색으로 사용해
산뜻하고 경쾌한 느낌을 연출한다

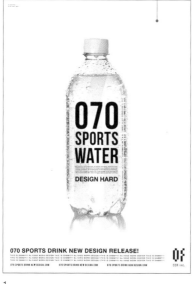

1

밝은 노란색을 사용해
환한 인상으로 전환한다

2

채도가 높은 노란색과 파란색으로
상쾌한 느낌을 표현한다

1 노란색으로 음료의 상쾌한 느낌을 살린다

스포츠 음료 광고 디자인입니다. 스포츠 음료의
경우 상쾌한 느낌이 필수적입니다. 문자에 사용
된 검은색을 제외하고 노란색만으로 상쾌한 느
낌을 표현했습니다. 여기서는 노란색을 사용했
지만, 채도가 높은 파란색도 효과적입니다.

2 수수한 이미지를 경쾌하게 바꿔준다

자칫 수수해 보이기 쉬운 디자인도 노란색을 넣
음으로써 밝은 분위기로 전환할 수 있습니다. 뭔
가 부족한 느낌이 들 때 노란색을 넣으면 순식간
에 느낌이 바뀝니다.

3 바람이 느껴지는 사진을 사용한다

채도가 높은 노란색과 파란색을 조합한 이미지
로 건강하고 상쾌한 디자인을 완성합니다. 펄럭
이는 스커트에서 바람 부는 느낌이 들어 더욱 상
쾌한 인상이 강조됩니다.

3

'상쾌한' 디자인을 만들려면?

[PHOTO] 사진

한눈에 봐도 밝은 느낌을 주는 사진과 상쾌한 이미지의 피사체를 사용한다

'상쾌한' 디자인을 만들려면 파란색이나 노란색, 흰색이 많이 들어간 사진을 사용하는 것이 좋습니다. 또 상쾌한 인상을 주는 피사체를 사용하는 것만으로도 이미지가 생성됩니다. 예를 들어 학생, 스포츠, 차가운 음료, 넓은 바다나 하늘 등 한눈에 봐도 상쾌한 인상을 주는 장면이 들어간 사진을 배치하면 이미지가 정리됩니다.
오른쪽 디자인에서는 드넓은 바다 배경에 위에서 내려다보며 찍은 카누 사진을 배치해 조정했습니다.

point ❶
카누를 오려내 배치합니다. 또 카누 아래에 음영을 넣어 입체감을 주고 투명한 물의 느낌을 연출하고 있습니다.

point ❷
문자 위로 카누 그림자를 드리움으로써 메인 비주얼인 카누가 문자에 섞여들게 됩니다.

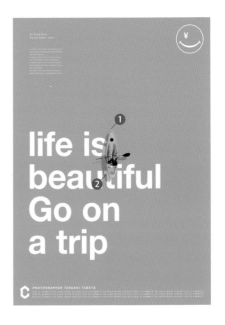

[COLOR] 색

밝은 파란색과 노란색을 사용한다

가능한 한 밝고 채도가 높은 파란색과 노란색을 사용하는 것이 좋습니다.
예를 들면, 위의 바다와 카누 디자인에서처럼 채도가 높고 산뜻한 파란색을 기본 축으로 전체 색을 조정하거나, 오른쪽 디자인처럼 거의 같은 면적으로 파란색과 노란색을 대비시키는 것도 효과적인 방법입니다.

- C 55 M 20 Y 15 K 0
 R 138 G 172 B 198 / #8aacc6
- C 0 M 0 Y 0 K 0
 R 255 G 255 B 255 / #ffffff
- C 3 M 30 Y 90 K 0
 R 230 G 188 B 51 / #e6bc33
- C 65 M 8 Y 5 K 0
 R 115 G 179 B 223 / #73b3df
- C 7 M 3 Y 75 K 0
 R 242 G 233 B 97 / #f2e961
- C 0 M 0 Y 0 K 0
 R 255 G 255 B 255 / #ffffff

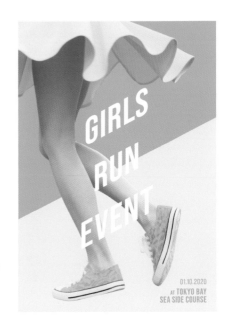

[DECORATION] 장식

동적인 장식으로 정리한다

'상쾌한' 디자인은 동적인 디자인에 잘 어울립니다.
사람이 막 움직이기 시작하거나 움직이고 있는 장면을
따라 쓰거나, 비스듬한 구도와 사선을 활용하거나(p.52
아래 디자인 참조), 전체적으로 색을 분산시킨 장식으로
움직임을 주면 디자인이 잘 정리됩니다.
오른쪽 디자인에서는 테두리 변환 문자와 필기체 문자
를 비스듬하게 조정하고, 의도적으로 지면 밖으로 살짝
벗어나게 배치해 상쾌한 느낌과 함께 활력을 표현하고
있습니다.

point ❶
전면에 노란색 모티브를 무작위로 배치함으로써 지면
에 역동성과 일체감을 줍니다.

point ❷
점프 장면 사진을 따서 올렸습니다. 방금 막 뛰어오른
것 같은 역동적인 느낌을 표현하고 있습니다.

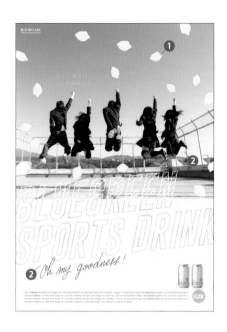

[TYPOGRAPHY] 문자

문자는 흰색이나 채도가 높은 색을 사용한다

'상쾌한' 디자인에서는 딱히 이거다 하는 폰트가 없습니
다. 명조체, 세리프체, 고딕체, 산세리프체, 필기체 등 디
자인에 맞게 가장 적절한 것을 사용하면 됩니다. 또 이
탤릭체는 속도감이 느껴지기 때문에 상쾌한 분위기를
낼 때 효과적입니다.
그리고 무엇보다 문자 색이 중요합니다. 흰색이나 채도
가 높은 색을 사용하는 것이 좋습니다.

❶ Gobold Hollow Italic *TYPOGRAPHY*

❷ Helvetica Neue BOLD **Typography**

❸ Times Italic *Typography*

❹ Eri Ji 美しいタイポグラフィ

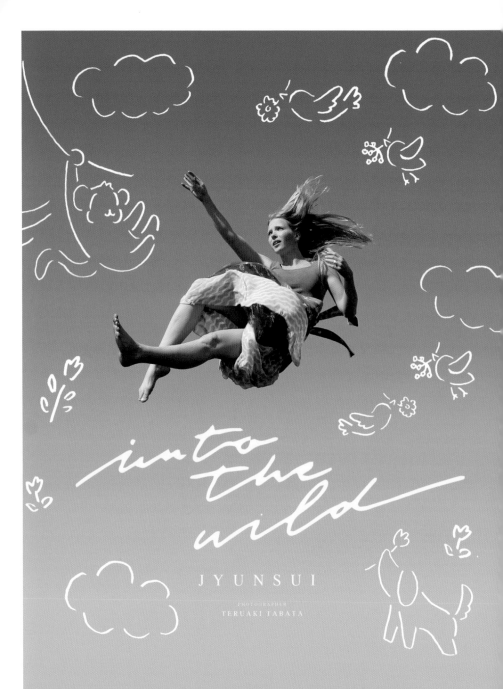

into the wild

JYUNSUI

PHOTOGRAPHER
TERUAKI TABATA

PHOTOGRAPHER
TERUAKI TABATA

PHOTOGRAPHER
HAYATO OZAWA

PHOTOGRAPHER
MARIN NAKAMORI

PHOTOGRAPHER
HARUNA IKOMA

THIS IS DAMMY!!! No HAND WORK DESIGN THIS IS DAMMY!!! No HAND WORK DESIGN!!! THIS IS DAMMY!!! No HAND WORK DESIGN THIS IS DAMMY!!! No HAND WORK DESIGN!!!
THIS IS DAMMY!!! No HAND WORK DESIGN THIS IS DAMMY!!! No HAND WORK DESIGN!!! THIS IS DAMMY!!! No HAND WORK DESIGN THIS IS DAMMY!!! No HAND WORK DESIGN!!!
THIS IS DAMMY!!! No HAND WORK DESIGN THIS IS DAMMY!!! No HAND WORK DESIGN!!! THIS IS DAMMY!!! No HAND WORK DESIGN THIS IS DAMMY!!! No HAND WORK DESIGN!!!

'젊고 활기찬' 디자인

Youthful design

'젊고 활기찬' 디자인은 밝고 가벼운 인상을 주면서도 능동성과 새로움을 느끼게 합니다.
의도적으로 구성 요소를 대담하게 레이아웃하거나 불균형을 연출하는 것도 디자인의 매력을 증가시킵니다. 또 이 디자인은 뒤에 나올 '파워풀한' 디자인(p.193)과도 통하는 부분이 있습니다.
자유분방함과 과감함이 넘치는 '젊고 활기찬' 디자인만의 표현법을 꼭 시도해 보기 바랍니다.

YOUTHFUL 06
DESIGN

◀ 일러스트를 무작위로 배치한다

손맛이 느껴지는 일러스트를 의도적으로 무작위 배치함으로써 자유분방함과 건강미를 이미지화합니다. 지나치게 고민하면 디자인이 엉뚱한 방향으로 흐르기 때문에 과감하고 직관적으로 디자인하는 것이 의외로 중요합니다.

首都圏から2時間で絶好のパウダー

KAWABA RE

석양에 비친 실루엣 사진을 사용한다

20대가 많이 이용하는 스키장 팸플릿입니다. 밝은 색감을 사용하지는 않았지만 사진의 내용이 중요한 역할을 하고 있습니다. 석양에 비친 다양한 동작의 실루엣 사진으로 젊음을 표현했습니다.

1 밝은 색감으로 디자인을 정리한다

연한 핑크색이나 청록색, 노란색 사진으로 젊고 밝은 분위기를 연출합니다.

2 투박한 문자를 사용한다

손으로 쓴 문자를 전면에 배치함으로써 젊음을 표현하고 있습니다. 여기서 포인트는 문자의 모양을 투박한 느낌으로 정리하고, 적당한 퀄리티로 완성하는 것입니다.

3 원색으로만 구성한다

딱딱한 인상을 주는 그래픽도 원색으로만 구성하면 건강하고 밝은 느낌의 '젊고 활기찬' 디자인이 될 수 있습니다.

연한 핑크색이나 청록색으로
젊음을 연출한다

1

파스텔 톤의 색감으로
밝은 이미지를 연출한다

핑크색 로고를 지면에서 돌출시켜
젊음을 연출한다

2

3

'젊고 활기찬' 디자인을 만들려면?

[P H O T O] 사진

젊음이 느껴지는 사진과 일러스트를 고른다

한눈에 봐도 젊음이 느껴지는 사진과 일러스트를 고르는 것이 좋습니다.
구체적인 예로는 젊고 아름다운 것, 건강미가 돋보이는 것, 애쓰고 노력하거나 성공한 순간을 표현한 것 등을 들 수 있습니다.
오른쪽 디자인에서는 구름 한 점 없는 하늘을 배경으로 가늠이 되지 않는 높이에 떠 있는 여성의 사진을 골랐습니다. 인물의 포즈도 좀처럼 보기 힘든 구도입니다. 의도적으로 젊음을 표현한 디자인 예시입니다.

point ❶
가운데에서 약간 위쪽에 여성을 배치하고 그 아래로 하늘을 넓게 설정함으로써 가늠이 되지 않는 높이를 연출합니다.

point ❷
손맛이 느껴지는 일러스트도 젊은 이미지를 연출할 때 자주 매치합니다.

[C O L O R] 색

파란색, 노란색, 핑크색을 주로 사용한다

파란색과 노란색, 핑크색은 밝고 젊은 인상을 줍니다. 색감을 연하게 하면 보다 가녀린 분위기가 나고, 원색으로 하면 강한 느낌이 삽니다.
오른쪽 디자인에서는 연한 톤만으로는 지나치게 귀여운 느낌이 나기 때문에 노란색을 첨가해 건강하고 활기찬 이미지를 연출했습니다.

C6 M3 Y95 K0
R243 G232 B32 / #f3e820

C80 M60 Y20 K0
R77 G99 B149 / #4d6395

C60 M0 Y30 K0
R132 G191 B188 / #84bfbc

C37 M15 Y5 K0
R177 G197 B223 / #b1c5df

C0 M20 Y5 K0
R242 G219 B225 / #f2dbe1

C0 M0 Y0 K0
R255 G255 B255 / #ffffff

C0 M90 Y50 K0
R200 G57 B86 / #c83956

C0 M0 Y45 K0
R255 G248 B168 / #fff8a8

[LAYOUT] 레이아웃

동적인 느낌이 나도록 레이아웃한다

사진의 구도든, 문자의 배치든 동적인 느낌이 나도록 배치하는 것이 좋습니다. 디자인 요소가 기울어져 있는 레이아웃을 활용하거나 테두리를 벗어난 부분을 만들면 젊고 활기찬 디자인을 연출하기 쉽습니다.

오른쪽 디자인은 입체적인 핑크색 문자가 파란색 박스를 벗어나 노란색 지면에까지 돌출되도록 구도를 잡았습니다. 입체적인 문자가 역동적인 느낌을 연출합니다.

point ❶
문자가 테두리를 벗어나게 하여 건강하고 활기찬 이미지를 연출합니다.

point ❷
돌출 효과를 강화하기 위해 파란색의 범위를 작게 설정해 강한 느낌을 주었습니다.

[TYPOGRAPHY] 문자

활기차 보이는 문자를 찾는다

가벼운 손글씨체, 필기체, 강한 고딕체, 섬세한 느낌이 나는 가느다란 폰트 등 디자인의 이미지에 따라 다양한 폰트를 사용할 수 있습니다.

또한 의도적으로 문자가 테두리를 벗어나게 해 불균형을 연출하는 것도 젊고 활기찬 디자인을 만드는 요령입니다. 경우에 따라서는 직접 문자를 만들어 사용해도 괜찮습니다. 예시를 참고해 여러 가지 문자 조합에 도전해 보세요.

❶ Clarendon BT Bold **Graphic Design**

❷ Helvetica Neue Bold **Graphic Design**

❸ 만든 서체

❹ 만든 서체

Cornea Natur

Have a stroll
outside the city

A guide of unique themed tours for making your trip special.
Strolling through a forest and wondering where to go next.
Open a world map to abandon what holding you back and be free.

'신선한' 디자인

Fresh design

최근 보태니컬이나 웰빙이 대세이다 보니 '신선한' 디자인이 곧잘 눈에 띕니다.
우아하고 멋스러우며 적당히 활기찬 이 이미지는 한눈에 봐도 산뜻한 느낌뿐 아니라 사람과 삶의 내면에서 우러나는 밝은 기운과 즐거움, 만족감까지 표현하고 있습니다.
식물과 자연의 모티브가 많고, 음식이나 요리, 라이프스타일을 비롯해 패션과 광고까지 다양한 분야에서 활용되는 인기 있는 디자인 이미지입니다.

FRESH
DESIGN **07**

◀ 사진에 꽃 일러스트를 첨가한다

자연 속에서 걷고 있는 여성의 사진에 흰색 테두리를 넓게 두릅니다. 또 그 테두리와 사진의 경계에 꽃과 식물 일러스트를 배치함으로써 더욱 신선한 이미지를 연출합니다. 일러스트는 반투명하게 처리해서 지면의 느낌이 이어지게 합니다.

조감 사진을 사용해
객관성을 더했다

緑で体にお得

体お得生活

채소의 초록색을
연하게 사용한 배경

채소를 모티브로 건강을 이미지화한다

채소를 한데 모아 신선한 디자인을 만들었습니다. 또 위에서 내려다
보는 조감 사진을 사용함으로써 우아하고 스타일리시한 이미지로 정
리합니다. 배경을 초록색으로 설정해 지면에 통일감을 주었습니다.

수채화로 표현한 보태니컬
이미지를 이용한다

1

꽃을 디자인에 배치함으로써
정취와 분위기를 자아낸다

2

목재 테이블 배경의 사진을 사용해
자연스러운 이미지를 연출한다

1 수채화로 신선한 인상을 준다

수채화는 보태니컬 등의 이미지를 연출할 때 매우 유용합니다. 직접 그리기 어려우면 포토라이브러리 등을 활용하는 것도 방법입니다.

2 꽃을 조합한 이미지를 만든다

화장품 사진 주위에 꽃을 배치함으로써 화장품의 향기와 성분을 상상하게 만듭니다.

3 목재 테이블을 활용해 신선한 느낌을 살린다

네 장의 사진 속에 등장하는 각각의 부엌 용품이 어떻게 쓰일지 이미지가 연상되는 디자인입니다. 곳곳에 채소와 과일을 배치해 신선한 느낌이 물씬 풍기게 합니다.

'신선한' 디자인을 만들려면?

[PHOTO] 사진

자연이 느껴지는 밝은 사진을 고른다

신선한 이미지를 연출하려면 과일, 채소, 꽃, 나무 등 자연이 느껴지는 사진을 고르는 것이 좋습니다. 또 단순한 식물이나 수채화풍의 일러스트도 잘 어울립니다.
사진과 일러스트를 전면에 크게 배치하거나 자그마한 소품을 여러 개 늘어놓는 식으로 활용해도 좋습니다.
오른쪽 디자인에서는 목재 테이블을 배경으로 한 사진을 사용해 자연스러운 이미지를 연출했습니다. 여기저기 신선한 채소와 과일을 놓아두는 것이 포인트입니다.

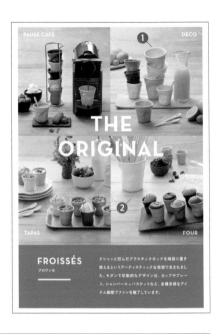

point ❶
컬러풀한 컵들이 채소, 과일 이미지와 잘 어울립니다.

point ❷
빛의 양을 조절함으로써 하루 중 시간대를 짐작하게 합니다.

[COLOR] 색

식물에서 따온 색을 베이스로 밝게 연출한다

식물을 연상시키는 초록색이나 노란색, 과일과 꽃을 연상시키는 빨간색과 오렌지색 또는 노란색, 그리고 나무의 다갈색, 신선한 느낌을 주는 흰색 등이 조화를 이룹니다. 이 색들을 베이스로 정리하면 좋습니다. 오른쪽 디자인에서는 아래쪽 풀이 칙칙해 보일 수 있지만 테두리에 일러스트를 넣어 신선한 이미지를 연출했습니다.

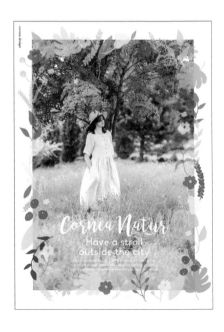

○ C0 M0 Y0 K0
 R255 G255 B255 / #ffffff

○ C20 M0 Y50 K0
 R219 G229 B155 / #dbe59b

● C65 M25 Y60 K15
 R107 G139 B109 / #6b8b6d

● C10 M5 Y75 K0
 R235 G228 B96 / #ebe460

● C0 M75 Y85 K0
 R207 G97 B49 / #cf6131

○ C0 M0 Y0 K0
 R255 G255 B255 / #ffffff

● C0 M30 Y85 K0
 R234 G190 B63 / #eabe3f

● C7 M90 Y80 K0
 R192 G59 B53 / #c03b35

[**LAYOUT**] 레이아웃

곡선을 잘 활용한다

식물을 모티브로 하는 '신선한' 디자인은 자연을 연상시
키는 곡선 형태의 레이아웃이 잘 어울립니다.
빈 공간에 자연스럽게 요소를 배치하거나, 소재 자체의
형태를 잘 살려서 배치에 활용하세요.
보다 깔끔하고 신선한 이미지를 연출하고 싶을 때는 직
선 형태를 삽입하는 것이 좋습니다. 직선의 깔끔한 이미
지가 더해져 디자인이 아름답게 정리됩니다.

point ❶

소재 자체의 형태를 살려서 공간과 잘 어우러지게 배치
했습니다. 그리고 초록색으로 정리해 통일감을 줍니다.

point ❷

채소를 전면에 배치하는 동시에 지면에서 벗어나지 않
게 함으로써 세련되고 깔끔한 구도를 연출합니다.

[**TYPOGRAPHY**] 문자

지나치게 깔끔한 폰트는 피한다

'신선한' 디자인에는 손글씨체가 매우 유용합니다. 아날
로그 느낌의 문자로도 자연스러운 인상을 줄 수 있습니
다. 디테일이나 문자의 밸런스가 다소 정교하지 않더라
도 상관없습니다.
명조체·세리프체, 고딕체·산세리프체를 고를 때도 지나
치게 깔끔하지 않고 다소 멋스러운 서체를 고르는 것이
좋습니다.

❶ Bakery Typography

❷ bromello Typography

❸ A1 Mincho 美しいタイポグラフィ

❹ Mutsuki 美しいタイポグラフィ

연상을 통해 디자인을 고민한다

'갑자기 아이디어가 떠올랐다!'라는 식의 이야기를 많이 하는데, 사실 디자인 아이디어는 그렇게 쉽게 떠오르거나 생겨나지 않습니다.

아이디어를 얻기 위해서는 **'가능한 한 많이 연상'**해야 합니다. 구체적인 방법을 소개하면 다음과 같습니다.

먼저 이미지에서 떠올리기 쉬운 키워드를 뽑아서 차례로 적습니다.

그 다음 키워드에서 연상되는 사진이나 일러스트, 음식, 인테리어, 패션, 텍스처, 컬러, 문자 등을 최대한 많이 수집합니다. 자유로운 연상을 통해 수집하는 것이 중요합니다.

이렇게 키워드에서 연상된 이미지를 찾다 보면 문득 머릿속에 어떤 비주얼이 어렴풋이 떠오릅니다. 이것이 **아이디어의 재료**가 됩니다!

이 책에서는 미리 이미지와 키워드를 조합한 '이미지 키워드'로 차례를 구성해 쉽게 연상할 수 있도록 했습니다. 더욱이 테마별로 참고할 수 있는 '완성된 디자인'을 많이 수록했습니다.

여러분은 연상할 수 있는 키워드에서부터 비주얼까지 습득함으로써 손쉽게 유용한 디자인을 만들 수 있습니다. 아이디어의 창고로 이 책을 활용해 주시기 바랍니다!

Keyword

브라질 / 브라질 음악 / 기타 / 바다 /
야자나무 / 리오데자네이루 예수상 /
구아나바라만 / 아르포아도르 해변 /
페드라 다 가베아산 / 옐로·그린 /
아날로그 느낌

Image

Design

CUTE
DESIGN

'귀여운' 디자인

'귀엽다'는 형용사는 더 이상 여성의 전유
물이 아닙니다. 이제 '귀엽다'는 표현은 보편
적인 매력으로 자리 잡았고, 기업이 만든 상
품이나 서비스에서도 중요하게 고려되는 표
현 전략이 되었습니다.

'귀여운' 디자인은 여성과 관련한 주제인
경우가 많기 때문에 섬세한 인상을 주지만
강하고 예술적이며 신비로운 테마에 이르기
까지 넓은 범위를 아우르고 있습니다.

디자이너가 '귀여운' 디자인을 제대로 이
해하고 표현할 수 있는 것은 그 자체로 큰 무
기입니다.

NEW COLLECTION

CUTE DESIGN

2020 SS

Introducing our newest collection taking you into
a magnificent world of design beyond your common-sense.
It is guaranteed that all of the masterpieces will amaze you instantly.

AT

BOOK
& CAFE

'부드러운' 디자인

Soft design

'귀여운' 디자인에서 가장 흔히 볼 수 있는 것은 '부드러운' 디자인입니다. 은은하고 우아한 배색과 포용력 있는 섬세한 질감이 특징이지요.
메시지가 강한 모티브나 배색은 피하고, 전체적으로 짜임새가 있고 직접 만져 보고 싶게끔 신기한 느낌이 나는 디자인 이미지를 목표로 삼으세요.

SOFT DESIGN 08

◀ 은은한 배색과 종이 텍스처를 사용한다

단순한 물방울무늬 배경이지만 배색과 질감으로 부드러움을 표현하고 있습니다. 은은하고 우아한 색 조합이 이 디자인의 포인트입니다. 배경은 흰색이 아닌 옅은 베이지색으로 설정하고 초록색 물방울에는 종이 텍스처를 넣습니다.

Finding Your Best Human

Nu Hand Work
Design Studio Japan

In today's information-oriented society,
subtraction (simplification) has become
the mainstream a
However, even if the concept is simple,
the visual answer is not necessarily
However, even if the concept is simple,
the visual answer is not necessarily the
correct answer
We take a sensuous design approach
with the maximum consideration of the

Of
COR inc.

여성을 연상시키는 부드러운
이미지의 은은한 배색

곡선으로 부드러움을 연출한다

메인 문자를 리본처럼 보이게 디자인했습니다. 곡선으로만
표현해 전체적으로 부드러운 인상을 줍니다. 또 여성들이 좋
아하는 핑크색과 청록색을 사용했습니다.

연한 톤의
불규칙한 그러데이션

1

부드러운 곡선으로 된
CG 이미지

2

딱딱한 느낌이 나는 일러스트와
파스텔컬러 배경의 조합

1. 연한 색 그러데이션으로 부드러운 느낌을 연출한다

연한 톤의 불규칙한 그러데이션으로 부드러움을 표현합니다. 테두리 여백도 부드러운 느낌을 한층 돋보이게 해줍니다.

2. 은은한 톤의 모티브를 사용한다

'CG' 하면 무기질 느낌의 딱딱한 이미지가 연상되지만 은은한 톤을 쓰면 부드러운 느낌이 연출됩니다. 여기서 '부드러운' 디자인에서는 색감의 심리적 효과가 중요하다는 것을 알 수 있습니다. 또한 곡선을 사용하는 것도 부드러운 느낌을 살리는 요인 중 하나입니다.

3. 파스텔컬러를 사용한다

'부드러운' 디자인의 핵심은 파스텔컬러입니다. 딱딱한 일러스트도 파스텔컬러 배경을 사용하면 부드러운 인상을 줍니다.

3

'부드러운' 디자인을 만들려면?

[ILLUSTRATION] 일러스트

연한 색의 일러스트나 그래픽을 배경으로 사용함으로써 이미지를 연출한다

연한 색으로 구성된 일러스트와 그래픽, 배경 패턴 등을 사용하는 것이 좋습니다. 부드러운 느낌과 잘 어울리도록 완만한 곡선을 활용해서 디자인하는 것이 포인트입니다.

오른쪽 디자인에서는 연한 핑크색과 청록색 물방울 모양을 배경으로 설정했습니다. 색감을 신중하게 고르고, 중심에 배치한 소 일러스트까지 모두 연하고 담백한 색을 조합해서 부드러운 이미지를 완성합니다.

point ❶

초록색 물방울에는 종이 텍스처를 넣어서 약간 레트로한 느낌을 냈습니다. 소 일러스트와도 잘 어울립니다.

point ❷

배경은 흰색이 아닌 연한 베이지색을 썼습니다. '부드러운' 디자인은 미세한 부분까지 색감을 고려해야 합니다.

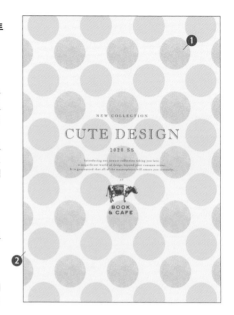

[COLOR] 색

연한 색과 파스텔컬러를 사용한다

연한 색과 파스텔컬러로 정리하는 것이 좋습니다. 연한 그러데이션도 잘 어울립니다.

오른쪽 디자인에서는 배경을 파스텔컬러로 설정했습니다. 같은 톤을 사용함으로써 통일감을 주고 다채로운 배색으로 '귀여운 느낌'까지 연출합니다.

C6 M6 Y6 K0
R241 G240 B238 / #f1f0ee

C3 M20 Y10 K0
R237 G216 B216 / #edd8d8

C33 M7 Y25 K0
R190 G211 B198 / #bed3c6

C0 M0 Y0 K15
R229 G229 B230 / #e5e5e6

C3 M25 Y15 K0
R234 G206 B202 / #eaceca

C35 M10 Y16 K0
R184 G205 B210 / #b8cdd2

C22 M5 Y45 K0
R213 G221 B162 / #d5dda2

C5 M0 Y60 K0
R247 G241 B134 / #f7f186

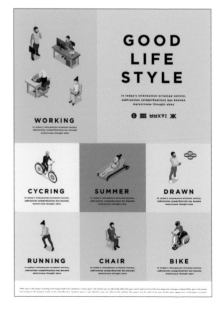

[LAYOUT] 레이아웃

여백을 둔다

'부드러운' 디자인에는 사랑스럽고 만져 보고 싶은 은은한 이미지가 있습니다. 이런 경우 한눈에 봐도 여유가 느껴지는 디자인이 많습니다.

여백을 넓게 설정하거나 배경을 연한 색으로 채우는 레이아웃이 좋습니다.

오른쪽 디자인에서는 테두리 여백을 넓게 잡았습니다. 또 중심에 위치한 비주얼이 밀도가 약간 높아 보이지만 여백으로 적절히 조절해 부드러운 이미지를 연출했습니다.

point ❶

일러스트를 중심에 배치합니다. 전면에 사용하는 것보다 차분하면서도 우아한 느낌을 냅니다.

point ❷

흰색 테두리 굵기에 변화를 주면 이미지가 달라지는 효과가 있으니 다양하게 변형해 보는 것도 좋습니다.

[TYPOGRAPHY] 문자

섬세하면서도 멋스러운 디자인 폰트를 사용한다

부드러움, 사랑스러움을 연출하려면 단순하고 스탠더드한 것보다 멋스러운 디자인 폰트가 어울립니다. 여성스럽고 섬세한 느낌이 나면서도 디자인 요소가 가미된 폰트를 사용하는 것이 좋습니다.

문자 색은 회색이나 연한 색이 잘 어울립니다. 핑크색이나 청록색 등 지면의 배색과 맞추어 고르면 됩니다.

❶ Caslon Open Face Graphic Design

❷ Copper Penny DTP Normal **Graphic Design**

❸ Times Italic *Graphic Design*

❹ Cochin Regular Graphic Design

&sale
1ST ANNIVERSARY
10/26fri-11/25sun

In today's information-oriented society, subtraction (simplification) has become the mainstream a
However, even if the concept is simple, the visual answer is not necessarily
However, even if the concept is simple, the visual answer is not necessarily the correct answer.
We take a sensuous design approach with the maximum consideration of the

OF
COR inc.

'여성적인' 디자인

Feminine design

여성을 말할 때 다양한 여성상이 있듯이 '여성적인' 디자인 역시
이미지의 다양성이 풍부합니다.
이 디자인에서는 한결같이 '여성스러운' 인상을 받습니다. 섬세하
고 아름다우며 고급스러운 동시에 대담하면서도 당차고 야무진
분위기도 납니다. 이 내재된 강인함이야말로 '여성적인' 디자인만
의 잠재력이 아닐까요?
'여성적인' 디자인은 패션과 예술 등 여성이 주로 선호하는 매체
와 잘 어울립니다.

FEMININE DESIGN **09**

◀ 화려함을 표현한다

수채화에 반짝거리는 텍스처를 넣어 여성이 지닌 화려함을
표현하고 있습니다. 아주 힘찬 비주얼이지만 화려함이 더
해져 여성적인 표현이 됩니다.

손맛이 느껴지는 문자와 일러스트로
여성의 부드러움을 표현한다

장식 모양을
전체 배경에 깔아준다

여성 일러스트를 사용해 디자인한다

손맛이 느껴지는 일러스트를 사용해 여성의 부드러움을 표현하고 있습
니다. 문자도 손글씨 느낌으로 정리해 전체적으로 일관성을 유지합니다.

문자와 배경 모두 '핑크색'을
기조로 한 배색

1

핑크색 장미를 배경으로
여성스러움을 표현

2

부드러움과 강인함이
공존하는 청록색

**1 | 핑크색 한 가지만
사용한다**

'여성스러운 색' 하면 가장 먼저 떠오르는 것
이 핑크색이지요. 이 디자인에서는 배경에
수채화 텍스처를 넣음으로써 우아한 분위기
를 연출합니다.

**2 | 문자에 섬세한 곡선으로
효과를 준다**

문자에 섬세한 곡선으로 효과를 주어 여성
의 섬세함을 표현하고 있습니다. 웨딩 아이
템 디자인에서 주로 사용되는 기법입니다.

**3 | 여성의 강인함과 부드러움을
동시에 표현한다**

청록색 배경이 부드러운 느낌에 더해 여성
의 강인함까지 표현하고 있습니다.

3

'여성적인' 디자인을 만들려면?

[PHOTO] 사진

여성성이 느껴지는 것과
여성이 좋아하는 것을 사용한다

'여성적인' 디자인으로 정리하려면 여성이 피사체인 사진이나 꽃, 식물 또는 예술과 패션 등 여성이 좋아하는 것 그리고 네일 제품이나 화장품 등 주로 여성이 사용하는 소재를 고르는 것이 좋습니다.
오른쪽 디자인은 강한 색으로 여성의 강인함을, 펄 파우더처럼 반짝거리는 텍스처로는 여성의 화려함을 연출해 '강인함'과 '화려함'을 동시에 표현하고 있습니다.

point ❶

수채화 위에 반짝거리는 텍스처를 넣어 여성적인 화려함을 표현합니다.

point ❷

파란색, 핑크색, 자홍색 등 꽤 강한 색이 들어가 있지만 화려한 연출을 더함으로써 여성적인 표현을 완성했습니다.

[COLOR] 색

여러 가지 핑크색으로 표현한다

여성을 표현하는 대표적인 색 중 하나가 핑크색입니다. 달콤한 느낌이 나는 연한 베이비 핑크, 건강한 이미지의 밝고 선명한 쇼킹 핑크, 살짝 노란빛이 돌면서 약간 톤 다운된 느낌의 성인용 살몬 핑크 등 여러 연령대의 이미지를 연출할 수 있는 다양한 핑크색이 있습니다. 강인함을 표현하고 싶을 때는 청록색도 좋습니다.

C0 M15 Y0 K0
R245 G229 B238 / #f5e5ee

C0 M95 Y45 K0
R198 G35 B87 / #c62357

C0 M0 Y0 K0
R255 G255 B255 / #ffffff

C10 M6 Y6 K0
R234 G236 B237 / #eaeced

C75 M65 Y65 K15
R81 G85 B83 / #515553

C15 M50 Y30 K0
R199 G147 B149 / #c79395

[DECORATION] 장식

곡선 장식을 사용한다

'여성적인' 디자인을 만들려면 직선보다 곡선을 염두에 두고 디자인을 정리하는 것이 좋습니다. 예를 들면, 종이 느낌이 나는 텍스처나 붓을 사용한 라인, 부드러운 곡선, 손맛이 느껴지는 일러스트와 문자 등 아날로그한 소재와 곡선이 많이 들어간 장식이 잘 어울립니다.
오른쪽 디자인에서는 펜으로 그린 듯한 일러스트를 사용했습니다. 이처럼 최근 유행하는 손맛이 느껴지는 일러스트는 여성을 대상으로 한 디자인과도 잘 매치됩니다.

point ❶

배경에도 손맛이 느껴지는 물방울과 일러스트를 배치했습니다. 같은 무늬가 반복되는 패턴을 사용합니다.

point ❷

메인 타이틀도 손글씨체 느낌으로 정리해 전체적으로 통일된 아날로그 분위기입니다.

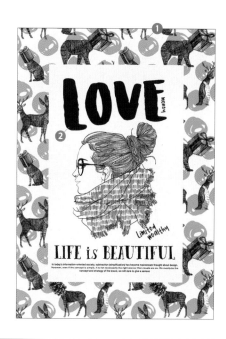

[TYPOGRAPHY] 문자

세리프체와 손글씨 느낌의 서체를 이용합니다

'여성적인' 디자인에서는 폰트 선정이 아주 중요합니다. 여성스러움을 표현하는 데는 장식이 없는 밋밋한 고딕체나 산세리프체보다 문자 끝부분에 돌출 장식이 있는 명조체나 세리프체가 적절합니다(단, 고딕체, 산세리프체도 일부만 사용하는 것은 괜찮습니다). 또 손글씨체 느낌의 글씨도 잘 어울립니다.
가는 서체는 여성스럽고 섬세한 느낌이 납니다.

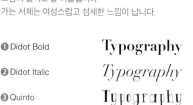

❶ Didot Bold — Typography

❷ Didot Italic — *Typography*

❸ Quinto — Typography

❹ Monastic를 기본으로 조정 — Typography

❺ Giaza Regular — Typography

Sweet Dreams

if it's a dream, let me keep on dreaming.

'로맨틱한' 디자인

Romantic design

서정적, 공상적, 때로는 드라마틱한 분위기를 연출하는 것이 '로맨틱한' 디자인입니다. 특히 그리움과 동경 등의 심리를 표현하기에 적합합니다.

마치 이야기의 프롤로그나 에필로그를 보는 듯한 시각은 그럴 듯할 뿐 아니라 보는 이로 하여금 한순간 몰입해 상상력을 펼칠 수 있게 합니다. 다시 말해, 저절로 감정 이입되는 구심력이 강한 디자인입니다.

ROMANTIC
DESIGN 10

◀ 로맨틱한 요소를 삽입한다

오로라에 둘러싸인 유니콘을 등장시켜 로맨틱한 요소를 전면에 내세운 이미지입니다. 특히 연한 파란색, 보라색, 핑크색으로 구성된 그러데이션은 로맨틱한 분위기를 자아냅니다.

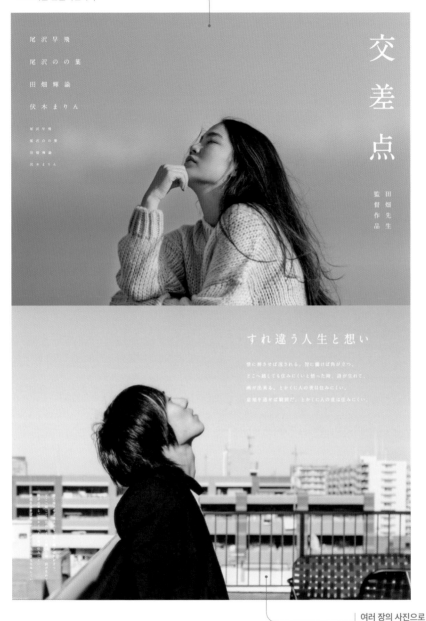

엇갈리는 둘의 시선이
스토리를 만들어낸다

交差点

尾沢早飛
尾沢のの葉
田畑輝論
伏木まりん

尾沢早飛
夏代のの葉
田畑輝論
伏木まりん

田畑先生
監督作品

すれ違う人生と想い

여러 장의 사진으로
스토리를 만든다

두 장의 사진으로 스토리를 만든다

영화 포스터 등에서 자주 사용되는 기법으로 두 장 이상의 사진을 사용해 스
토리를 만듭니다. 남녀가 각각 등장하는 사진에서 의도적으로 시선이 다른
곳을 향하도록 처리해 서로 만날 수 없는 엇갈린 관계를 표현하고 있습니다.

물이 괴어 있는 도로 위에
어렴풋이 비친 사람 그림자

환상에 젖게 만드는 해질녘
하늘의 비현실적인 색감

1

2

독자에게 편지를 전하는
듯한 느낌을 주는 처리

1 사람의 그림자를 사용해 정보량을 줄인다

의도적으로 물이 괴어 있는 도로 위에 그림자가 비친 사진을 사용해 직접 사람을 찍은 사진보다 정보량을 줄였습니다. 정보를 줄임으로써 보는 사람의 상상력을 자극하는 효과를 냅니다.

2 저녁 하늘을 바라보는 모습을 설정한다

저녁 하늘은 서정적인 분위기를 연출하는 효과가 있습니다. 드넓은 하늘을 가득 채운 석양에 비친 소녀의 모습이 감상적인 이미지를 자아내고 있습니다.

3 보는 사람의 시선을 기준으로 구도를 설정한다

보는 이에게 손에 든 편지를 전하는 듯한 분위기를 연출하고 있습니다. 보는 사람의 시선을 기준으로 디자인 구도를 설정함으로써 마치 내 이야기인 것 같은 느낌을 줍니다.

3

'로맨틱한' 디자인을 만들려면?

[ILLUSTRATION] 일러스트

스토리의 한 장면처럼 잘라낸다

야경, 별밤, 조명, 불꽃놀이, 성, 거리, 바다, 크리스마스, 석양, 비 갠 하늘, 무지개, 선물, 반지, 하트, 키스 신 등 감동적인 이야기의 한 장면처럼 풍부한 감정이 느껴지는 일러스트를 고르는 것이 좋습니다. 사진을 가공할 때도 마찬가지입니다.

오른쪽은 아련한 석양의 풍경을 바라보는 소녀를 표현한 디자인입니다. 세상에 존재할 것 같지 않은 듯한 아름다운 노을빛은 드라마틱한 이미지를 표현합니다.

point ❶
역광으로 실루엣이 드러나는 구도는 명암 효과가 커서 인상적으로 표현할 수 있습니다.

point ❷
하늘 저 멀리서 부는 바람이 느껴집니다. 수채화 터치로 일러스트 특유의 표현을 살렸습니다.

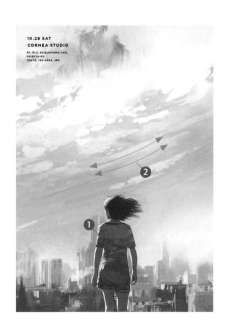

[COLOR] 색

그러데이션 처리로 명암의
콘트라스트를 만든다

그러데이션은 심리를 표현할 때 자주 사용됩니다. 또 밝은색과 어두운색으로 콘트라스트를 주면 드라마틱한 느낌을 표현할 수 있습니다.

오른쪽 디자인에서는 파란색, 보라색, 핑크색 그러데이션으로 로맨틱한 이미지를 연출하고 있습니다.

○ C0 M0 Y0 K0
　R255 G255 B255 / #ffffff

● C50 M40 Y0 K0
　R141 G146 B197 / #8d92c5

○ C5 M30 Y0 K0
　R227 G196 B219 / #e3c4db

○ C50 M0 Y10 K0
　R154 G204 B226 / #9acce2

○ C0 M20 Y40 K0
　R241 G214 B163 / #f1d6a3

● C55 M65 Y40 K0
　R126 G101 B121 / #7e6579

○ C0 M27 Y5 K0
　R237 G205 B216 / #edcdd8

● C10 M60 Y15 K0
　R200 G129 B158 / #c8819e

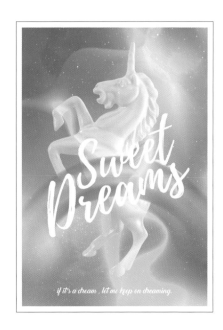

[LAYOUT] 레이아웃

배치로 스토리를 만든다

인물이 등장하는 경우에는 시선이 포인트입니다. 의도
적으로 정면을 향하지 않고 먼 곳을 응시하고 있는 듯
한 구도에서 스토리가 느껴집니다.
또한 인물이 두 사람 이상일 경우에는 서로 마주 보게
하거나 시선을 엇갈리게 하는 등 원하는 분위기에 따라
조정하면 됩니다.
이처럼 여러 장의 사진을 조합해 크기와 배치 등으로
의미를 부여하는 기법을 '몽타주 이론'이라고 합니다.

point ❶

남녀가 각각 등장하는 두 장의 사진을 사용해 스토리가
느껴지게 합니다. 다른 곳을 향하고 있는 시선 처리로
엇갈림을 표현할 수 있습니다.

point ❷

위 사진에서는 저물어 가는 오후의 하늘을 그러데이션
처리한 것도 스토리를 만드는 데 한몫했습니다.

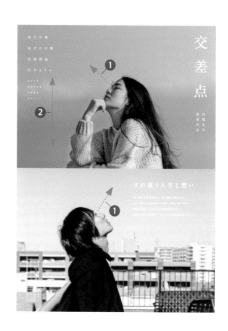

[TYPOGRAPHY] 문자

스토리에 맞는 폰트를 사용한다

여러 가지 감정을 묘사하는 '로맨틱한' 디자인은 표현의
폭이 넓어서 정해진 서체가 없습니다. 동화 분위기가 나
는 디자인은 손글씨 느낌의 서체나 필기체로 하고, 영화
의 한 장면 같지만 문장도 읽혔으면 하는 디자인은 명조
체로 설정하는 등 그때그때 맞는 서체를 고르면 됩니다.
디자인을 정리하면서 반드시 기억해야 할 점은 지향하
는 관점을 무너뜨리지 않는 것입니다. 서체를 선택할 때
도 이 부분을 최대한 유념해 주세요.

❶ Jellyka Saint-
Andrew's Queen

❷ Playlist Script

❸ Back to Black

❹ A1 Mincho

간단한 배색의 색 구슬 견본

다음은 다양한 이미지 배색 견본입니다. 색에 대한 이미지는 있지만 어떤 색으로 해야 할지 잘 모르는 경우나 배색 아이디어가 떠오르지 않을 때는 다음에 제시하는 배색의 색 구슬 견본을 활용해 보세요. 색상 조합만으로도 디자인의 전체적인 인상이 정해집니다.

귀여운

C 0	C 25	C 0	C 0
M 35	M 5	M 0	M 30
Y 0	Y 45	Y 65	Y 40
K 0	K 0	K 0	K 0
R 246	R 204	R 255	R 248
G 191	G 219	G 245	G 196
B 215	B 160	B 113	B 153

동화적인

C 10	C 45	C 10	C 5
M 0	M 0	M 25	M 5
Y 65	Y 20	Y 0	Y 30
K 0	K 0	K 0	K 0
R 239	R 147	R 230	R 246
G 237	G 210	G 203	G 239
B 114	B 211	B 226	B 194

우아한

C 10	C 65	C 10	C 15
M 60	M 75	M 30	M 25
Y 35	Y 50	Y 30	Y 0
K 0	K 10	K 0	K 0
R 223	R 108	R 230	R 220
G 129	G 76	G 191	G 199
B 133	B 97	B 171	B 225

내추럴

C 5	C 40	C 5	C 35
M 0	M 45	M 5	M 0
Y 30	Y 70	Y 30	Y 60
K 0	K 0	K 0	K 0
R 247	R 170	R 246	R 181
G 247	G 142	G 239	G 214
B 198	B 89	B 194	B 129

릴랙스

C 70	C 35	C 5	C 35
M 35	M 0	M 35	M 5
Y 55	Y 60	Y 80	Y 15
K 0	K 0	K 0	K 0
R 87	R 181	R 240	R 176
G 139	G 214	G 180	G 214
B 123	B 129	B 62	B 218

깔끔한

C 75	C 5	C 45	C 10
M 50	M 0	M 10	M 5
Y 10	Y 0	Y 20	Y 0
K 0	K 10	K 0	K 20
R 72	R 239	R 150	R 202
G 116	G 239	G 197	G 207
B 174	B 239	B 203	B 215

즐거운

C 0	C 0	C 0	C 10
M 65	M 100	M 30	M 70
Y 95	Y 100	Y 90	Y 0
K 0	K 0	K 0	K 0
R 238	R 230	R 250	R 219
G 120	G 0	G 191	G 106
B 12	B 18	B 19	B 164

트로피컬

C 80	C 5	C 0	C 85
M 10	M 35	M 80	M 35
Y 45	Y 100	Y 60	Y 100
K 0	K 0	K 0	K 0
R 0	R 240	R 234	R 8
G 162	G 178	G 85	G 128
B 154	B 0	B 80	B 60

스포티

C 75	C 0	C 100	C 0
M 20	M 60	M 95	M 0
Y 0	Y 90	Y 30	Y 90
K 0	K 0	K 0	K 0
R 0	R 240	R 25	R 255
G 157	G 131	G 47	G 242
B 218	B 30	B 114	B 0

임팩트

C 0	C 0	C 0	C 75
M 100	M 0	M 0	M 20
Y 100	Y 90	Y 0	Y 0
K 0	K 0	K 100	K 0
R 230	R 255	R 35	R 0
G 0	G 242	G 24	G 157
B 18	B 0	B 21	B 218

사이키델릭

C 35	C 80	C 25	C 75
M 100	M 10	M 0	M 20
Y 0	Y 45	Y 100	Y 0
K 0	K 0	K 0	K 0
R 174	R 0	R 207	R 0
G 0	G 162	G 219	G 157
B 130	B 154	B 0	B 218

펑크 뮤직

C 0	C 0	C 0	C 0
M 0	M 100	M 0	M 100
Y 100	Y 0	Y 0	Y 100
K 0	K 0	K 100	K 0
R 255	R 228	R 35	R 230
G 241	G 0	G 24	G 0
B 0	B 127	B 21	B 18

URBAN
DESIGN

'도회적인' 디자인

패션이나 예술, 음악, 카페, 라이프스타일과 같이 디자인 감도가 높은 분야에서 자주 활용되는 디자인입니다.

여기서는 트렌드나 분위기 등 말이나 형태로 표현하기 힘든 이미지를 디자인으로 만들어 눈으로 볼 수 있게 했습니다.

그러나 '도회적인' 디자인에서 중요한 전제 조건은 디자이너 자신이 그 시대의 트렌드와 분위기를 민감하게 파악하려고 노력해야 한다는 것입니다. 유행에 뒤처지지 않도록 매일 각종 정보를 체크하세요.

'캐주얼한' 디자인

Casual design

'캐주얼' 하면 약간 익숙하고 친근한 이미지를 떠올립니다. 하지만 '도회적인' 테마에서 소개하는 '캐주얼한' 디자인은 어깨에 힘이 들어가지 않은 편안한 분위기에 이상과 동경의 세계관과 분위기를 살짝 입힌 것을 의미합니다.
왠지 손을 뻗으면 닿을 것 같고, 저절로 자신의 모습이 투영될 것 같은 긍정적인 감정이 들게 하는 이미지가 바로 '캐주얼한' 디자인입니다.

CASUAL DESIGN 11

◀ 캐주얼한 사진, 손글씨 느낌의 문자, 넓은 테두리를 사용한다

아이가 신나게 놀고 있는 사진에 손글씨 느낌이 나는 문자를 곳곳에 배치함으로써 캐주얼한 이미지를 연출하고 있습니다. 또 전반적으로 사진에 노란빛이 돌게 해서 지나치게 현실적으로 보이지 않도록 했습니다. 테두리를 설정해서 디자인 요소가 많아도 짜임새 있으며 조화롭고 도회적인 이미지를 연출하고 있습니다.

cornea design

autumn style

simple style

autumn style

autumn style

NEW YORK
LOS ANGELES
LONDON
PARIS

black style

simple style

simple style

simple style

simple style

simple style

simple style

simple style

autumn style

autumn style

in WORLD WIDE STREET

STREET
SNAP

THE EVOLUTION OF STREET STYLE

THIS IS DAMMY!!! No HAND WORK DESIGN THIS IS DAMMY!!! No HAND WORK DESIGN!!!
THIS IS DAMMY!!! No HAND WORK DESIGN THIS IS DAMMY!!! No HAN
THIS IS DAMMY!!! No HAND WORK DESIGN THIS IS DAMMY!!! No H WORK DESIGN!!!

simple style

autumn style

심플하고 멋스러운 서체를 사용해
도회적인 방향성을 유지한다

캐주얼한 패션과 융화시킨다

배경 색을 차분한 톤으로 설정하면 전체적으로 차분한 이미지가 됩니다.
주변 인물들이 주는 메시지가 강하기 때문에 메인 문구는 굵은 서체를 써
서 눈에 띄게 합니다. 장식이 없는 심플하고 멋스러운 서체를 사용해 도회
적인 이미지의 방향성을 유지합니다.

크라프트지의
연한 갈색만 유채색이고
나머지는 무채색

1 문자는 분위기에 맞춰 세 가지 색으로 한다

실제 크라프트지에 화이트 톤과 검은색으로 인쇄한 것입니다. 크라프트지의 연한 갈색을 제외하고는 무채색만 사용함으로써 도회적인 분위기로 정리하고 있습니다. 색의 수가 늘어날수록 캐주얼하고 도회적으로 표현하기 어려워집니다. 색의 수가 적은 편이 작업할 때 수월합니다.

피사체의 앞부분을 뿌옇게 처리해
비현실적인 분위기를 연출한다

필름 카메라로 촬영한 느낌의 톤을 사용해
비현실적인 분위기를 연출한다

©© small Indies table

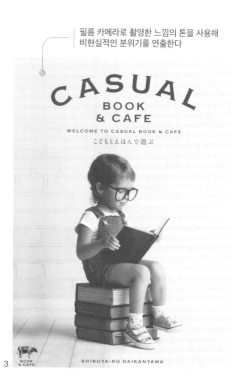

2 앞을 뿌옇게 처리함으로써 비현실감을 주어 도회적인 분위기를 연출한다

지나치게 현실적이면 도회적인 방향에서 멀어지게 됩니다. 인물의 왼쪽과 오른쪽 아랫부분을 뿌옇고 흐릿하게 처리함으로써 약간 비현실적인 느낌을 연출했습니다. 비현실감의 강약을 조절하는 것이 '도회적인' 디자인의 포인트입니다.

3 필름 카메라로 촬영한 것처럼 레트로한 톤을 사용한다

필름 카메라로 촬영한 것처럼 레트로한 톤을 사용함으로써 비현실적인 느낌을 연출하고 있습니다. 하지만 가공이 지나치면 캐주얼한 방향에서 멀어지기 때문에 자연스러운 분위기는 살리면서 조정하도록 합니다.

'캐주얼한' 디자인을 만들려면?

[**PHOTO**] 사진

색 조합이 차분한 사진을 고른다

전체적으로 색 조합이 차분한 사진과 일러스트를 고르는 것이 좋습니다. 패션이나 예술 등 도회적인 내용에 젊은이나 어린아이처럼 친근감 있는 피사체를 배치해 보세요. 이때 이상과 동경의 범위 내에서 디자인하는 것이 요령입니다.

오른쪽 디자인에서는 음영은 밝게, 콘트라스트는 약하게 주었습니다. 레트로한 톤을 설정함으로써 비현실감을 연출하고 있습니다. '비현실감의 강약' 조정이 포인트입니다.

point ❶

음영을 밝게 주는 효과를 지나치게 많이 쓰면 캐주얼의 방향에서 벗어나기 때문에 주의해야 합니다.

point ❷

자연스러운 분위기는 살리면서 비현실감의 강약을 조정하는 것이 포인트입니다.

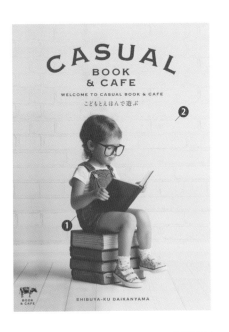

[**COLOR**] 색

전체적으로 노란빛이 돌도록 설정한다

채도를 떨어뜨린 노란색이나 연한 갈색을 기본 축으로 배색하는 것이 좋습니다.

오른쪽 디자인에서는 아이의 옷 등 화려한 색이 시선을 끌지 않게 사진 전반에 노란빛이 돌도록 톤을 맞추었습니다. 그렇게 함으로써 지나치게 현실적으로 보이지 않도록 했습니다.

○ C0 M0 Y8 K0
R255 G254 B242 / #fffef2

● C38 M38 Y38 K0
R167 G156 B148 / #a79c94

● C10 M10 Y25 K0
R232 G227 B199 / #e8e3c7

● C0 M0 Y0 K100
R0 G0 B0 / #000000

● C0 M15 Y30 K30
R192 G177 B148 / #c0b194

● C0 M0 Y0 K100
R0 G0 B0 / #000000

● C0 M2 Y5 K5
R246 G244 B238 / #f6f4ee

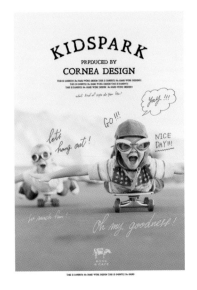

[**LAYOUT**] 레이아웃

여백으로 분위기를 만든다

큰 요소를 메인으로 하든, 작은 소재를 많이 배치하든 디자인에서 도회적인 분위기를 연출하는 데는 여백을 주는 것이 포인트입니다. 빽곡하게 들어차면 답답한 인상을 줄 수 있기 때문입니다.

오른쪽 디자인에서는 인물 부분만 잘라낸 이미지를 배치하고 있지만 강약을 주어 긴장감을 자아냅니다. 또한 어느 정도 인물 간에 거리를 두어 여백처럼 보이게 했습니다.

point ❶

레이아웃에 어느 정도 빈 공간이 생기도록 배치하면 요소가 많아도 번잡스럽지 않고 도회적으로 보입니다.

point ❷

가장자리에 흰색 테두리를 두릅니다. 전체적으로 여백을 넣음으로써 도회적인 분위기를 연출합니다.

[**TYPOGRAPHY**] 문자

멋스러운 서체나 손글씨체를 사용한다

캐주얼하고 도회적인 분위기를 연출하려면 약간 긁힌 듯한 느낌이 나거나 멋스러운 서체 또는 손글씨체 등의 문자가 효과적입니다.

또한 자간을 다소 넓게 설정해도 도회적인 느낌을 낼 수 있으니 타이틀 등을 조정할 때 적용해 보세요.

문자의 색은 검은색, 흰색, 그리고 디자인 색감과 맞춘 갈색 계열로 매치하면 됩니다.

❶ Copper Penny DTP Normal **Typography**

❷ Leander *Typography*

❸ Lovelo Black **TYPOGRAPHY**

❹ A1 Mincho 美しいタイポグラフィ

'카페풍의' 디자인

Cafe-style design

문자 그대로 거리에서 볼 수 있는 도회적인 카페 분위기를 표현한 디자인입니다. 카페만의 아늑하고 비일상적인 편안한 느낌을 디자인으로 만들어냅니다.

요리와 음료 등 생활 속에서 익숙한 이미지를 베이스로 하고 있지만, '어쩐지 괜찮은데.'라는 느낌이 들게끔 보여주는 것이 포인트입니다.

이 미세한 느낌을 끌어내 표현하기 위해서는 평소 삶의 방식과 풍경에 관심을 가지고 주의 깊게 관찰하는 습관이 중요합니다.

CAFE-STYLE DESIGN 12

◀ 카페에 있는 소재를 바로 위에서 촬영한다

카페에서 사용되는 식재료, 음료, 조리 도구 등을 거칠고 투박한 나무 테이블에 배치하고 바로 위에서 촬영한 사진을 사용했습니다. 가운데에 문자가 들어갈 자리를 계산해서 비워두고 배치한 것이 포인트입니다.

맥주에 어울리는 메뉴와 여름 이미지가
떠오르는 아이템으로 사진을 구성한다

한가로운 느낌을 연출한다

맥주, 여름, 바다 등 여유로운 분위기를 내는 사진을 사용한 디자인입니다. 느슨해 보이는 문자를 사용해 한가로운 느낌을 연출했습니다. 자유로운 인상을 주기 위해서 의도적으로 문자가 사진의 테두리를 살짝 벗어나게 배치했습니다.

스크롤해서 보면 사진과 문자 등 정보가
잇따라 보이는 구조로 되어 있다

1 카페 웹 사이트 디자인

단순히 문자만 나열하지 않고, 군데군데 사진과 문자를 배
치해 여유로운 카페 분위기를 자아내고 있습니다.

2 손맛이 느껴지는 일러스트를
사용한다

손맛이 느껴지는 빵 일러스트를 사용해 '카페풍의' 디자인
을 완성했습니다.

3 메뉴 디자인에서는 사용하는
색의 수를 절제한다

카페와 레스토랑 메뉴 디자인입니다. 빨간색과 검은색의
배색만으로 깔끔하게 만들었습니다.

문자 주변에 일러스트를 배치해
느슨한 분위기를 연출한다

097

'카페풍의' 디자인을 만들려면?

[PHOTO] 사진

비일상적인 느낌이 나는 구체적인 사진을 사용한다

'카페풍의' 디자인을 만들려면 말 그대로 카페 내부의 사진이나 스태프, 조리 도구, 요리와 음료, 디저트 등 구체적이고 보기 좋은 사진을 사용하면 좋습니다. 일러스트를 사용해도 괜찮습니다.

아늑하고 편안한 분위기를 위해 다소 비일상적인 연출을 가미하는 것이 포인트입니다. 예를 들면, 오른쪽 디자인은 평소 사용하지 않을 것 같은 거친 느낌의 나무 테이블에 소재를 배치하고 있습니다. 사진도 바로 위에서 내려다보는 구도로 촬영해 비일상적인 느낌입니다.

point ❶
문자가 들어갈 자리를 계산해 식재료와 소품을 배치했습니다. 카페풍의 디자인에서 자주 사용하는 구도입니다.

point ❷
요리가 돋보이도록 과감하게 트리밍했습니다. 빨간색과 노란색은 강하게 살리고, 검은색은 콘트라스트를 높였습니다.

[COLOR] 색

갈색 계열을 중심으로 색채를 더한다

카페 분위기에 따라 다르겠지만 지금 유행하는 원목 콘셉트의 가게라면 갈색 계열을 기본 축으로 삼고, 요리의 빨간색과 노란색, 그리고 식물의 초록색을 정돈하면 됩니다. 카페에서 사용하는 메뉴판 등은 색의 수를 최대한 절제해서 디자인하는 것이 깔끔한 느낌을 줍니다.

- C35 M50 Y65 K0
 R167 G135 B97 / #a78761

- C0 M5 Y10 K0
 R252 G246 B233 / #fcf6e9

- C0 M85 Y80 K0
 R202 G73 B53 / #ca4935

- C0 M5 Y10 K35
 R187 G183 B175 / #bbb7af

- C17 M15 Y90 K0
 R217 G204 B59 / #d9cc3b

- C0 M90 Y75 K0
 R200 G59 B57 / #c83b39

- C60 M10 Y95 K0
 R134 G174 B68 / #86ae44

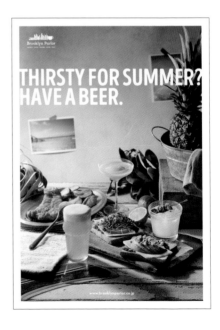

[LAYOUT] 레이아웃

느슨한 느낌으로 레이아웃한다

카페 특유의 느슨한 느낌을 표현하기 위해 여유 있게 레이아웃하는 것이 좋습니다.
'카페풍의 디자인'에도 다양한 전달 매체가 있습니다. 광고나 포스터 등 목적이 명확한 매체의 경우, 디자인에서 전달하려는 소재를 크게 배치하세요. 또한 각종 상품을 한 줄로 나열할 때는 그리드에 맞춘 배치가 좋습니다.
한편, 오른쪽 메뉴처럼 일부러 정돈하지 않고 뒤섞인 이미지로 디자인할 수도 있습니다.

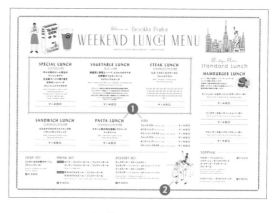

point ❶
카페의 느슨한 분위기를 연출하기 위해 의도적으로 가운데 정렬과 왼쪽 정렬, 그리고 좌우 정렬을 사용했습니다.

point ❷
일러스트를 배치함으로써 발랄하고 느슨한 느낌을 동시에 표현하고 있습니다. 검은색과 회색만으로 그린 일러스트입니다.

[TYPOGRAPHY] 문자

느슨한 느낌을 주는 디자인 폰트를 사용한다

'카페풍의' 디자인을 만들 때는 일종의 이미지를 지닌 서체를 사용하는 것이 중요합니다.
문자가 지워져 있거나, 동그스름하거나, 일그러지거나, 펜으로 쓴 것 같거나, 약간 굴곡이 있거나 등등 다양한 특성을 지닌 폰트가 있으니 디자인에 잘 맞는 서체를 고르세요. 아날로그풍의 느슨한 디자인 서체로 하면 대부분 잘 어울립니다.

❶ Intro Head H Base — **Graphic Design**

❷ Antiga — GRAPHIC DESIGN

❸ Urban Stone — **Graphic Design**

❹ Thirsty Rough Bol Two — *Graphic Design*

STN
4DSTUDIO
PARK

STN
4DSTUD
PARK

WINTER LIFE ISSUE

LANDY

08

August iss

Lorem ipsum dolo
amet, consectetur

CHANGE
MY WINTER
LIFE

オトナの着こなしで
生き方を変える

CORNEA
POUCH
100名様に
プレゼント

オトナの着こなしで
生き方を変える

Lorem ipsum dolor sit amet,
consectetur adipisicing elit, sed do
eiusmod tempor incididunt ut labore
et dolore magna aliqua. Ut enim ad

オトナの着こなしで
生き方を変える

Lorem ipsum dolor sit amet,
consectetur adipisicing elit, sed do
eiusmod tempor incididunt ut labore
et dolore magna aliqua. Ut enim ad

'심플 캐주얼' 디자인

Simple-casual design

'심플 캐주얼' 디자인은 도시적이고 세련된 분위기를 자아냅니다. 일상적인 분위기의 캐주얼한 느낌을 낮게 설정해 디자인함으로써 스타일리시한 기분을 확 살려줍니다.
'캐주얼하다. 그렇지만 스타일리시하다.'
이와 같이 상반된 이미지가 공존하는 '심플 캐주얼' 디자인은 시대적인 분위기와도 잘 맞고, 요즘 유행하는 도회적인 디자인 이미지라고도 할 수 있습니다.

SIMPLE-CASUAL DESIGN 13

◀ 잘라낸 사진을 사용하고, 배경은 단순하게 한다

윤곽을 따라 잘라낸 여성 사진에 배경은 채도가 낮은 평면 질감으로 표현해 캐주얼한 느낌을 연출하고 있습니다. 색의 수를 줄여 심플하게 정리합니다. 잡지 표지에 주로 사용하는 디자인입니다.

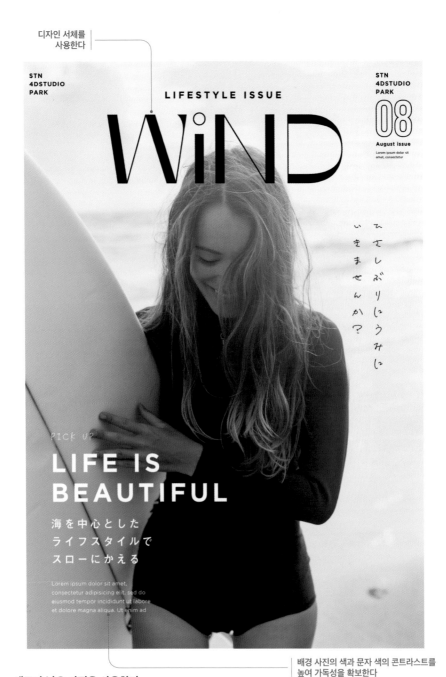

디자인 서체를
사용한다

STN
4DSTUDIO
PARK

LIFESTYLE ISSUE

WiND

STN
4DSTUDIO
PARK

08

August issue

Lorem ipsum dolor sit
amet, consectetur

ひさしぶりにうみに
いきませんか？

PICK UP

LIFE IS
BEAUTIFUL

海を中心とした
ライフスタイルで
スローにかえる

Lorem ipsum dolor sit amet,
consectetur adipisicing elit, sed do
eiusmod tempor incididunt ut labore
et dolore magna aliqua. Ut enim ad

배경 사진의 색과 문자 색의 콘트라스트를
높여 가독성을 확보한다

채도가 낮은 사진을 사용한다

채도가 낮은 사진을 사용해 '캐주얼하고 심플한 느낌'을 연출하고 있
습니다. 또 손글씨와 디자인 폰트를 사용해 캐주얼한 분위기를 연출
하면서 검은색과 흰색으로 문자 색을 정리해 심플함을 유지합니다.

청록색의 모노톤으로 표현한
'심플 캐주얼' 이미지

1

2

흰색 테두리 부분에 문자를 배치하고,
사진 위로 문자가 겹쳐지게 한다

1 흰색 테두리를 넓게 설정한다

책 읽는 여성 사진을 크기를 약간 줄여 배치
하고 흰색 테두리를 넓게 둘러 무난한 사진
을 심플하게 정리하고 있습니다. 문자를 테
두리 부분에 넣거나, 사진 위로 겹치게 배치
해 캐주얼한 분위기도 연출합니다.

2 색은 모노톤으로 한다

청록색의 모노톤을 사용함으로써 '심플'하
면서도 '캐주얼'한 상반된 두 이미지가 공존
하고 있습니다.

3 주변에 가구를 깔끔하게 배치한다

스트리트 패션 느낌이 강한 소품들이 가득
해서 지나치게 캐주얼해 보일 수 있지만, 여
성과 그 주변 가구 및 자전거 등을 깔끔하게
정돈함으로써 심플한 분위기를 연출하고 있
습니다.

3

주위 인테리어나 소품을 깔끔하게 정돈해
'심플 캐주얼' 이미지를 연출한다

'심플 캐주얼' 디자인을 만들려면?

[PHOTO] 사진

정보를 최소화한 사진을 사용한다

심플한 분위기를 연출하기 위해서라도 사진은 되도록이면 정보량이 적은 것이나 미리 정리된 것을 고르면 좋습니다.

딱 들어맞는 사진이 없다면 필요한 부분만 잘라내 색을 모노톤으로 조정해서 정보의 양을 줄이는 방법도 있습니다.

오른쪽 디자인에서는 인물만 잘라내 정보를 축약했습니다. 또한 채도가 낮은 배경을 사용함으로써 '심플 캐주얼'한 분위기를 고조시킵니다.

point ❶
인물만 잘라내서 사용하고, 배경을 회색으로 설정하여 전체 이미지를 심플하게 정리하고 있습니다.

point ❷
배경 색의 채도를 낮춰 심플하면서도 캐주얼한 이미지를 연출합니다. 문자도 흰색으로 처리했습니다.

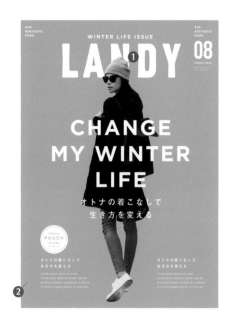

[COLOR] 색

모노톤에 가까운 색으로 설정한다

유채색보다 무채색이 특정 인상을 주지 않습니다. 정보를 축약하기 위해서라도 흰색, 검은색, 회색 등 모노톤에 가까운 색을 사용하는 것이 좋습니다.

오른쪽 디자인은 흰색 테두리를 넓게 해 지면에서 흰색이 차지하는 비율을 늘려 심플한 인상을 줍니다.

흰색은 인쇄할 때 종이의 색을 그대로 반영하기 때문에 인쇄용지의 색과 질감도 주의해서 살펴야 합니다.

○ C0 M0 Y0 K0
R255 G255 B255 / #ffffff

● C0 M0 Y0 K100
R0 G0 B0 / #000000

○ C25 M10 Y20 K0
R204 G214 B205 / #ccd6cd

◐ C35 M25 Y25 K0
R178 G181 B181 / #b2b5b5

● C80 M70 Y60 K50
R48 G53 B60 / #30353c

○ C0 M0 Y0 K0
R255 G255 B255 / #ffffff

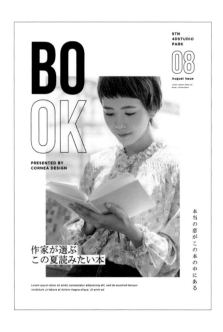

[LAYOUT] 레이아웃

읽어 내려갈 순서를 고려해 레이아웃한다

'심플 캐주얼' 디자인은 심플한 느낌을 내야 하기 때문에 구성 요소가 적고, 독자의 시선을 흩트리지 않도록 신중하게 레이아웃해야 합니다.

일반적으로 독자의 시선은 'Z형(가로쓰기 디자인)'과 'N형(세로쓰기 디자인)'으로 움직이지만, 오른쪽 디자인처럼 가장 큰 타이틀에서부터 왼쪽 아래 표제로 시선을 이동시켜 읽히고 싶은 순서대로 유도할 수도 있습니다.

point ❶

큰 문자에서 작은 문자 쪽으로 시선이 움직입니다. 결과적으로 'Z형'으로 읽히는 디자인입니다.

point ❷

사진에 맞게 각각 위치가 정해집니다. 오른쪽에 아이 캐처(eye-catcher)※가 오고, 왼쪽 아래에 흰색 문자를 배치한 것은 우연이 아닙니다.

※ 아이 캐처: 보는 사람의 눈길을 끌어 의도하는 내용을 주목시키는 요소 - 옮긴이

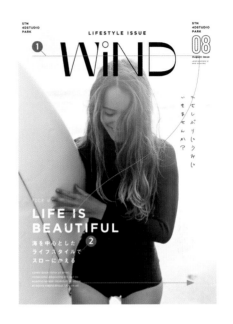

[TYPOGRAPHY] 문자

장난스러운 느낌의 폰트를 사용한다

심플한 폰트를 기본 축으로 하면서 요소요소에 장난스러운 느낌의 폰트를 사용함으로써 '캐주얼'한 느낌을 연출할 수 있습니다.

만약 폰트가 딱딱한 이미지인 경우 ❸과 ❹처럼 윤곽선을 만들거나 문자 박스에 바탕을 까는 등 다양한 조합 방법을 응용해 장난스러운 분위기를 조금 더하면 적당히 심플하면서도 캐주얼한 이미지가 됩니다. 문자는 '심플 캐주얼' 디자인 테마에서 가장 많이 사용되는 검은색이나 흰색으로 정리하세요.

❶ Hamilton Medium — **Typography**

❷ Harpagan Regular — Typography

❸ Bebas Neue — **TYPOGRAPHY**

❹ Honmincho -Medium — 美しいタイポグラフィ

사진은 캐처 카피※처럼 말한다

디자인 요소 중에서 이야기를 가장 많이 담고 있는 것은 사진입니다. 사진은 독자에게 말을 걸어옵니다. **'사진을 어떻게 처리하느냐에 따라 디자인이 결정된다'**고 해도 과언이 아닐 정도로 디자인에서 사진이 차지하는 비중이 큽니다.

예를 들어, 디자인 속에 굉장히 맛있는 사과가 있다고 해 볼까요? 크고, 달고, 색도 곱고, 반질반질하고, 아주 신선하고 등등 온갖 미사여구를 동원해 설명해도 100퍼센트 실물 이미지가 떠오르지는 않을 것입니다.

하지만 사과 사진이 한 장 있다면 어떨까요? 사진에서 벌써 사과가 어떤 색이고 크기가 어느 정도인지, 얼마나 신선해 보이는지 전달됩니다.

독자의 머릿속에 명확한 '사과 이미지'가 순식간에 떠오르게 할 수 있는 것입니다.

좀 더 극단적으로 설명하면, 만약 목적에 부합하는 사진이 아닐 경우 아무리 문자와 레이아웃을 정돈한다 해도 디자인은 의도한 대로 전달되지 않습니다.

여러 말을 나열하는 것보다 단 한 장의 사진이 독자에게 정보를 더 잘 전달할 수 있습니다.

저는 디자인에서 가장 중요한 요소는 바로 사진이라고 생각합니다.

※ 캐처 카피(catch copy): 소비자의 마음에 강하게 어필할 수 있는 인상적인 선전 문구-옮긴이

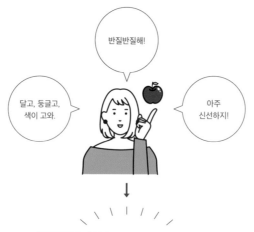

카피라이터가 만든 캐처 카피가 없다 해도 멋진 사진만 있으면 독자에게 많은 정보를 전달할 수 있습니다.

HAPPY DESIGN

'즐겁고 행복한' 디자인

'즐겁고 행복한' 디자인의 이미지는 밝고 경쾌하며 에너지 넘치고 활기찬 느낌을 표현합니다. '즐겁고 행복하다'는 말로 짧게 표현하고 있지만 다음에서 소개하는 것처럼 '팝 느낌이 나는', '에너지 넘치는', '장난기 있는', '아이처럼 천진한' 디자인 등 다채로운 디자인으로 세분화됩니다. 말에서 풍기는 이미지 이상으로 심오하고 정교하며 치밀한 디자인 실력과 미적 감각이 요구되는 테마라고 할 수 있지요.

심플한 디자인과는 정반대의 인상을 주는 '즐겁고 행복한' 디자인은 장식적인 요소가 많고 이 요소들의 밸런스가 디자인의 퀄리티를 좌우한다고 해도 과언이 아닙니다.

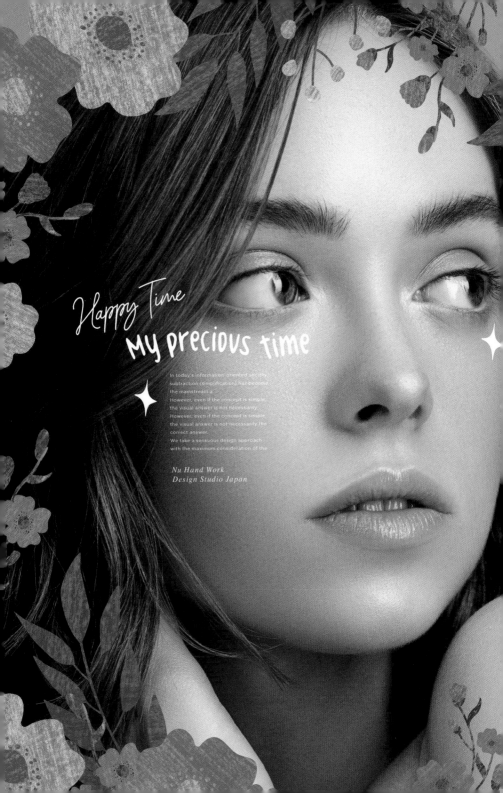

Happy Time
My precious time

In today's information-oriented society,
subtraction (simplification) has become
the mainstream a
However, even if the concept is simple,
the visual answer is not necessarily
However, even if the concept is simple,
the visual answer is not necessarily the
correct answer.
We take a sensuous design approach
with the maximum consideration of the

Nu Hand Work
Design Studio Japan

'팝 느낌이 나는' 디자인

Pop design

이 디자인은 달리 말하면 '젊고 활기차며 화려한 디자인'이라고
할 수 있습니다.
배색과 시각이 인상적인 디자인은 강하게 각인됩니다. '팝 느낌이
나는' 디자인은 보는 이에 따라 호불호가 크게 갈리지만, 이런 취
향을 좋아하는 사람들에게는 절대적인 사랑을 받고 있습니다.
긍정적인 의미의 젊고 파격적인 분위기. 이것이 바로 '팝 느낌이
나는' 디자인의 매력입니다.

POP DESIGN 14

◀ 여성 사진에 꽃 일러스트를 삽입한다

왼쪽의 여성 사진에서 꽃 일러스트가 없다면 팝 느낌과는 전혀 다른 이
미지가 될 것입니다. 여기서는 팝 느낌을 연출하기 위해 가장자리에 꽃
일러스트를 삽입했습니다. 사진만 있을 때와는 달리 동적인 느낌과 색
이 들어가면서 전체적으로 팝 분위기의 방향이 잡혔습니다. 문자도 굴
곡으로 장난스러움을 연출해 한층 더 팝 분위기를 살렸습니다.

한가운데에 배치한 흰색 박스 안에
문자 정보를 모아서 처리

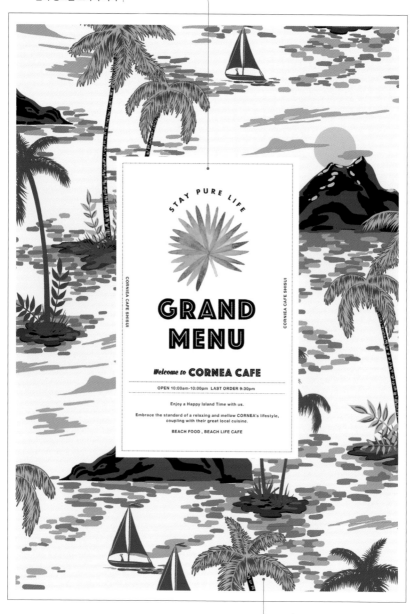

배경에 밝은 느낌의 일러스트를 배치

일러스트를 배경으로 넣어 팝 느낌을 낸다

일러스트를 배경으로 넣어 팝 느낌을 완성하고 있습니다. 또 한가
운데 흰색 박스를 배치하고 거기에 정보를 한데 모아 처리함으로
써 배경인 일러스트의 메시지가 과해 보이지 않도록 했습니다.

핑크색 배경으로
팝 분위기를 완성한다

1

밝은 핑크색 박스를
배치한다

2

3

명도와 채도가 높은 노란색은
밝고 팝적인 인상을 더해준다

검은색과 노란색 문자를 번갈아 겹쳐서
역동성을 더하고 팝 느낌을 연출한다

1 배경을 핑크색으로 설정한다

핑크색 배경에 일반적인 느낌의 레이아웃으로 디자인을 정
리하면서 팝 분위기를 내고 있습니다. 오른쪽 아래에 크게
배치한 도너츠 일러스트도 지면에 강약을 주어 활기찬 인상
을 더합니다.

2 특이한 포즈로 장난스러운 느낌을 더한다

약간 특이한 포즈를 취한 여성을 멋스럽게 촬영해 장난스러
운 느낌을 내고 있습니다. 흑백 배경 위에 핑크색 박스를 배
치해 팝 분위기를 더했습니다.

3 배경을 노란색으로 꽉 채운다

노란색을 전면에 배경으로 깔아 밝은 팝 분위기를 내고 있
습니다.

4 장난스러운 느낌의 문자를 사용한다

문자에 역동감을 더하거나 장난스러운 느낌으로 레이아웃
함으로써 팝 분위기를 더합니다.

4

'팝 느낌이 나는' 디자인을 만들려면?

[ILLUSTRATION] 일러스트

팝 느낌이 나는 일러스트를 사용한다

꽃, 식물, 풍경, 동물, 과자 등 여러 모티브를 밝은색 일러스트로 정리하면 팝 분위기가 완성됩니다.
전체적으로 일러스트를 사용해도 좋고, 사진과 일부 겹치는 형태로 활용해도 상관없습니다. 어쨌든 즐겁고 장난스러운 이미지로 정리하는 것이 포인트입니다.
오른쪽 디자인에서 일러스트가 없고 여성 사진만 있다면 팝 느낌이 나지 않겠지만, 가장자리에 꽃 일러스트를 넣어 팝 느낌을 살리면서도 행복한 분위기를 더하고 있습니다.

point ❶

손맛이 느껴지는 일러스트를 사용했고, 귀여운 터치감으로 마무리하고 있습니다.

point ❷

일부러 일반적인 식물 색이 아닌 파란색과 오렌지색으로 독특하게 배색해 팝 느낌의 방향을 유지합니다.

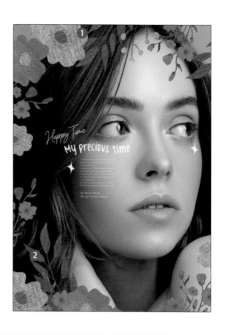

[COLOR] 색

문자에 노란색 악센트 컬러를 사용한다

전체적으로 밝고 활기찬 색으로 정리하는 것이 좋습니다. 특히 명도가 높고 밝은 노란색은 팝 느낌을 내기에 가장 적합합니다.
오른쪽 디자인에서는 검은색 문자만으로는 자칫 심플할 수 있지만 노란색 문자를 겹치게 설정해 팝 느낌으로 변화를 주었습니다.

C0 M0 Y0 K0
R255 G255 B255 / #ffffff

C5 M13 Y95 K0
R238 G216 B34 / #eed822

C0 M0 Y0 K100
R0 G0 B0 / #000000

C10 M20 Y20 K0
R225 G209 B198 / #e1d1c6

C70 M70 Y70 K30
R79 G70 B66 / #4f4642

C85 M53 Y3 K0
R63 G106 B174 / #3f6aae

C0 M53 Y60 K0
R219 G146 B100 / #db9264

노란색과 검은색으로 색감에 콘트라스트를 주어 팝 느낌을 내고 있다

[LAYOUT] 레이아웃

레이아웃으로 지면에 강약을 준다

젊고 활기찬 이미지의 '팝 느낌이 나는' 디자인은 의도적으로 지면에 강약이 생기도록 레이아웃하는 것이 좋습니다.

가령, 오른쪽 디자인은 아래쪽에 도너츠를 크게 배치해 지면에 강약을 주고 있습니다. 이와 같이 크기로 강약의 차이를 만들면 됩니다. 또 이외에도 사진의 구도에 변화를 주거나, 역동적인 느낌의 문자를 사용하거나 색상으로 차이를 주는 등 다양한 방법을 활용할 수 있습니다.

point ❶
도너츠의 크기로 지면에 강약을 주어 활기차고 팝적인 인상을 주고 있습니다.

point ❷
제목에 벌 일러스트를 삽입해 장난스러운 느낌을 더했습니다.

[TYPOGRAPHY] 문자

장난스러운 느낌으로 문자를 장식한다

문자는 손글씨 느낌의 폰트나 스크립트체 또는 이탤릭체로 설정합니다. 또 문자에 일러스트를 삽입하거나 일러스트를 문자화하는 등 한눈에 즐겁고 활기찬 인상이 느껴지도록 자유롭게 시도해 보는 것이 좋습니다.

심플한 폰트를 기본으로 해서 가공하는 것도 방법입니다. 테두리 변환 문자를 사용하거나 문자를 제각각 레이아웃하는 등 여러 가지를 적용해 보세요.

❶ Barcelony

❷ Celeste Hand

❸ Aloja Light

❹ Gotham Bold

❺ Phosphate Inline

'에너지 넘치는' 디자인

Energetic design

'에너지 넘치는' 디자인은 때로는 번잡스럽고 때로는 과해 보일 정도로 강한 분위기를 냅니다.
살벌한 느낌도 나지만 파워풀하고 에너제틱하지요! 누구도 막을 수 없을 것 같은 악마적인 발산력은 보는 사람의 마음에 강하게 각인됩니다.
'팝 느낌이 나는 디자인'과 마찬가지로 호불호가 크게 갈리지만 굉장한 존재감으로 시대를 뛰어넘는 내구력이 있습니다.

ENERGETIC DESIGN 15

◀ **일단 자유롭게 만든다!**

'에너지 넘치는' 디자인은 일단 자유롭게 만들면 됩니다. 레이아웃과 폰트 모두 이것저것 자유롭게 시도해 보세요. 머릿속에 떠오른 이미지를 먼저 밖으로 꺼내 보세요!

배경에 물방울 텍스처를 삽입해
미국 만화풍 분위기를 낸다

사진과 일러스트를 겹치게 설정한다

사진 위로 해당 사진을 모델로 그린 일러스트를 넣었습니다.
사진만 보면 차분한 인상이지만 일러스트를 비현실적으로
표현해 활기차고 다채로운 이미지가 됩니다.

배경에 아주 화려한
일러스트를 그려 넣는다

1

**1 사진과 일러스트를
콜라주한다**

잘라낸 사진의 배경에 과하다 싶을 정도로
일러스트를 많이 넣어 화려하게 연출했습
니다. 인물의 포즈도 에너지 넘치는 분위
기를 한껏 표현하고 있습니다.

**2 밝은 느낌의 무늬를
넣는다**

잘라낸 사진의 배경에 팝 느낌이 나는 무
늬를 넣습니다. 또한 글자 스티커를 위에
붙여 컬러풀하고 경쾌한 인상을 줍니다.

**3 색과 포즈에 변화를 준
버전**

2번 디자인과 같은 요소로 인물 전체를 트
리밍하고 배경 색을 바꾼 버전입니다.

배경에 팝 느낌이 나는
무늬를 넣는다

2

트리밍과 아이템의 배치,
배경 컬러를 바꾼다

3

'에너지 넘치는' 디자인을 만들려면?

[PHOTO] 사진

콘트라스트가 강한 사진을 사용한다

에너제틱한 이 디자인에서는 주장하는 메시지가 강한 사진을 선택해야 합니다. 콘트라스트가 강하고, 한눈에 봐도 컬러풀한 사진이 좋습니다.
만약 사진만으로 부족하다면 일러스트를 추가하거나 다른 사진을 겹쳐서 콜라주하는 것도 효과적입니다.
배경에 무늬를 넣거나 특징적인 문자를 겹쳐서 연출하는 방법도 있지요. 어쨌든 지면에서 에너지가 뿜어져 나오는 느낌이 들 정도로 파워풀한 디자인을 만들겠다는 목표를 세우세요.

point ❶

인물 사진을 잘라내 사용한 디자인으로 모델의 코디를 통해 강한 메시지를 표현합니다.

point ❷

배경에 불규칙한 무늬를 넣음으로써 팝 느낌을 냅니다.

[COLOR] 색

과해 보일 정도로 컬러풀하게 배색한다

'에너지 넘치는' 디자인을 만드는 가장 간단한 방법은 일단 컬러풀하게 하는 것입니다. 빨간색, 오렌지색, 초록색, 청록색, 파란색, 보라색, 핑크색, 검은색 등 원색에 가깝고 밝은 느낌의 색상을 지면에 많이 배치합니다. 이것만으로도 힘 있고 에너제틱한 이미지가 연출됩니다.

C 0 M 0 Y 100 K 0
R 255 G 240 B 0 / #fff000

C 0 M 90 Y 15 K 0
R 199 G 52 B 122 / #c7347a

C 80 M 85 Y 5 K 0
R 75 G 61 B 140 / #4b3d8c

C 100 M 70 Y 10 K 0
R 25 G 80 B 149 / #195095

C 5 M 100 Y 100 K 0
R 191 G 14 B 27 / #bf0e1b

C 90 M 80 Y 75 K 50
R 35 G 44 B 47 / #232c2f

C 0 M 0 Y 85 K 0
R 255 G 242 B 68 / #fff244

C 65 M 0 Y 0 K 0
R 115 G 188 B 238 / #73bcee

[LAYOUT] 레이아웃

주된 역할을 하는 이미지를 크게 배치한다

활기찬 인상을 주고 싶으면, 먼저 모티브를 크게 처리해
보세요. 주된 역할을 하는 메인 이미지를 트리밍해 지면
에 과감하게 배치함으로써 에너지 넘치는 분위기를 연
출합니다. 필요한 문자 정보 등이 있는 경우, 지면의 구
석 부분에 모아서 작게 배치하는 것도 방법입니다.
오른쪽 디자인은 메인 여성을 크게 설정하고 그 위에
머리카락과 눈물, 문자 등을 배치했습니다. 이처럼 메시
지가 강한 이미지를 크게 배치하는 것이 요령입니다.

point ❶
머리카락, 눈썹, 눈물, 혀, 귀걸이 등 콜라주 느낌으로 아
이템을 자유롭게 배치해 보세요.

point ❷
지면에 문자와 로고를 대담하게 돌출시키는 방법도 효
과적입니다. 강렬한 느낌이 두드러집니다.

[TYPOGRAPHY] 문자

가독성이 좋은 굵은 문자를 이용한다

기운찬 인상을 주고 싶을 때는 굵은 폰트를 사용할 것
을 추천합니다. 한눈에 봐도 힘 있고 박력 있는 폰트를
고르세요. 특히 고딕체와 산세리프체의 굵은 폰트는 가
독성이 좋고 강해 보입니다.
또한 록 분위기를 내고 싶으면 펜으로 거칠게 쓴 문자
나 굵직한 붓글씨 또는 빈티지 느낌의 흑자체 문자를
가미해도 좋습니다.

❶ Impact **Graphic Design**

❷ Inbox Black **GRAPHIC DESIGN**

❸ Old English Graphic Design

❹ 소재

HELLO

presented by CORNEA DESIGN

vol
8

presented by
CORNEA DESIGN

CORNEA
2DSTUDIO
PARK

Lorem ipsum dolor sit amet, consectetur adipisicing elit, sed do eiusmod tempor incididunt ut labore et dolore magna aliqua. Ut enim ad minim veniam, quis nostrud exercitation ullamco laboris nisi ut aliquip ex ea commodo consequat. aute irure dolor in reprehenderit in voluptate velit esse cillum dolore eu fugiat nulla pariatur. Excepteur sint occaeca cupidatat non proident, sunt in culpa qui officia deserunt mollit anim id est laborum.

'장난기 있는' 디자인

Playful design

신나고 경쾌하며 유머스럽고 장난스러워 보이는 디자인입니다. 레이아웃과 배치, 폰트, 모티브 등을 실험적인 구조로 제작한 디자인은 보는 사람을 아주 즐겁게 해줍니다.
'장난기 있는' 디자인은 비현실적인 표현과 잘 맞습니다. 특히 넘치는 상상력과 불타는 표현욕에 의해서만 구현되는 아크로바틱한 디자인 기법은 '장난기 있는' 디자인의 이색적인 분위기와 임팩트를 만들어냅니다.

PLAYFUL DESIGN 16

◀ **낙서한다**

어린 시절, 전단지나 교과서에 마음대로 끼적여 본 적이 있지 않나요? 어른이 된 지금 어릴 때 낙서하던 재미있는 기분으로 해보는 디자인입니다. 어쩌면 어린 시절의 천진한 장난기를 간직한 이 디자인이야말로 디자이너에게 가장 중요한 의미를 지니지 않을까요?

형태가 제각각인 도형을
불규칙하게 배치한다

컬러와 텍스처도
불규칙하게 설정한다

무늬를 자유롭게 배치한다

디자인에서 무늬를 사용할 때가 많습니다. 대체로 규칙적인
무늬를 사용하지만 여기서는 의도적으로 규칙성을 깨고 자유
롭고 재미난 느낌을 연출합니다.

문자는 각각 다르게
디자인 처리한다

종이를 찢어서 덧붙인 듯한
설정으로 입체적인 효과를 낸다

1

2

손글씨 느낌이 나는 문자를
스캔하여 배치한다

1 문자를 각기 다르게 디자인한다

정보 전달용 문자는 깔끔하게 설정하는 것이
기본이지만, 여기서는 일부러 각기 다르게 디
자인해 재미있는 인상을 줍니다.

2 찢어진 종이 효과를 낸다

글자가 쓰인 종이가 찢어진 것처럼 겹겹이
포개져 보이게 연출했습니다. 이와 같이 놀이
를 하는 느낌으로 디자인의 분위기에 변화를
줍니다.

3 심플한 손글씨 문자를 사용한다

종이에 손글씨로 문자를 쓴 다음 그것을 스
캔해서 배치한 디자인입니다. 디지털과는 또
다른 맛이 있어서 추천하는 방법입니다. 의외
로 컴퓨터 작업보다 수월합니다.

3

'장난기 있는' 디자인을 만들려면?

[ILLUSTRATION] 일러스트

자유로운 발상으로 일러스트를 그린다!

손맛이 나는 일러스트를 그리거나, 찢어진 종이처럼 표현하거나, 실을 붙인 것처럼 연출하거나, 솔로 칠한 듯한 느낌을 내거나, 불규칙적으로 배치하거나, 사진과 콜라주하거나, 일러스트를 스캔해서 사용하는 등 장난스럽고 자유롭게 이것저것 시도해 가며 만들어 보세요. 오른쪽 디자인은 종이에 손글씨로 문자 일러스트를 그린 다음 스캔해서 합성한 것입니다. 심플하지만 개성이 있습니다.

point ❶
이미지는 흑백 컬러만 사용한 다음 여백을 따냈습니다. 배경에 노란색을 깔아 콘트라스트를 강하게 주었습니다.

point ❷
손글씨 문자는 디지털과는 달리 다소 일그러져도 거슬리지 않으므로 최대한 그대로 사용합니다.

[COLOR] 색

컬러풀하게 설정한다

채도가 높고 컬러풀한 색을 사용함으로써 장난기 넘치는 인상을 줄 수 있습니다. 흰색, 검은색, 빨간색, 오렌지색, 노란색, 파란색, 청록색, 초록색, 보라색, 핑크색 등 여러 가지 색을 다양한 크기로 사용해 보세요. 이미지로 연출할 때 관건은 장난기가 있느냐입니다.

C25 M100 Y100 K0
R165 G31 B37 / #a51f25

C15 M10 Y90 K0
R223 G214 B59 / #dfd63b

C80 M35 Y10 K0
R76 G133 B186 / #4c85ba

C25 M40 Y0 K0
R187 G162 B201 / #bba2c9

C7 M3 Y85 K0
R242 G232 B71 / #f2e847

C0 M0 Y0 K100
R0 G0 B0 / #000000

C0 M0 Y0 K0
R255 G255 B255 / #ffffff

[LAYOUT] 레이아웃

자유롭게 연출하면서도 어딘가 정돈된 느낌을 준다

'장난기 있는' 디자인은 자유롭게 배치하는 프리 레이
아웃이 잘 맞습니다. 단, 레이아웃의 내용을 유심히 보
면 그리드나 센터링 등 깔끔하게 정리된 곳이 있습니다.
즉, 자유롭게 연출하면서도 어떤 부분은 가지런히 정돈
하는 것이 이 디자인의 레이아웃 포인트라고 할 수 있
습니다.
오른쪽 디자인에서 상단의 큰 문자는 각기 다른 디자인
으로 처리해 방향과 기울기도 모두 제각각이지만 하단
의 문자는 가운데 정렬이 되어 있고, 바깥 테두리 굵기
도 균일하게 정돈되어 있습니다.

point ❶

표제나 캡션 문자를 깔끔하게 가운데 정렬하여 디자인
이 한층 돋보입니다.

point ❷

문자를 정렬할 때는 잘 읽히도록 적절히 조절합니다.

[TYPOGRAPHY] 문자

꾸민다는 느낌으로 자유롭게 응용한다

문자는 정보 전달이 주 목적이므로 깔끔하게 정리해 잘
읽히도록 하는 것이 기본이지만, 여기서는 '도안'으로
여기고 자유롭게 연출해 봅시다!
손글씨 느낌의 문자를 고르거나 입체적인 효과를 주고,
기울여 보고, 늘여 보고, 여러 가지 방법으로 응용해 장
난스러움을 연출해 보세요. 때에 따라서는 가독성이 떨
어져도 상관없습니다. 단, 정보를 제대로 전달해야 하는
부분은 잘 읽히도록 정리합니다.

❶ Xtreem Medium

❷ Posca Mad ThrasherzRegular

❸ Helvetica Neue LT Std 73 Bold Extended (변형)

❹ 만든 서체

HEARTWARMING
STORYS

'아이처럼 천진한' 디자인

Childlike design

'아이처럼 천진한' 디자인은 순진하고 귀여우며 얼굴에 웃음기 가득한 행복한 인상을 줍니다. 보는 사람으로 하여금 동심의 세계로 빠져들게 하는 신비로운 매력을 지닌 디자인 테마입니다.

하지만 '아이처럼 천진한 디자인'이라고 해서 반드시 '아이들 대상의, 아이들을 위한 디자인'은 아닙니다. 어떨 때는 '아이를 둔 부모가 대상'이 될 수도 있으니 이 점을 염두에 두고 디자인해 주세요.

CHILDLIKE DESIGN **17**

◀ 캐릭터를 사용해 디자인한다

캐릭터는 '아이처럼 천진한' 디자인을 만들 때 가장 효과적인 도구입니다. 재미있는 캐릭터가 등장하는 디자인은 아이들뿐 아니라 부모에게도 즐거운 인상을 주기 때문입니다.

사진을 재미난
모양으로 따낸다

사진과 문자를 장난스러운 느낌으로 연출한다

장난스러운 느낌으로 사진을 트리밍하거나 문자를 설정함으로써
디자인에서 긴장감을 완화시킬 수 있습니다. 동심으로 돌아가서
장난기를 발동해 봅시다!

귀여운 토마토를 가득 그려 넣어
스토리를 만든다

아이템을 규칙성 있게
나열한다

1

2

문자가 노란색 배경을 살짝 벗어나게
배치해 활기찬 인상을 준다

3

1 전면 일러스트로 스토리를 보여준다

각기 다른 동작을 하고 있는 귀여운 토마토 캐릭터를 많이 등장시켜 그림책을 보는 듯 한 재미를 줍니다.

2 규칙적인 배치와 컬러풀한 배색을 사용한다

귀여운 아이템을 규칙성 있게 나열하고 배 색을 컬러풀하게 함으로써 천진난만하고 발 랄한 디자인을 완성합니다.

3 문자와 사진 모두 크게 배치한다

문자와 사진 모두 크게 설정하면 디자인이 활기차고 건강미가 느껴집니다. 문자가 테 두리를 약간 벗어나게 배치하는 것이 포인 트입니다.

'아이처럼 천진한' 디자인을 만들려면?

[ILLUSTRATION] 일러스트

캐릭터 일러스트나 어린이 사진을 사용한다

'아이처럼 천진한' 디자인을 만드는 가장 손쉬운 방법
은 캐릭터 일러스트를 사용하는 것입니다. 귀여운 이미
지의 일러스트는 아이들에게 인기가 많고, 무엇보다 캐
릭터가 감정을 담고 있기 때문에 전하고 싶은 메시지를
직관적으로 표현할 수 있습니다.
그리고 사진을 사용할 때는 타깃 대상인 어린이가 등장
하는 사진으로 하고, 어린이가 좋아하는 음식이나 이벤
트 등과 조합하는 것도 좋은 방법입니다.

point ❶
귀엽게 웃는 일러스트입니다. 캐릭터가 감정을 드러내
고 있기 때문에 전달하려는 메시지를 수월하게 표현할
수 있습니다.

point ❷
평소에 아이들에게 사랑받는 캐릭터나 이벤트 등을 유
심히 관찰하고, 특징을 파악해 두는 것이 좋습니다.

[COLOR] 색

시원시원하고 밝은색으로 배색한다

빨간색, 파란색, 노란색 등 순도가 높은 원색과 원색에
가까운 색으로 전체를 배색하는 것이 좋습니다.
오른쪽 디자인은 노란색과 초록색을 메인으로 배색했
습니다. 노란색은 건강한 이미지가 있고, 초록색은 거의
대부분 좋아하는 색입니다. 아이와 부모 모두 호감을 느
끼는 배색입니다.

C2 M2 Y2 K0
R251 G251 B251 / #fbfbfb

C12 M17 Y90 K0
R224 G205 B57 / #e0cd39

C50 M0 Y80 K0
R158 G196 B95 / #9ec45f

C0 M0 Y0 K100
R0 G0 B0 / #000000

C0 M0 Y0 K0
R255 G255 B255 / #ffffff

C0 M95 Y85 K0
R198 G41 B44 / #c6292c

C80 M0 Y45 K0
R81 G171 B159 / #51ab9f

C12 M12 Y85 K0
R227 G213 B71 / #e3d547

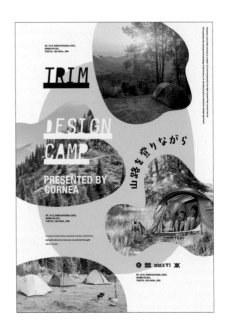

[LAYOUT] 레이아웃

여러 가지 요소를 대담하게 배치한다

일러스트와 사진, 문자까지 모두 대담하게 배치하면 활기 있고 건강미가 느껴지는 디자인이 됩니다.

사진과 일러스트를 지면 가득 배치해 메시지를 강하게 드러내거나, 원과 곡선으로 트리밍해서 재미를 더하고, 일부는 밀도 있게 나열해 리듬감을 살리는 등 다양한 방법으로 레이아웃할 수 있습니다.

오른쪽 디자인에서는 과일로 만든 원그래프를 전면에 크게 배치해 건강한 인상을 줍니다.

point ❶

가장 전달하고 싶은 메시지 '果物 100%(과일 100%)' 부분을 크게 보여주어 시선을 사로잡습니다.

point ❷

문자의 자간을 넓게 설정합니다. 또 문자가 테두리를 약간 벗어나게 함으로써 힘 있는 인상을 더합니다.

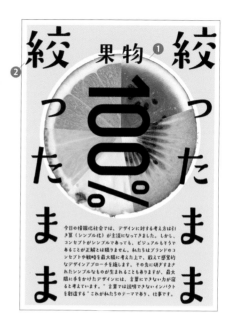

[TYPOGRAPHY] 문자

약간 우스꽝스러운 폰트를 사용한다

아이처럼 천진한 느낌을 주려면 너무 반듯한 서체는 피하는 것이 포인트입니다.

손글씨 느낌이 나는 서체나 부드러운 돌기가 있는 서체, 문자 일부분에 색이 채워진 서체, 음영이 들어가 있는 서체 등이 잘 맞습니다. 약간 우스꽝스럽고 귀여운 서체와 잘 매치되지요. 또한 대담한 배치에 어울리게 곡선을 그리듯이 문자를 배치하는 방법도 효과적입니다.

❶ Frontage 3D

TYPOGRAPHY

❷ Newsletter Stencil

❸ DS-soyokaze Regular

美しいタイポグラフィ

❹ 만든 서체

색을 조합하는 비율과 색의 수

색 조합(배색)의 밸런스는 디자인 이미지를 크게 좌우하는 포인트 중 하나입니다. 디자인의 이미지를 컨트롤하는 데는 몇 가지 방법이 있지만, 그중에서 색을 활용하는 것이 가장 손이 덜 가고 명확하게 표현됩니다.

엄밀히 말하면, 이 책에서 소개하는 여러 가지 디자인도 색 조합이나 배색 비율로 이미지를 컨트롤한다고 볼 수 있습니다.

그런데 배색은 한 마디로 간단하게 설명하기 어렵기 때문에 여기서는 실패하지 않는 요령을 알려드리겠습니다.

먼저, 가장 중요한 것은 '색의 가짓수'입니다. 만들고자 하는 디자인 이미지에 따라 다르지만 대부분 '2~3가지' 색상으로 좁히는 게 좋습니다.

예를 들면, 집 안을 장식하는 인테리어의 경우 '기본 컬러+2가지 색(총 3가지 색)' 정도가 가장 좋다고 합니다.

한 공간 안에서 여러 요소를 조화롭게 보여주기에는 이 정도가 최선입니다. 정해진 공간에서 표현해야 하는 디자인 또한 동일한 원칙이 적용됩니다.

실제 디자인을 할 때 추천하는 방법은 먼저 기본 컬러를 정하고 나서 이미지에 맞게 배색 비율과 색의 수를 조율하는 것입니다.

예를 들어, 색의 수를 최대한 절제해 다크 계열 컬러를 축으로 표현하면 시크하고 고급스러운 디자인이 됩니다(왼쪽 아래 디자인). 한편, 밝고 화려한 이미지로 색의 수를 늘려 주면 팝 느낌의 경쾌한 디자인으로 완성됩니다(오른쪽 아래 디자인).

기본 컬러 서브 컬러 ─ 악센트 컬러

시계 문자판과 어울리는 시크한 이미지의 짙은 파란색을 기본 컬러로 하고 있습니다. 이처럼 상품의 컬러에 맞추어 전체 배색을 조정하는 것도 요령입니다.

기본 컬러 기본 컬러
악센트 컬러

배경 색인 파란색과 핑크색을 기본 컬러로 하고 있습니다. 밝은색을 추가함으로써 화려한 인상을 연출합니다.

NATURAL
DESIGN

'내추럴한' 디자인

'내추럴한' 디자인은 '따뜻함'과 '소박함', '생명력' 등 눈에 보이지 않지만 확실히 느낄 수 있는 이미지를 형상화했습니다.

이와 같은 느낌과 분위기를 표현하려면 무엇보다 그 감각을 직접 느껴 보는 것이 중요합니다. '내추럴한' 느낌과 분위기에 몸을 맡겼을 때, 나는 무엇을 느꼈고 다른 사람은 어떻게 느끼는지 세심하게 파악해 보세요. 그 경험치만큼 '내추럴한' 디자인 센스도 길러집니다.

にっぽんの暮らしと人と。

めぐる。浅草

まるごと
にっぽん

特集 にっぽんの秋を知る
東の「うめぇ〜」西の「うまか〜」
美しき うつわ
今宵は日本酒で乾杯。

エリア 特集 秋の東海道を辿って。

心はずむ 色の秋 ／ 風邪対策 お早めに

表紙撮影協力：4F 爛々 ／ 4F i-y

'따뜻한' 디자인

Warm design

'따뜻하다'고 해서 디자인에 따뜻한 물이나 불 등의 모티브가 들어간 이미지를 사용하지는 않습니다. 이 테마에서 표현하려는 것은 많은 사람이 공감할 수 있는 심리적인 온도감입니다.

이 디자인은 무엇보다 사람에게 초점을 두어야 합니다. 사람의 행위, 자연스러운 자세를 취한 장면. 사람의 감각이 열쇠가 됩니다. '따뜻함'을 묘사하는 것, 그것은 곧 '사람의 상냥함'을 디자인으로 표현하는 것입니다.

WARM
DESIGN **18**

◀ **음식을 가운데에 둔 단란한 분위기로 따뜻함을 표현한다**

'음식을 가운데에 두고 있는' 따뜻한 느낌의 한 장면을 사용한 디자인입니다. 또 배경으로 자연스러운 온기가 느껴지는 갈색을 사용하고 있습니다.

환하게 웃는 얼굴의 따뜻한 사진을
디자인 톱으로 사용한다

옅은 그러데이션으로
따뜻한 인상을 연출한다

웃는 얼굴의 사진을 사용한다

사람의 웃는 얼굴은 그 자체만으로 따뜻한 인상을 줍니다. 그래서 '따뜻한'
디자인을 만들 때 가장 먼저 고려되는 콘셉트이기도 합니다. 난색 계열의
색감을 포인트로 사용하면서 옅은 그러데이션으로 따뜻함을 연출합니다.

난색 계열의 배색으로
내추럴한 인상을 연출한다

일상적인 모습에
소화기가 녹아들게 한다

1

2

사람을 등장시켜
따뜻함을 연출한다

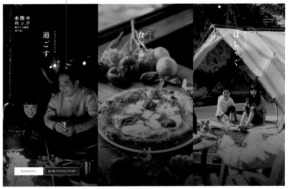

3

1 연한 베이지색을 배경으로
사용한다

내추럴한 느낌을 주는 채용 사이트입니다.
배경으로 연한 베이지색을 사용함으로써 내
추럴하고 따뜻한 분위기를 내고 있습니다.
'따뜻한' 디자인을 만들려면 난색 계열의 색
감을 사용하는 것이 포인트입니다.

2 일상에 녹아들게 한다

일상적인 모습이 느껴지는 사진에 소화기가
자연스럽게 녹아들게 함으로써 내추럴하고
따뜻한 분위기를 연출합니다.

3 가족의 온기로 따뜻함을
표현한다

가족이 캠핑을 즐기는 장면을 사용하고 있
습니다. 가족의 온기, 자연의 포근한 기운,
따뜻한 느낌이 가득합니다.

'따뜻한' 디자인을 만들려면?

[PHOTO] 사진

웃는 얼굴의 사진을 고른다

따뜻함이 느껴지는 디자인을 만들려면 '사람의 상냥함'
과 '온기'를 묘사할 필요가 있습니다. 사람의 웃는 얼굴
은 힘이 있어 보는 사람의 공감을 불러일으킵니다. 우선
웃는 얼굴이 있는 사진을 고르는 것이 좋습니다.
또, 함께 둘러앉아 나누는 맛있는 음식이나 단란한 가족
의 모습, 여유로운 한때를 담은 장면 등 사람들이 모여
즐거운 시간을 보내는 공간을 보여줌으로써 따뜻한 분
위기를 연출할 수 있습니다. '따뜻한' 디자인을 만들 때
는 사진이 굉장히 중요하니 신중하게 골라 보세요.

point ❶
웃는 얼굴에는 힘이 있고, 많은 사람의 공감을 불러일으
킵니다. 웃는 얼굴이 담긴 근사한 사진을 고르세요.

point ❷
웃는 얼굴에 집중되도록 표제와 로고 등을 배치했습니다.

[COLOR] 색

난색 계열의 색감으로 따뜻함을 담는다

갈색, 크림색, 빨간색, 오렌지색, 노란색 등 난색 계열로
배색하면 따뜻함을 담을 수 있습니다. 빨간색과 노란색
이 들어간 요리, 나뭇결이 살아 있는 가구와 마룻바닥
등 따뜻한 색감의 소재를 의도적으로 배치해 주세요. 공
간 자체가 난색 계열이 되도록 하는 것이 포인트입니다.

C0 M0 Y0 K0
R255 G255 B255 / #ffffff

C0 M13 Y13 K0
R246 G231 B219 / #f6e7db

C0 M47 Y45 K0
R223 G160 B129 / #dfa081

C13 M20 Y30 K0
R220 G206 B180 / #dcceb4

C25 M50 Y90 K0
R184 G139 B56 / #b88b38

C25 M30 Y75 K0
R194 G175 B89 / #c2af59

C15 M95 Y75 K0
R179 G44 B58 / #b32c3a

[LAYOUT] 레이아웃

서로 스쳐 지나갈 수 있을 만큼의 적당한 밀도를 만든다

사람의 '상냥함'과 '온기'를 묘사하려면 적당한 거리감이 필요합니다. 여러 사람이 등장하거나 요리를 배치할 때, 정보가 지나치게 많이 들어가 있지 않으면서도 여백이 과하지 않도록 적당한 밀도로 요소를 정리해 주세요. 마찬가지로 레이아웃도 어느 정도는 밀도를 높이는 게 좋습니다. 오른쪽 디자인은 흰색 면적을 넓게 설정함으로써 깔끔하게 연출한 동시에 적절한 밀도로 '따뜻한' 디자인을 완성했습니다.

point ❶

채용 사이트의 직종 소개 페이지입니다. 흰색 부분과 여백이 넓어서 깔끔해 보입니다.

point ❷

웃고 있는 사진을 사용함으로써 '따뜻한 분위기의 회사'라는 인상을 강조합니다.

[TYPOGRAPHY] 문자

손글씨를 사용한다

문자로 내추럴한 분위기를 낼 때는 손글씨나 손글씨 느낌의 문자가 가장 적합합니다. 문자의 모서리가 둥글게 처리된 서체를 사용하면 부드러운 느낌이 납니다. 깔끔한 인상을 주고 싶을 때는 명조체나 세리프체를, 조금 딱딱한 느낌을 내고 싶을 때는 고딕체나 산세리프체를 사용하면 좋습니다.

문자 색은 베이지 계열을 사용하면 따뜻한 느낌이 납니다. 자간과 행간은 넓게 설정해 유연성을 강조합니다.

❶ FOT-Matis ProN M　美しいタイポグラフィ

❷ Midashigo　美しいタイポグラフィ

❸ CyuGothic BBB　美しいタイポグラフィ

❹ Gotham Medium　**Typography**

にっぽんの暮らしと人と。

めぐる。

NIPPON JOURNEY

旅

In today's information-oriented society, subtraction (simplification) has become the ma
However, even if the concept is simple, the visual answer is not necessarily the correct ma
However, even if the concept is simple, the visual answer is not necessarily the correct answer
design approach with the maximum consideration of the brand con

'소박한' 디자인

Plain design

'소박하다'는 형용사를 사전에서 찾아보면 '거의 손대지 않은, 자연 그대로에 가까운 상태, 수수하고 꾸밈이 없는 상태'라고 나옵니다. 보통 '소박하다'고 하면 긍정적인 이미지가 떠오릅니다. 예시로 든 디자인에서도 알 수 있듯이 눈에 띄는 특징은 없습니다. 하지만 대부분 거부감 없이 자연스럽게 받아들여집니다. 이 순수함과 대중성이 '소박한' 디자인의 특장점이기도 하지요.

PLAIN DESIGN 19

◀ 특별할 것 없는 장면을 사용한다

온천 여행을 떠나는 배낭 속 내용물을 확인하는 이미지의 사진입니다. 배경이 되는 깔끔한 나무 바닥이 소박한 느낌을 연출합니다. 특별할 것 없는 여행 용품만 담은 사진 한 장을 제시함으로써 꾸밈없고 소박한 인상을 줍니다.

사진에 노이즈 효과를 주어 합성한 느낌을
줄이고, 콘트라스트를 약하게 설정한다

문자를 거의 흰색에 가까운 연한
베이지색으로 설정함으로써
자연스러운 인상을 준다

붓글씨를 사용한다

전체적으로 채도를 낮게 설정하고, 배경을 그러데이션으로 은은하게 깔아서
소박한 느낌을 냅니다. 영화 타이틀은 붓글씨를 사용해 소박함 속에서 강인
함을 연출하고 있습니다. 위의 디자인은 영화 <고녀瞽女>의 포스터이고, 오
른쪽의 세로로 긴 디자인은 영화 웹 사이트 화면입니다.

배경 색을 연하게 깔아서
내추럴하고 소박한 느낌을 낸다

전체에 화지(일본식 종이) 텍스처 효과를
주어 소박한 분위기를 연출한다

1

2

내추럴하고 소박한 이미지에 잘 어울리는
손맛이 느껴지는 일러스트를 사용했다

ⓒ small Indies table

1 일본 느낌의 일러스트를 사용한다

배경에 들어간 베이지색 타원은 원을 일그러뜨렸다기
보다 살짝 부풀린 형태입니다. 일본의 전통 색을 연상
시키는 주홍색을 흰색과 조합하고 배경에 화지풍의
텍스처를 깔아서 일본 특유의 분위기를 살렸습니다.

2 손맛이 느껴지는 일러스트를 사용한다

손맛이 느껴지는 일러스트는 내추럴하고 소박
한 분위기를 연출하기 때문에 정교하게 그리기
보다 생각의 흐름대로 붓질하는 편이 낫습니다.
마치 아이가 그린 것 같은 이미지입니다.

143

'소박한' 디자인을 만들려면?

[PHOTO] 사진

꾸미지 않은 이미지를 모은다

꾸미지 않은 있는 그대로의 아날로그한 소재를 모아 두는 것이 좋습니다. 자연 질감에 가까운 나뭇결과 깔깔한 천, 붓으로 쓴 아날로그 문자 등이 잘 어울립니다.
또한 일본풍 디자인과 잘 어울리기 때문에 전체적으로 화지 텍스처 효과를 준다거나, 도자기처럼 표현하는 것도 효과적입니다.
오른쪽은 온천 용품을 가지런히 늘어놓은 디자인입니다. 특별할 것 없는 여행 용품을 한 장의 사진에 담아 꾸밈없는 소박한 분위기를 연출합니다.

point ❶
수수한 나무 바닥 배경이 소박한 느낌을 냅니다. 온천 용품이라는 일본적 요소도 소박한 분위기를 연출하는 데 한몫하고 있습니다.

point ❷
무작위로 물건을 늘어놓으면 자칫 지저분해 보일 수 있기 때문에 깔끔하게 정렬했습니다.

[COLOR] 색

채도를 낮게 설정한다

채도가 낮은 파란색과 갈색, 금색, 회색 등을 사용해 소박한 인상을 줍니다. 또한 일본 분위기를 내려면 주홍색이나 짙은 감색 등의 색상도 잘 어울리겠지요.
오른쪽 디자인에서는 채도가 낮은 파란색으로, 흰색에 가까운 난색 계열의 그러데이션을 깔아서 소박한 분위기를 연출했습니다.

● C55 M65 Y85 K20
R111 G88 B58 / #6f583a

○ C0 M0 Y0 K0
R255 G255 B255 / #ffffff

● C25 M45 Y60 K0
R186 G150 B107 / #ba966b

● C85 M80 Y60 K30
R54 G57 B72 / #363948

● C50 M35 Y15 K0
R144 G154 B184 / #909ab8

● C25 M20 Y10 K0
R198 G198 B212 / #c6c6d4

● C80 M90 Y55 K35
R58 G43 B68 / #3a2b44

● C30 M30 Y50 K0
R185 G174 B135 / #b9ae87

[LAYOUT] 레이아웃

기교를 부리지 않고 레이아웃한다

레이아웃으로 소박함을 표현할 때는 기교가 필요하지 않습니다.

타이틀도 세로 정렬이면 오른쪽 상단, 가로 정렬이면 왼쪽 상단, 크게 배치하고 싶으면 가운데에 오게 합니다.

또 기본적으로 빈 공간에 배치해도 상관없습니다.

오른쪽 디자인처럼 메인 일러스트를 한가운데 덩그러니 레이아웃하는 이미지 정도로 만들어 봅시다.

point ❶

단순한 구도이기 때문에 여백을 어떻게 사용할지가 중요합니다. 문자와의 밸런스도 고려해 주세요.

point ❷

이런 레이아웃에서는 주제가 중요합니다. 그러므로 디자인에서 무엇을 표현할지 충분히 고민한 다음 소재를 정해야 합니다.

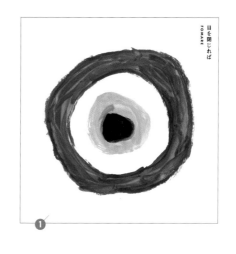

[TYPOGRAPHY] 문자

명조체, 세리프체, 붓글씨를 사용한다

'소박한' 디자인에서는 문자에 장식이 필요하지 않지만 그렇다고 지나치게 단순해서도 안 됩니다. 단순하면서도 장식이 조금 들어간 명조체나 세리프체 등을 고르면 좋습니다.

일본풍으로 연출하고 싶을 때는 붓글씨를 사용하는 것도 효과적입니다. 옛날부터 일본인에게 친근한 이미지를 활용하면 수월하게 표현할 수 있습니다.

❶ FOT-Chikushi old Mincho Pro R　　グラフィックデザイン

❷ Copperplate Bold　**GRAPHIC DESIGN**

❸ Futo min　　グラフィックデザイン

❹ 만든 서체

頂と山

ITADAKI TO
YAMA

Lorem ipsum dolor sit amet,
consectetur adipiscing elit,
sed do eiusmod tempor
incididunt ut labore et dolore
magna aliqua. Ut enim ad
minim veniam, quis nostrud

'생명력이 가득한' 디자인

Nature design

이 디자인에서는 생명력의 모티브로 '사람'을 거의 사용하지 않습니다. 왜냐하면 인간은 대자연 속에서 아주 작고 보잘것없는 존재에 지나지 않기 때문입니다. 사람 이외의 자연이 지닌 장엄함이나 신비로운 생명력을 이해하기 쉽게 이미지화하는 것이 이 디자인의 목적입니다.

'생명력이 가득한' 디자인에서는 모티브와 상황 선택이 핵심입니다. 눈에 보이지 않는 것일수록 상징하는 바가 중요하기 때문입니다.

NATURE
DESIGN **20**

◀ **장엄함이 느껴지는 사진을 사용한다**

설산에 올라서 찍은 사진입니다. 일상생활에서는 쉽게 접할 수 없는 이미지를 사용함으로써 신비로운 느낌을 연출합니다. 사람이 한 명도 등장하지 않는 것이 중요합니다. 안개 낀 날씨도 자연의 장대한 생명력을 표현해 줍니다.

秘境の尾根
——
。

東京・代官山

今、このとき、
ここに立つための
旅だったのか

보여주고 싶은 정보는
아래쪽에 간단하게 정리한다

보여주고 싶은 정보 외에는 모두 생략한다

산등성이 실루엣과 안개 그러데이션만 깔린 사진입니다. 단순한 사진
으로 다른 요소는 아무것도 등장시키지 않음으로써 신비로운 느낌을
연출합니다.

산에서 오로라가 피어오르는 듯한
별도의 이미지를 삽입한다

사진을 흑백 처리해 신비로운
분위기를 자아낸다

1

2

배경에 초록색 잎사귀 이미지를 배치해
생명력을 배가시킨다

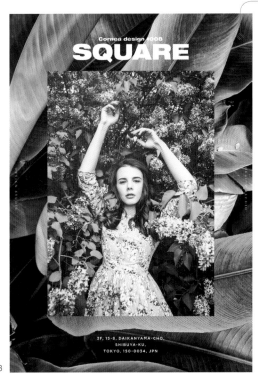

3

1 배경에 이미지를 삽입해 신비로운 느낌을 낸다

산 배경에 별도의 이미지를 삽입해 신비로운 느낌을 냅니다. 산에서 오로라가 피어오르는 듯한 진귀한 분위기의 디자인으로 완성되었습니다.

2 산 이미지를 배경으로 처리해 레이아웃한다

자연 사진을 흑백으로 처리함으로써 현실감을 떨어뜨려 보다 신비로운 느낌을 냅니다. 위에 배치한 흰색 박스는 반투명으로 처리해 배경의 장대한 분위기를 유지하면서도 문자의 가독성을 높여줍니다.

3 배경에 생명력 있는 식물 사진을 넣는다

중심에 있는 여성 이미지만으로도 생명력이 느껴지지만, 그 느낌을 배가시키기 위해서 배경에 초록색 잎사귀 이미지를 배치해 자연의 강인함을 강조합니다.

'생명력이 가득한' 디자인을 만들려면?

[PHOTO] 사진

압도적인 스케일의 대자연을 담은 사진을 사용한다

이 장에서 다루는 '생명력이 가득한' 디자인을 만들려면 산, 대지, 하늘, 바다, 강, 거목, 오로라 등 압도적인 스케일의 대자연을 담은 사진을 사용하는 것이 좋습니다. 이와 같은 사진 선택은 디자인의 방향을 정하는 중요한 요소입니다.

오른쪽 디자인에서는 지면 전체를 채도가 낮은 파란색으로 통일시켰습니다. 이렇게 함으로써 깊이 있고 단순하며 강렬한 인상이 연출됩니다.

point ❶

전체적으로 연한 베이지색을 깔아서 차분한 인상을 주고, 고요하고 신비로운 분위기를 연출합니다.

point ❷

문자는 작게 배치함으로써 상대적으로 산이 더 크게 각인될 수 있습니다.

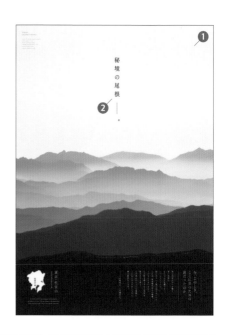

[COLOR] 색

자연에 존재하는 색 조합을 사용한다

흰색, 검은색, 갈색, 초록색, 빨간색 등 화려한 색이 아닌 자연에 존재하는 차분한 색을 조합하는 것이 좋습니다. 또한 오른쪽 디자인의 배경에 등장하는 잎사귀처럼 초록색은 넘치는 생명력을 표현해 줍니다. 이처럼 자연의 초록색은 생명력이 가득한 디자인을 표현하는 데 적합합니다.

C85 M42 Y70 K0
R70 G120 B98 / #467862

C40 M13 Y45 K0
R174 G193 B155 / #aec19b

C0 M0 Y0 K0
R255 G255 B255 / #ffffff

C15 M80 Y15 K0
R183 G81 B134 / #b75186

C85 M70 Y50 K10
R64 G79 B100 / #404f64

C80 M75 Y65 K40
R56 G56 B62 / #38383e

C3 M3 Y3 K0
R249 G248 B247 / #f9f8f7

C35 M20 Y5 K0
R179 G190 B218 / #b3beda

[LAYOUT] 레이아웃

자연을 메인으로 레이아웃한다

오른쪽 디자인에서 맨 처음 시선이 머무는 곳은 지면의 중심에서 약간 왼쪽 위에 있는 산의 정상입니다. 그 정상에서 아래로 능선이 떨어지는 자리에 캐처 카피를 배치합니다. 즉, 시선을 타고 내려가면서 배치 공간을 잡아 레이아웃한 것입니다.

'생명력이 가득한' 디자인에서 자연을 메인으로 삼을 때는 이런 식으로 레이아웃하는 것이 가장 좋습니다. 다른 테마 디자인에서도 응용할 수 있는 기법이니 잘 기억해두세요.

point ❶
전체적인 구도에서 보는 사람의 시선이 흘러가는 경로를 고려해 캐처 카피를 배치합니다.

point ❷
캐처 카피가 시선을 유도하는 지점에 배치돼 있어 크기가 작아도 저절로 눈에 들어옵니다.

[TYPOGRAPHY] 문자

강인함을 어디에 드러낼까?

자연 그 자체의 힘을 보여주고 싶다면, 문자는 최대한 작게, 심플한 폰트로 사용하세요.

자연의 느낌을 강조할 때는 명조체나 산세리프체가 잘 어울립니다. 이들 문자는 형태 자체가 자연에 가까운 디자인과 잘 매치됩니다.

반대로, 문자에도 자연만큼 임팩트를 주고 싶다면 굵고 강인한 폰트를 사용하는 것이 좋습니다. 이 경우 고딕체나 산세리프체가 적합합니다.

❶ Futo min　　　美しいタイポグラフィ

❷ BreakersSlab　Typography
　 -Regular

❸ FW-Chikushi old　美しいタイポグラフィ
　 Mincho-R

❹ Helvetica Neue LT　**Typography**
　 Std 95 Black

151

레이아웃의 4가지 원칙

레이아웃에는 4가지 기본 원칙이 있습니다. 레이아웃의 기법은 여러 가지가 있지만 대체로 다음의 4가지로 분류됩니다. 디자이너라면 다음의 원칙을 반드시 기억해 두세요.

① 근접 원칙

읽어야 하는 문자를 배치할 때 적용하는 원칙입니다. 같은 그룹의 요소는 서로 가까이 배치하고, 연관성이 낮은 요소는 분리시킵니다. 정보를 그룹화함으로써 읽는 사람의 혼란을 줄이고 가독성을 높일 수 있습니다.

② 정렬 원칙

사람은 규칙적으로 잘 정렬된 것을 보면 아름답다고 느낍니다. 그러므로 그림이나 문자를 배치할 때 깔끔하게 정리하는 것이 중요합니다. '같은 그룹의 요소'로 정리함으로써 레이아웃에 질서가 생기고 잘 읽히며 아름답게 완성됩니다.

③ 강약(대비) 원칙

두 개의 각기 다른 요소를 대비할 때 사용하는 방법입니다. 강약을 주면 보는 이의 시선을 사로잡기 때문에 상당히 효과적입니다. 디자인에서 매우 중요한 원칙입니다.

④ 반복 원칙

반복은 되풀이하는 요소가 많을수록 규칙성이 생기기 때문에 읽는 사람이 정보를 빠르게 파악할 수 있습니다. 디자인의 내용과 구성의 빠른 이해를 도와 정보를 쉽게 전달하기 위해 반복을 사용할 필요가 있습니다.

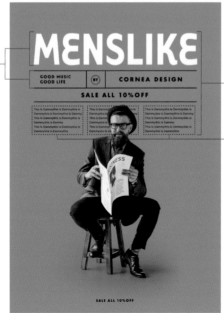

③ 강약(대비) 원칙
(타이틀은 크게, 서브타이틀은 작게 설정한다)

① 근접 원칙
(같은 그룹의 요소를 가까이 배치한다)

④ 반복 원칙
(본문을 같은 크기로 반복하여 배치한다)

② 정렬 원칙
(보이지 않는 가이드를 설정하고 거기에 맞추어 정돈한다)

FORMAL DESIGN

'신뢰감을 주는' 디자인

상업 디자인에서는 깔끔하게 떨어지는 이미지인 '신뢰감을 주는' 디자인이 가장 유용합니다.

단, 신뢰감을 주더라도 밋밋하고 재미가 없다면 디자인으로서는 자격 미달입니다. 신뢰감에 더해 본질적인 메시지가 중요하기 때문입니다.

디자인에서 독창성이 필수 요소이듯이 '신뢰감을 주는 디자인'에서도 개성을 더함으로써 신뢰감을 높이고 부가가치를 창출할 수 있습니다.

'비즈니스적인' 디자인

Businesslike design

기업이 신뢰감을 어필하고 싶을 때는 '비즈니스적인' 디자인이 가장 효과적입니다. 형식을 갖춘 분명한 이미지는 이해하기 쉽고 안정감을 줍니다.
'비즈니스적인' 디자인은 지적이고 샤프하며 발전적인 요소와도 서로 잘 맞고, 심플하며 민첩한 인상을 줄 수 있습니다.
파란색이나 회색이 많으면 자칫 무기질 느낌이 날 수 있으니 사람의 활동 장면이나 여백 등을 조합해 비즈니스적인 분위기를 만들어 주세요.

BUSINESSLIKE DESIGN 21

◀ 빌딩 숲을 올려다보는 느낌으로 디자인한다

직선으로 쭉 뻗은 빌딩 사진을 사용해 군더더기 없이 깔끔한 이미지를 완성하고 있습니다. 또 하늘에 문자를 배치함으로써 디자인에 악센트를 줍니다. 이 설정이 없다면 밋밋한 디자인이 되었겠지요. 문자가 사진의 투시도에 딱 들어맞게 함으로써 격식을 무너뜨리지 않도록 합니다.

정면에서 바라본
앵글의 사진을 사용한다

Welcome to corneadesign
are delighted to
have you with us.

corneadesign co.ltd.

Total Visual Consulting
Logo, Image visual(Advertising)
Promotion tool(DM, Business card, Goods),
Web, Application
from Tokyo-Daikanyama

NEW
WHITE

문자도 늘어선 빌딩 구도와
딱 맞추어 배치한다

정면에서 바라본 빌딩 숲의 사진을 사용한다

154페이지의 밑에서 올려다본 사진과 비슷하지만, 여기서는 정면에서
빌딩 숲을 바라본 이미지입니다. 바로 위, 바로 아래, 정면, 바로 옆 등에
서 촬영한 사진은 착실한 인상을 주기 때문에 '비즈니스적인' 디자인과
잘 맞습니다.

파란색 톤으로
통일한 이미지

기교를 부리지 않은 심플하고
스트레이트한 표현

1

2

1 비즈니스 장면에는 파란색을 많이 사용한다

파란색은 '비즈니스적인' 디자인에서 많이
사용합니다. 파란색에는 청결, 성실, 신뢰,
테크놀로지 등의 이미지가 있고, 비즈니스
장면에 자주 사용되는 색이기도 합니다.

2 기교를 부리지 않은 스트레이트한 레이아웃을 설정한다

'비즈니스적인' 디자인을 만들 때 기교나 장
난기가 과하게 들어가면 신뢰감과 성실성
등의 요소가 퇴색됩니다. 가능한 한 심플하
고 스트레이트하게 전달하는 레이아웃을 선
택하는 것이 좋습니다.

3 흑백에 한 가지 색을 더한다

'비즈니스적인' 디자인은 해당 기업의 코퍼
레이트 컬러를 사용해야 하는 경우가 많습
니다. 여기서는 빨간색을 사용해서 완성했
습니다. 사진을 흑백으로 처리해 단순화하
고, 빨간색의 직선을 살린 그래픽을 넣음으
로써 비즈니스 분위기를 연출합니다.

코퍼레이트 컬러(corperate color,
여기서는 빨간색)의 활용

3

'비즈니스적인' 디자인을 만들려면?

[PHOTO] 사진

비즈니스의 한 장면을 따다 쓴다

'비즈니스적인' 디자인을 만들려면 비즈니스 상황으로 보이는 장면을 사용하는 것이 좋습니다. 빌딩 숲, 회의나 일하는 장면, 업무에 사용하는 소품 등 사진만으로도 비즈니스를 연상시킬 수 있는 구체적인 것이 좋습니다.
한 클라이언트의 레귤레이션※을 감안하여 디자인해야 합니다. 예를 들면, 로고나 코퍼레이트 컬러 등 반드시 디자인에 포함시켜야 할 요소가 있기 때문에 잘 고려해 디자인해야 합니다.

point ❶
이 디자인은 코퍼레이트 컬러가 빨간색입니다. 카피 등의 색을 맞추었습니다.

point ❷
빨간색의 직선적 그래픽을 비스듬히 배치해 포멀한 느낌을 냅니다.

[COLOR] 색

파란색이 지닌 색채 심리를 이용한다

파란색에는 청결, 성실, 신뢰, 테크놀로지 등의 이미지가 있어서 비즈니스에 자주 사용됩니다. 지면 전체를 파란색 계열로 통일하면 그것만으로도 비즈니스 느낌을 살릴 수 있습니다. 그 외에 회색도 비즈니스 분위기와 잘 맞습니다.

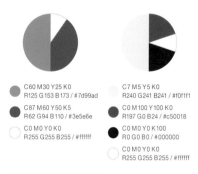

C60 M30 Y25 K0
R125 G153 B173 / #7d99ad

C87 M60 Y50 K5
R62 G94 B110 / #3e5e6e

C0 M0 Y0 K0
R255 G255 B255 / #ffffff

C7 M5 Y5 K0
R240 G241 B241 / #f0f1f1

C0 M100 Y100 K0
R197 G0 B24 / #c50018

C0 M0 Y0 K100
R0 G0 B0 / #000000

C0 M0 Y0 K0
R255 G255 B255 / #ffffff

※ 레귤레이션(regulation): 클라이언트가 디자인에서 요구하는 규정. 로고나 코퍼레이트 컬러 사용 등의 규정이 있다.

[LAYOUT] 레이아웃

모든 요소를 깔끔하게 정리한다

'비즈니스적인' 디자인에서는 장난스러운 장치나 디자
인적인 장식을 절제하는 것이 좋습니다. 틀 안에서 깔끔
하게 정리함으로써 착실한 인상을 줄 수 있습니다. 일단
무난한 레이아웃에 깔끔하고 읽기 편하게 정보를 정리
해 주세요.
오른쪽 디자인에서 타이틀, 소제, 본문 등의 문자 정보
는 모두 수평으로 줄을 맞추었습니다. 큰 특징은 없지만
그만큼 깔끔한 인상을 줍니다.

point ❶
문자 크기와 배치도 무난하게 설정하고, 정보를 스트레
이트하게 전달할 수 있도록 레이아웃합니다.

point ❷
문자는 정렬시키는 것이 철칙입니다. 정렬 가이드를 설
정해 두면 수월하게 작업할 수 있습니다.

[TYPOGRAPHY] 문자

격식 있는 이미지 폰트를 사용한다

'비즈니스적인' 디자인에서 장난기 있는 서체는 부적절
합니다. 국문, 영문 모두 딱딱한 느낌의 전형적인 서체
를 고르세요.
또한 자간은 많이 벌리지 않고, 공간을 채운다는 느낌으
로 정리하는 것이 좋습니다. 정보를 가득 채워서 밀도를
높이면 딱딱한 인상이 더 강해집니다.
문자 색은 검은색, 흰색을 기본으로 하되 일부 코퍼레이
트 컬러를 배색하는 것이 좋습니다.

❶ Bebas Neue Regular **GRAPHIC DESIGN**

❷ Helvetica Bold **Graphic Design**

❸ Trajan Pro Regular GRAPHIC DESIGN

❹ Taigo Bold グラフィックデザイン

THE LEGENDARY

Count

BASIE
ORCHESTRA

directed by **SCOTTY BARNHART**
featuring **CARMEN BRADFORD**

**2018 8.5 sun., 8.6 mon.,
8.7 tue., 8.8 wed.**

'어른의 품격이 느껴지는' 디자인

Dandy design

낯익은 느낌에서 오는 안정감과 안도감.
어떤 때는 세월의 흐름마저 느껴지는 이 디자인은 '신뢰감을 주는'
디자인의 상위 표현이라고 봐도 좋을 것입니다.
풍부한 경험과 식견을 겸비해 항상 여유가 넘치는 신사 숙녀 이미
지에서 신뢰감뿐 아니라 고급스러운 인상까지 느낄 수 있습니다.

DANDY
DESIGN 22

◀ 베이지색에 검은색과 금색을 사용한다

재즈를 좋아하는 어른들을 대상으로 한 광고지 디자인입니다.
베이지색의 차분한 톤에 검은색과 금색이 고상한 품격을 더합
니다. 또한 음악 관련 디자인이기 때문에 흥겨운 분위기도 연
출했습니다.

하늘을 넓게 배치해
차분한 느낌을 표현한다

IWAKI FC
P A R K

いわきFCの活動拠点となる「いわきFCパーク」は、
日本初の商業施設複合型クラブハウスとして、2017年7月にグランドオープンしました。
スポーツファシリティとしての機能に加え、アンダーアーマーのショップや飲食店、
英会話教室などがテナントとして入り、スポーツに触れながらショッピングや
食事を楽しむことができる施設となっています。
スポーツを軸とした地域創生の最先端モデルとして、
笑顔と活気があふれる豊かな街づくりを目指します。

IWAKI FC

WALK TO THE DREAM

중심이 아래로 가게 구도를
잡아 안정감을 준다

중심이 아래로 가게 해 안정감을 준다

하늘을 넓게 배치하고 중심은 아래로 가게 구도를 잡음으로
써 안정감을 주고 있습니다. 차분하면서도 힘 있는 배색에서
품격이 느껴집니다.

짙은 초록색으로 어른의
차분한 분위기를 연출한다

1

누런빛을 띠는 종이 텍스처로
차분한 느낌을 준다

2

노란색과 선이 들어간 텍스처를 깔아서
오래전에 인쇄한 느낌을 준다

3

1 짙은 초록색과 금색을 사용한다

짙은 색은 차분한 어른의 분위기를 표현할 때 주로 사용합니다. 여기서는 짙은 초록색을 사용하고 있지만 짙은 파란색이나 짙은 빨간색도 괜찮습니다. 금색과도 잘 맞아서 보다 어른스러운 느낌을 내고 싶을 때는 금색을 첨가합니다.

2 누런빛을 띠는 종이 텍스처를 사용한다

누런빛을 띠는 레트로한 느낌의 종이 텍스처로 차분한 분위기를 연출합니다. 자칫 지나치게 밝아 보일 수 있는 비주얼도 레트로한 텍스처를 넣음으로써 인상을 정돈할 수 있습니다.

3 오래전에 인쇄한 느낌을 연출한다

2번의 연출 기법과 비슷하지만 여기서는 사진을 콜라주하고 오래전에 인쇄한 것처럼 가공함으로써 한가로운 느낌도 줍니다.

'어른의 품격이 느껴지는' 디자인을 만들려면?

[PHOTO] 사진

어른 특유의 여유가 느껴지는
인상적인 사진을 사용한다

슈트나 드레스 등 잘 차려입은 옷차림, 어른이 즐기는 음악이나 댄스, 경험과 식견이 느껴지는 인상적인 사진을 고르는 것이 좋습니다. 특히 멋지게 웃고 있는 어른의 얼굴은 여유를 잘 표현합니다.
또한 안정감 있는 건조물과 자동차 등 품격이 느껴지는 피사체도 괜찮습니다.
오른쪽 디자인은 빅 밴드 악단의 단체 사진에서 따온 이미지입니다. 약간 왼쪽 위에 있는 남성의 미소 띤 얼굴에서 어른의 여유가 느껴집니다.

point ❶
의상과 스타일링을 흑백으로 통일하고, 전체적인 톤을 검은색으로 맞춤으로써 차분한 느낌을 줍니다.

point ❷
배경을 베이지 컬러로 설정해 전반적으로 밝고 여유로운 분위기를 연출합니다.

[COLOR] 색

채도를 낮추어 은은한 멋을 표현한다

전체적으로 채도를 낮춘 차분한 색으로 정리하는 것이 좋으며, 악센트 컬러로는 금색이 잘 어울립니다.
오른쪽 디자인에서는 레트로한 종이 텍스처를 깔고 난색 계열의 밝은 색감을 톤 다운시킵니다. 이런 방식으로 밝은 색감도 차분한 느낌을 줄 수 있습니다.

C0 M35 Y100 K0
R231 G180 B0 / #e7b400

C10 M70 Y100 K0
R196 G106 B29 / #c46a1d

C30 M100 Y100 K40
R112 G14 B21 / #700e15

C33 M100 Y100 K0
R153 G35 B40 / #992328

C0 M0 Y0 K100
R0 G0 B0 / #000000

C10 M10 Y15 K0
R232 G228 B217 / #e8e4d9

C0 M0 Y0 K0
R255 G255 B255 / #ffffff

C25 M25 Y40 K0
R197 G187 B156 / #c5bb9c

[LAYOUT] 레이아웃

중심이 아래로 가게 한다

'어른의 품격이 느껴지는' 디자인은 차분한 인상을 줘야
합니다. 이때 간단한 방법은 한눈에 봐도 무겁게 느껴지
는 요소를 아래쪽에 몰아서 배치하는 것입니다. 이렇게
만 해도 안정감을 주는 구도가 됩니다.
그리고 위쪽에는 가벼운 느낌의 요소를 배치해 경쾌한
이미지를 연출하면 전체적으로 밸런스가 잘 맞습니다.
레이아웃은 크게 기교를 부리지 않고, 편안함과 안정감
을 주는 요소를 이미지화해서 지면에 배치합니다.

point ❶

중심이 아래쪽에 있는 구도로 설정해 차분한 분위기를
연출합니다. 위쪽에는 하늘을 넓게 배치해 경쾌한 느낌
을 줍니다.

point ❷

로고와 문장을 가운데로 정렬해 안정감을 줍니다. 레이
아웃은 기본적인 것이 좋습니다.

[TYPOGRAPHY] 문자

비주얼에 맞추어 다양한 서체를 고른다

깔끔한 느낌을 주고 싶을 때는 심플한 서체를, 재미있게
디자인하고 싶을 때는 장난스러운 느낌의 서체를 고르
는 것이 좋습니다. 무엇보다 비주얼과의 조화가 중요하
기 때문에 다양한 서체를 사용해 볼 수 있습니다.
단, 어떤 폰트를 택하더라도 고상한 느낌은 유지하도록
하세요. '어른의 품격이 느껴지는' 디자인에서는 고상한
분위기가 중요합니다.

❶ Clarendon BT Bold **Typography**

❷ Belinda *Typography*

❸ Gotham Bold **Typography**

❹ 소재

HANDWORK
CAPCAKE
TOKYO JAPAN

In today's information-oriented society, subtraction (simplificati
on) has become the main

CHOCOLATE CREAM CHOCOLATE CREAM

CHOCOLATE CREAM CHOCOLATE CREAM

CHOCOLATE CREAM CHOCOLATE CREAM

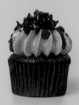
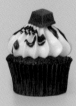
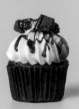

CHOCOLATE CREAM CHOCOLATE CREAM

TOKYO JAPAN

In today's information-oriented society, subtraction (simplification) has become the mainstream approach to design.
However, even if the concept is simple, the visual answer is not necessarily the correct answer.
However, even if the concept is simple, the visual answer is not necessarily the correct answer.
We take a sensuous design approach with the maximum consideration of the brand concept and strategy.

'정돈된' 디자인

Neat design

관계성이 명확하고 깔끔하게 정돈되어 있으며 한눈에 이해할 수 있는 디자인은 의문점이나 불안 요소가 없습니다. 이처럼 보는 사람을 최대한 배려한 것이 바로 '정돈된' 디자인입니다.
여러 가지 정보를 정리, 편집, 시각화하는 것이 이 디자인의 포인트입니다. 불필요한 것들은 최대한 생략하고 정보를 매끄럽게 전달하는 데 집중한 실용적인 디자인입니다.

NEAT DESIGN 23

◀ **같은 형태의 물건을 가지런히 정렬한다**

'같은 모양의 컵케이크 위에 다양한 크림과 토핑을 올린 이미지를' 무작위로 배치하지 않고 가지런히 정돈함으로써 케이크별 특징이 잘 드러나고 귀여운 느낌을 줍니다.

FROISSÉS

フロワッセ

エスプレッソ ⌀6.5 / H6cm / 80ml 各¥2,000　|　カプチーノ ⌀8.5 / H8.5cm / 180ml 各¥3,000

ホワイト
エスプレッソ RVF616096
カプチーノ RVF617868

サテンブラック
エスプレッソ RVF001640
カプチーノ RVF002114

ペッパーレッド
エスプレッソ RVF619088
カプチーノ RVF636513

ヴァーベナ
エスプレッソ RVF001638
カプチーノ RVF002112

カリビアンブルー
エスプレッソ RVF638118
カプチーノ RVF638122

Kブルー
エスプレッソ RVF638119
カプチーノ RVF647697

トープ
エスプレッソ RVF644711
カプチーノ RVF644713

ライトピンク
エスプレッソ RVF638117
カプチーノ RVF638121

ブルーベリー
エスプレッソ RVF641818
カプチーノ RVF643205

オーベルジーヌ
エスプレッソ RVF638116
カプチーノ RVF641909

シャンパーニュバスケット

⌀20 / H19.5cm / 3L
各¥15,000

ホワイト
RVF642551

サテンブラック
RVF642568

ペッパーレッド
RVF642559

サテンブラック

ユーテンシルジャー

⌀14.2 / H15cm / 1L
各¥7,500

ホワイト
RVF641914

サテンブラック
RVF641916

ペッパーレッド
RVF641915

ホワイト

색의 톤과 상품 정보를 정리한다

이 디자인의 목적은 컵의 컬러를 보여주는 것이기 때문에 정보가 쉽게
전달되도록 의도적으로 가지런하고 고르게 레이아웃했습니다. 컵의 컬
러 톤을 맞추고 컵 아래의 선과 상품 정보도 깔끔하게 정리했습니다.

타일 모양으로 배열한
레이아웃

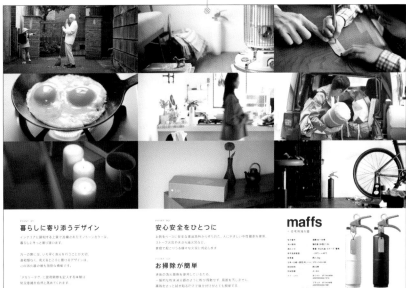

POINT 01
暮らしに寄り添うデザイン

インテリアに調和する上質で洗練されたモノトーンカラーは、
暮らしにそっと寄り添います。

万一の際にも、いち早く消火を行うことができ、
違和感なく、見えるところに置けるデザインは、
この消火器の新たな特別な機能です。

「メモリータグ」に使用期限などを入力する体験は
防災意識を自然と高めてくれます。

POINT 02
安心安全をひとつに

お肌をベースに安全な着品原料から作られた、人にやさしい中性薬剤を使用。
ストーブの炎や天ぷら油火災など、
多様で起こりうる様々な火災に対応します。

POINT 03
お掃除が簡単

液体の消火薬剤を使用しているため、
一般的な粉末消火器のように粉が飛散せず、床面を汚しません。
薬剤をさっと拭き取るだけで後片付けができとても簡単です。

maffs

1

프로젝트 과정을
질서정연하게 보여준다

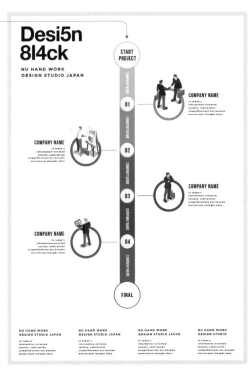

1	**타일 모양으로 배열한다**

이 리플릿의 디자인은 9가지 라이프 스타일
을 보여주는 동영상 캡처 사진으로 웹 페이
지상의 동영상과 연동됩니다. 각기 스토리
가 있기 때문에 타일 모양으로 배열했습니다.

2	**과정을 이해할 수 있도록 시각화한다**

비즈니스적인 흐름에 따라서 프로젝트 과정
을 한눈에 이해할 수 있도록 질서정연하게
디자인했습니다. 정보가 매끄럽게 전달되도
록 일러스트로 시각화했습니다.

2

'정돈된' 디자인을 만들려면?

[PHOTO] 사진

**상품 사진을 같은 모양,
같은 앵글로 촬영한다**

정돈된 디자인을 만들 때 먼저 중요한 원칙은 '같은 요소로 정리하기'입니다. 예를 들면 '라테', '모카', '카푸치노'는 '커피'라는 동일 요소로 정리되지만 '빗자루', '주먹밥', '구두'는 상이한 요소로 정돈된 디자인과는 동떨어지게 됩니다.
또한 사진 촬영은 모양, 앵글, 구도, 피사체의 방향 등 모든 조건을 통일한 다음 해야 합니다.

point ❶
컵케이크의 크기를 동일하게 설정해 정돈된 디자인의 조건을 충족했습니다.

point ❷
사진작가에게 촬영을 요청할 때나 디자인을 만들 때 필요한 촬영 지식이므로 기억해 두세요.

[COLOR] 색

색의 톤을 정리하고 규칙성을 살린다

상품에 따라 다르겠지만, 컬러 베리에이션을 보여주는 경우는 가능한 한 컬러 톤※을 정리하는 것이 좋습니다. 한눈에 봐도 정돈된 느낌이 납니다.
또한 노란색→오렌지색→빨간색→자홍색→보라색 등 색의 규칙성을 살림으로써 정리된 인상을 줍니다.

C 0 M 0 Y 0 K 0
R 255 G 255 B 255 / #ffffff

C 40 M 95 Y 100 K 10
R 136 G 46 B 39 / #882e27

C 30 M 10 Y 60 K 0
R 195 G 204 B 128 / #c3cc80

C 75 M 40 Y 40 K 0
R 92 G 129 B 141 / #5c818d

C 20 M 15 Y 15 K 0
R 210 G 211 B 210 / #d2d3d2

C 70 M 80 Y 70 K 40
R 69 G 52 B 56 / #453438

C 30 M 100 Y 65 K 0
R 157 G 30 B 68 / #9d1e44

※ 톤: 명도와 채도를 조합한 개념

[LAYOUT] 레이아웃

그리드와 가이드에 맞춘다

정돈된 레이아웃을 하려면 지면 가운데
에 가로 세로가 균등한 격자 형태의 그
리드와 가이드에 따라서 디자인 요소를
배치하는 것이 좋습니다.

한편, 이처럼 그리드를 사용해 요소를
배치하고 크기 등을 정하는 레이아웃
방법을 '그리드 시스템'이라 하고, 연출
된 레이아웃은 '그리드 레이아웃'이라고
합니다. 자세한 것은 172페이지를 참조
하세요.

point ❶
이미지를 타일 모양으로 배치해 한눈에 알아보도록 레
이아웃합니다. 같은 크기로 정리해서 사진이 달라도 일
정한 통일감이 생깁니다.

point ❷
제목과 본문, 그림까지 가이드와 그리드에 맞추어 배치
함으로써 전체적으로 질서정연한 느낌을 줍니다.

[TYPOGRAPHY] 문자

스탠더드한 폰트를 고른다

장식이 들어간 폰트는 지나치게 역동적인 느낌이 날 수
있어서 정돈된 이미지와는 맞지 않습니다. 제목이나 본
문도 스탠더드한 폰트로 깔끔하게 정리하는 것이 좋습
니다. 레이아웃이 정돈되어 있으면 문자는 저절로 눈에
들어옵니다. 이런 이유에서도 스탠더드한 서체가 적합
합니다.

문자의 색은 검은색을 기본으로 하고, 디자인에서 사용
하고 있는 색의 범위 내에서 설정하는 것이 무난합니다.

❶ Helvetica Neue Bold **Graphic Design**

❷ Gotham Bold **Graphic Design**

❸ Gotham Book Graphic Design

❹ ZEN Gaku Gothic-B グラフィックデザイン

그리드를 이해한 다음, 그리드에서 벗어나다

화면이나 지면에서 가로 세로가 균등한 격자 형태로 분할한 것이 그리드입니다. 이 그리드를 이용해서 요소의 배치와 크기 등을 정하는 레이아웃 방법을 '그리드 시스템'이라고 합니다.

그리드 시스템의 규칙을 따르면 안정감 있는 디자인을 만들 수 있습니다. 복잡한 정보도 그리드에 맞추면 잘 정렬되고, 질서가 잡히며, 이해하고 쉽고 레이아웃도 깔끔하고 수월하게 할 수 있습니다.

단, 디자인에 따라서는 일부러 이 규칙에서 벗어나는 경우도 있습니다.

예를 들면, 디자인 내용을 그리드에서 일부 벗어나게 하거나 분리하는 등의 방식으로 '약동감'과 '불안정성'을 연출할 수 있습니다.

아래의 디자인은 의도적으로 그리드를 벗어나게 함으로써 '약동감'(왼쪽 아래 디자인)과 '불안정성'(오른쪽 아래 디자인)을 표현했습니다.

중요한 것은 규칙을 숙지하고 그리드와 그리드 시스템을 이해한 다음, 원하는 효과를 얻기 위해 의도적으로 규칙을 깨는 것입니다.

— 그리드

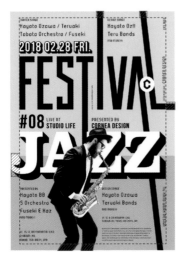

사진과 문자가 그리드에서 벗어나 있어 약동감이 느껴집니다.

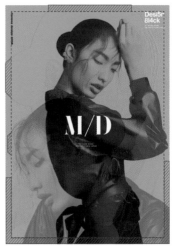

배경 사진이 그리드에서 벗어나 있고 색감도 불안정한 느낌을 표현하고 있습니다.

LUXURY
DESIGN

'고급스러운' 디자인

'고급스러운' 디자인이 지닌 인상은 상품과 서비스, 그리고 그것들을 운영하는 기업의 이미지에 그대로 투영됩니다. 그렇기 때문에 일류 기업에서 많이 활용하는 디자인 테마입니다.

디자인에 패션과 역사, 전통, 지성 등을 더함으로써 '우아하고', '격조 높고', '시크한' 이미지를 형상화하게 됩니다.

LUXURY

A visual consulting company focusing on graphic design as a core.A visual consulting company focusing on graphic design as a core." To create an impact which cannot be explained in words." This is our theme and work."To create an impact which cannot be explained in words." This is our theme and work.A visual consulting company focusing on graphic design as a core.A visual consulting company

'우아한' 디자인

Elegant design

고급스러우면서도 품위 있고 고상하며 세련된 아름다움을 표현한 디자인입니다.

원래는 여성을 대상으로 한 디자인이지만, 현대 도시사회에서 남성의 생활양식과 미의식이 변해 감에 따라 남성을 대상으로 했을 때도 소구력을 지니게 되었습니다.

패션적인 특성이 강하고 품격 높은 이 디자인은 바꿔 말하면 '내면과 외양의 아름다움이 공존하는 디자인'이라고도 할 수 있지요.

ELEGANT DESIGN 24

◀ 여성의 머리카락으로 우아한 아름다움을 표현한다

매끄럽고 아름다운 곡선으로 연출되는 여성의 머리카락은 고상하고 우아하며 아름답고 고급스러운 느낌을 줍니다. 배경의 베이지색도 럭셔리한 분위기를 더합니다.

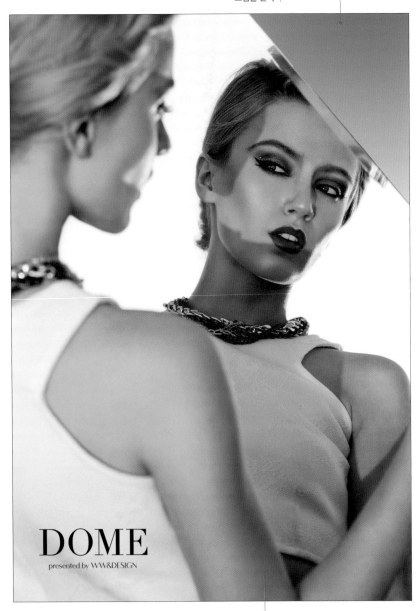

활짝 갠 하늘이 투명한
느낌을 준다

아웃포커싱 사진을 사용해
스토리를 전달한다

아웃포커싱과 거울을 사용한다

안쪽 거울에 비친 여성에게 초점을 맞춘 아웃포커싱 사진입니다. 일반적
인 방식으로 촬영한 사진보다 스토리나 메시지가 강합니다. 오른쪽 모서
리의 활짝 갠 하늘이 투명한 느낌을 주고, 비주얼의 악센트가 됩니다.

채도를 낮춘 핑크색을 사용해
미세한 그러데이션을 준 배경

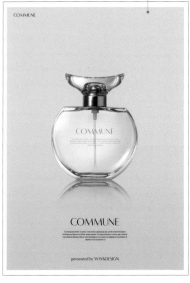

1

고급스러운 분위기를
연출할 때 효과적인 흑백 사진

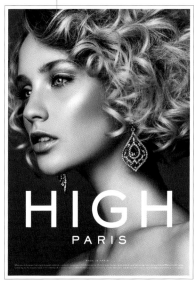

HIGH
PARIS

2

1 채도를 낮춘 핑크색을 사용한다

핑크색은 귀여운 인상을 주므로 채도를 낮추고 미세하게 그러데이션을 주어 고급스러운 느낌을 연출합니다. 또한 향수병에 빛이 반사되는 효과와 금색을 넣어 보다 우아한 분위기를 고조시킵니다.

2 흑백 사진을 활용한다

아름답고 고상하며 고급스러운 느낌을 내고 싶을 때는 깊이 있는 흑백 사진이 효과적입니다. 고급 의류 브랜드의 광고에 자주 사용됩니다.

3 아름다운 곡선을 묘사한다

트럼펫을 바로 옆에서 찍은 사진입니다. 트럼펫의 아름다운 곡선이 우아한 분위기를 자아냅니다. 또한 오른쪽 위에 멋스러운 스크립트체 텍스트를 배치했습니다.

3

177

'우아한' 디자인을 만들려면?

[**PHOTO**] 사진

아름다운 사진을 사용한다

아름다운 여성, 아름다운 제품 디자인, 아름다운 배색 등 '우아한' 디자인을 만들 때는 이와 같이 아름다운 사진을 사용해야 합니다.
'미(美)'의 기준은 연령, 성별, 국가, 시대에 따라 천차만별이기 때문에 표현하기 난해하지만 '매끈한 곡선', '반짝임', '여유롭고 우아한 분위기', '(대상이 사람이라면) 인상적인 시선' 등을 포인트로 삼을 수 있습니다.

point ❶
여성의 머리카락을 아름다운 곡선으로 표현함으로써 고급스러운 분위기를 연출합니다.

point ❷
전체적으로 금빛을 띠는 색감으로 럭셔리한 인상을 줍니다.

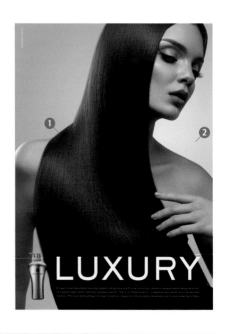

[**COLOR**] 색

컬러로 럭셔리한 느낌을 연출한다

먼저 금색, 핑크색 등 여성이 좋아하는 색을 중심으로 고려하면 좋습니다. 이 외에도 한 가지 색으로 전체를 정리하는 배색, 콘트라스트를 강하게 준 배색, 흑백으로 처리해 우아하게 완성한 배색, 아름다운 그러데이션을 준 배색 등 다양한 표현법이 있습니다.

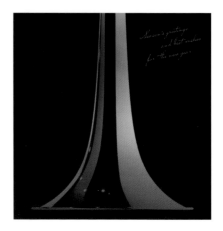

C 10 M 25 Y 13 K 0
R 222 G 201 B 204 / #dec9cc

C 3 M 17 Y 0 K 0
R 239 G 223 B 235 / #efdfeb

C 0 M 0 Y 0 K 100
R 0 G 0 B 0 / #000000

C 100 M 100 Y 60 K 40
R 26 G 31 B 59 / #1a1f3b

C 15 M 90 Y 30 K 0
R 180 G 55 B 109 / #b4376d

C 90 M 15 Y 90 K 0
R 57 G 146 B 83 / #399253

C 40 M 35 Y 0 K 0
R 163 G 161 B 205 / #a3a1cd

[LAYOUT] 레이아웃

여유가 느껴지는 레이아웃

우아한 느낌을 주려면 여백을 여유 있게 설정해야 합니다. 여백을 제대로 주어 사람이든, 제품이든 주된 역할을 하는 대상이 무엇인지 한눈에 알아볼 수 있도록 배치합니다. 또한 고급스러운 느낌도 함께 연출해야 하므로 화려한 구도보다는 세세한 부분까지 주의 깊게 정리하고 안정감 있게 레이아웃하는 편이 좋습니다.
오른쪽 디자인은 심메트리 구도로 깔끔하고 안정적인 느낌을 연출했습니다.

point ❶
포스터의 레이아웃 중 가장 고급스러운 느낌을 주는 것은 심메트리 구도입니다. 유행을 타지 않고 안정감이 있습니다.

point ❷
고급스러운 느낌을 내고 싶을 때는 한 치의 빈틈도 있어서는 안 됩니다. 세세한 부분까지 꼼꼼히 정리하고 레이아웃해야 합니다.

[TYPOGRAPHY] 문자

멋스럽고 낙낙한 문자를 사용한다

명조체, 세리프체, 고딕체, 산세리프체, 필기체 등 어떤 것도 괜찮지만 획이 가늘거나, 굵거나, 낙낙하고 멋스러운 서체로 고르세요. 그런 다음 당당하면서 고급스러워 보이는 것으로 선택하면 됩니다.
또한 자간을 넓히면 고급스러운 느낌은 나지만 짜임새가 없어지므로 지면에서 주의 깊게 조절해 보면서 설정해 주세요.

❶ AT Sackers Heavy Gothic — GRAPHIC DESIGN

❷ Mr Sheffield Regular — *Graphic Design*

❸ Didot Regular — Graphic Design

❹ Vanitas Stencil Bold — Graphic Design

179

曇り美

DAIKANYAMA TOKYO JAPAN

In today's information-oriented society, subtraction (simple edited) has become a trend.
However, even if the concept is simple, the visual answer is not necessarily the correct answer.
However, even if the concept is simple, the visual answer is not necessarily the correct answer.
We take a sensuous design approach with the maximum consideration of the brand and content.

HWCC
In today's
information

'격조 높은' 디자인

Majestic design

고급스러운 느낌보다 한층 더 상위 개념의 디자인이 바로 '격조 높은' 디자인입니다.

'고급스러움'이 현실에 바탕을 둔 가치 기준이라면, '격조 높음'은 눈에 보이지 않는 정신성과 신비로운 특성이 기본 바탕인 이미지 입니다. 즉, 사물의 형태와 형상을 운운하며 표현하는 가치 기준 과는 다릅니다.

역사와 전통, 그리고 시대성 위에 만들어진 '격조 높은' 디자인은 속세와 동떨어진 아름다움을 발산해 신성함마저 느껴집니다.

MAJESTIC DESIGN 25

◀ **금색 베이지 톤으로 하늘을 표현한다**

배경을 금색 베이지 톤으로 설정해 격조 높은 이미지를 연출함으 로써 고급스럽고 중후한 느낌을 표현합니다. 중심을 구도의 아래 쪽에 설정하고 하늘은 충분히 넓게 배치해 차분하고 고급스러운 이미지로 만들었습니다.

흰색 바탕의 텍스처 위에
검은색 문자를 겹치게 배치한다

흰색 톤으로 세련된 이미지를 연출한다

전체를 흰색 톤으로 정리한 이미지입니다. 금색 문자를 중앙에 배치해
고급스러운 분위기를 표현했습니다. 어느 정도 정보가 들어간 레이아
웃이지만 고급스러운 느낌을 해치지 않습니다.

짙은 감색과 구리색(붉은 기가 도는 금색)의
배색으로 격조 높은 분위기를 완성한다

화지 텍스처를
넣는다

1

2

전체적으로 짙은 녹색에 가까운
이미지 톤을 사용한다

1 짙은 감색+금색의 디자인으로 정리한다

디자인 자체는 상당히 팝 느낌이 나지만 짙은
감색과 금색의 배색만으로도 고급스러운 분위
기를 연출합니다. 만약 이 디자인에 원색을 사
용한다면 아이처럼 천진하고 재미있는 디자인
이 될 것입니다. 이처럼 이미지 연출에서 배색
은 아주 중요하고 재미있는 역할을 합니다.

2 화지+검은색+금색으로 디자인한다

검은색+금색은 철판 이미지의 배색이지만 여
기에 화지 텍스처를 넣음으로써 모던하고 일본
적인 느낌을 살린 격조 높은 이미지로 완성됩
니다.

3 짙은 초록색+금색으로 디자인한다

짙은 감색+금색과 마찬가지로 짙은 초록색+금
색도 시크하고 고급스러운 느낌을 주는 배색입
니다. 사진의 톤도 채도를 낮춰 차분한 인상을
줍니다.

3

'격조 높은' 디자인을 만들려면?

[PHOTO] 사진

정신적이고 신비로운 사진을 고른다

'격조 높은' 디자인을 만들려면 정신적이고 신비로운 사진과 일러스트를 고르는 것이 좋습니다. 역사와 문화 그리고 상징이나 양식과 관련된 것을 사용하면 정신성이 한층 더 고조됩니다.

또한 사진에 금색이 들어가면 한눈에 봐도 신비로운 느낌이 납니다. 오른쪽 디자인에서는 하늘을 금색으로 설정함으로써 전통적인 일본 사찰과 잘 매치되어 사진 전체에서 격조 높은 인상이 풍깁니다.

point ❶

채도를 떨어뜨리고 전체적으로 금색과 같은 베이지 톤으로 설정해 고급스러움을 연출합니다.

point ❷

중심을 아래쪽에 두고 하늘 면적을 넓게 설정함으로써 구도의 안정성을 확보합니다.

[COLOR] 색

금색을 중심으로 컬러를 정리한다

철판의 '검은색+금색', 탁한 색과 금색을 조합한 '탁한 파란색+금색', '탁한 초록색+금색'처럼 금색을 중심으로 색을 정하는 것이 좋습니다.

또한 일본풍으로 연출할 때는 화지나 금박 텍스처를 넣어 색을 조정하는 것도 방법입니다. 일본적이고 격조 높은 이미지가 완성됩니다.

● C0 M0 Y0 K100
R0 G0 B0 / #000000

● C20 M17 Y50 K0
R210 G203 B144 / #d2cb90

● C6 M5 Y5 K0
R242 G241 B241 / #f2f1f1

● C5 M10 Y27 K0
R241 G231 B196 / #f1e7c4

● C31 M46 Y72 K0
R176 G144 B88 / #b09058

● C60 M65 Y85 K70
R52 G42 B23 / #342a17

● C21 M15 Y25 K0
R209 G209 B192 / #d1d1c0

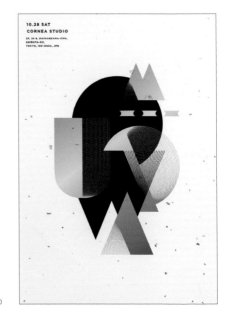

[LAYOUT] 레이아웃

기본적인 레이아웃으로 깔끔하게 정리한다

'격조 높은' 디자인은 기교를 부리지 않고 기본적인 레이아웃으로 깔끔하게 정리하는 것이 좋습니다.
예를 들어 여백을 넓게 주고 요소를 지면의 하단에 정리하면 안정감이 생깁니다. 또한 중심에 배치한 요소는 주된 메시지를 전달할 수 있습니다. 이런 식의 유행을 타지 않는 안정적인 레이아웃이라면 잘 매치되겠지요. 오른쪽 디자인은 좌우대칭의 심메트리 구도입니다. 심메트리는 고급스러운 분위기를 연출하는 데 효과적이고 이해하기 쉬운 기본적인 레이아웃입니다.

point ❶

심메트리 구도를 기반으로 문자 조합에 변화를 주어 재미있는 비주얼을 연출했습니다.

point ❷

배경 텍스처도 엄밀히 말하자면 심메트리는 아니기 때문에 디자인이 싫증나지 않습니다.

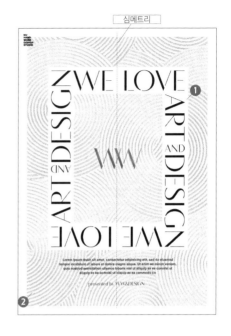

심메트리

[TYPOGRAPHY] 문자

멋스럽고 낙낙하고 클래식한 폰트를 사용한다

174페이지 '우아한' 디자인의 문자와 고려 사항이 같습니다. 명조체, 세리프체, 고딕체, 산세리프체, 필기체 등 어느 것을 골라도 괜찮지만, 낙낙하고 멋스러우며 고급스러워 보이는 폰트로 하면 좋습니다.
다만 '우아한' 디자인보다 클래식한 폰트가 잘 어울립니다. 일본풍 이미지와도 잘 맞는 디자인이라 일문 폰트를 쓸 수 있다는 차이점도 있습니다.

❶ FW-Chikushi old Mincho CID-R　　美しいタイポグラフィ

 ❷ ITC Lubalin Graph Std Demi　　**Typography**

❸ Vanitas Stencil Bold　　Typography

❹ Helvetica Bold　　**Typography**

King Crown

NAVY

cornea design is king

LUXURY DESIGN

Lorem ipsum dolor sit amet, consectetur adipisicing elit, sed do eiusmod tempor incididunt ut labore et dolore magna aliqua. Ut enim ad minim veniam, quis nostrud exercitation ullamco laboris nisi ut aliquip ex ea comisi ut aliquip ex ea comisi ut aliquip ex ea commodo ea

LUXURY DESIGN

Lorem ipsum dolor sit amet, consectetur adipisicing elit, sed do eiusmod tempor incididunt ut labore et dolore magna aliqua. Ut enim ad minim veniam, quis nostrud exercitation ullamco laboris nisi ut aliquip ex ea comisi ut aliquip ex ea comisi ut aliquip ex ea commodo ea

'시크하고 클래식한' 디자인

Chic design

스타일리시하고 화려하지만 차분하고 지성미가 있는 이미지가 바로 '시크하고 클래식한' 디자인입니다.

특히 '시크'는 패션 스타일 분야에서 자주 사용되는 테마로, 고상하고 고급스러운 느낌을 자아내 '꾸준히 사랑받아 온 세련된 디자인'을 의미합니다.

'클래식하다'는 표현은 말 그대로 전통성에 기반한 고품격과 차곡차곡 쌓인 시간의 무게감에서 스며 나오는 고급스러운 이미지를 뜻합니다.

CHIC
DESIGN **26**

◀ 엠블럼처럼 디자인한다

클래식한 느낌의 테두리를 사용해 엠블럼처럼 디자인했습니다. 엠블럼은 시크하고 클래식한 이미지를 만들고 싶을 때 요긴하게 사용됩니다. 문자와 엠블럼에 금색 종이 텍스처를 입히면 중후한 이미지가 완성됩니다.

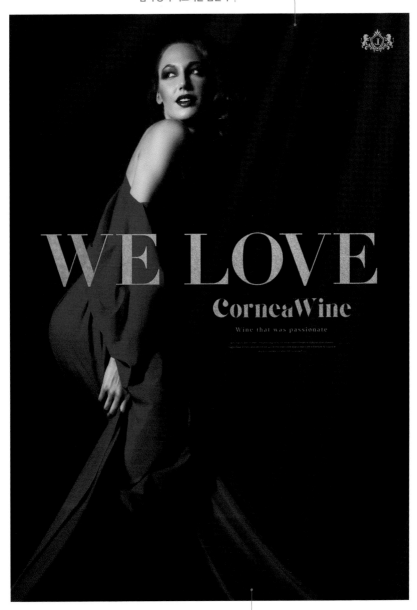

타이틀 문자에
금색 종이 텍스처를 입힌다

중후한 빨간색을 사용한
시크하고 클래식한 이미지

와인레드 컬러를 사용한다

고급스러운 와인처럼 중후한 빨간색을 사용함으로써 시크하고 클래
식한 이미지를 만들 수 있습니다. 또 타이틀 문자에 금색 종이 텍스처
를 입혀서 중후한 이미지로 완성합니다.

1

검은색+금색으로
고급스러운 느낌을
연출

2

1 클래식한 모양과 장식 괘선을 사용한다

클래식한 배경 모양과 장식 괘선을 사용함
으로써 시크하고 클래식한 이미지를 완성합
니다.

2 검은색+금색의 이미지를 사용한다

검은색+금색의 조합도 고급스러운 느낌을
내는 기본적인 배색입니다. 단, 주의할 점은
이 배색은 자칫 거칠고 험한 인상을 줄 수
있기 때문에 색의 조합에 각별히 신경 써서
고급스러움에 초점을 맞추어야 합니다.

3 파란색+은색의 이미지를 사용한다

금색뿐 아니라 은색도 고급스러운 느낌을
연출합니다. 금색의 클래식한 이미지에 비
해 고급스러운 느낌은 덜하지만 더 고상한
인상을 줍니다. 디자인 예시에서는 짙은 파
란색과 은색을 조합해 시크한 분위기를 연
출합니다.

3

파란색+은색으로
고급스러운 느낌을 연출

'시크하고 클래식한' 디자인을 만들려면?

[PHOTO] 사진

콘트라스트가 강한 사진을 사용한다

보석, 시계, 고급 자동차, 엠블럼, 문양, 정장, 유리, 가죽 제품 등 고급스러운 느낌을 주는 피사체를 고르는 것이 좋습니다. 전체적으로 어둡게 설정하고 한 부분에 스포트라이트를 비춘 것처럼 콘트라스트를 강하게 조정해 시크한 인상을 연출합니다. 오른쪽 디자인에서는 고급스러워 보이는 시계 사진을 사용했습니다. 짙은 파란색에 금색이나 은색을 조합하면 고급스러운 느낌이 납니다.

point ❶

문자판 컬러에 맞추어 배경에 짙은 파란색을 띠는 식물 이미지를 합성했습니다. 전체적으로 은색과 짙은 파란색으로만 정리해 중후하고 고급스러운 느낌을 연출합니다.

point ❷

단단해 보이는 제품 사진에 콘트라스트를 강하게 줌으로써 한층 더 시크한 분위기가 연출됩니다. 인물 사진의 경우도 동일한 방법으로 표현할 수 있습니다.

[COLOR] 색

금색과 은색을 사용한다

금색과 은색은 시크하고 클래식한 인상을 주고 싶을 때 일반적으로 사용하는 색상입니다. '검은색+금색', '검은색+은색', '빨간색+금색', '흰색+금색' 등 여러 가지 조합으로 고급스러운 느낌을 연출할 수 있습니다. 단, '검은색+금색'은 자칫 거칠고 험한 인상을 줄 수 있으니 고상한 느낌을 내는 데 신경 써서 집중하세요. 또한 '은색+흰색'의 조합은 컬러 구분이 어려울 수 있으므로 색의 명도 차를 고려해 조합해야 합니다.

C100 M95 Y60 K30
R30 G41 B68 / #1e2944

C85 M65 Y40 K0
R68 G91 B121 / #445b79

C20 M15 Y15 K0
R210 G211 B210 / #d2d3d2

C0 M0 Y0 K0
R255 G255 B255 / #ffffff

C90 M85 Y85 K70
R21 G23 B23 / #151717

C10 M20 Y50 K0
R226 G206 B142 / #e2ce8e

C70 M65 Y65 K25
R83 G80 B76 / #53504c

[LAYOUT] 레이아웃

균형감 있게 레이아웃한다

'시크하고 클래식한' 디자인을 만들 때는 기교가 들어간 레이아웃은 피합니다. 지면에 여백이나 중심 포인트를 고려해 전체적으로 균형이 잘 잡히도록 레이아웃하는 것이 좋습니다.
보통 비주얼과 문자는 좌우에 배치하고, 가운데 정렬하는 방식을 추천합니다.
오른쪽 디자인에서는 여성의 몸이 '〈' 모양을 하고 있어 무게 중심이 왼쪽으로 쏠린 인상입니다. 그래서 문자를 오른쪽에 배치해 전체적인 균형을 맞추었습니다.

point ❶
'WE LOVE'라는 문자를 한가운데에 배치함으로써 지면에 일체감을 줍니다.

point ❷
문자와 사진에 약간의 역동감을 주어 재즈풍의 리듬감과 클래식한 분위기를 연출합니다.

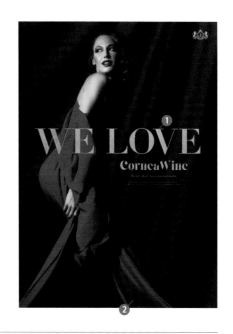

[TYPOGRAPHY] 문자

클래식한 폰트를 사용한다

비석에 새긴 글자처럼 역사와 전통이 느껴지는 폰트를 고르면 문자로도 클래식한 인상을 연출할 수 있습니다. 영문의 세리프체가 가장 적합하지만 산세리프체도 가는 서체로 조정하면 깔끔하게 정리됩니다.
여기에 레트로하고 클래식한 인상의 엠블럼 또는 아이콘과 조합해 완성도를 더합니다.

❶ Trajan Regular — GRAPHIC DESIGN

❷ Giaza Regular — **Graphic Design**

❸ Didot Bold — **Graphic Design**

❹ AT Sackers Heavy Gothic — GRAPHIC DESIGN

흑백 사진을 효과적으로 사용하는 방법

흑백 사진만이 지닌 깊이감은 컬러 사진과는 또 다른 아름답고 고급스럽고 고상한 느낌을 표현할 수 있습니다.

실제로 흑백 사진은 의류 브랜드 광고 등 멋스럽고 고급스러우며 고상한 이미지 연출이 필요한 디자인에서 자주 사용됩니다.

그리고 사용법에 따라서 심플하게 또는 그림자가 느껴지도록, 아니면 일부분에 색을 넣어 인상적으로 표현하는 등 다양하게 활용할 수 있습니다.

이 책에서 사용한 흑백 사진은 다음과 같습니다. 흑백 사진을 효과적으로 사용한 디자인의 사례로 참고해 주세요.

고급스럽고 고상한 디자인에 적합합니다

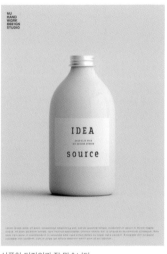

심플한 디자인과 잘 맞습니다

SF풍의 디자인에도 잘 어울립니다

음영이 들어간 디자인을 만들 때도 유용합니다

일부에 색(여기서는 노란색)을 넣어 악센트를 줍니다

POWERFUL
DESIGN

'파워풀한' 디자인

'파워풀한' 디자인은 한눈에 봐도 힘이 세
보이는 느낌, 단단해 보이는 물리적인 강도,
남성적인 생물학적 인상 등 여러 방식으로
표현되는, 생각보다 깊이 있는 테마입니다.

여기서는 '강렬한 인상을 주는', '역동적
인', '남성적인' 디자인으로 나누어 소개하겠
습니다.

이성이나 감정이 아닌 본능에 직접 호소
하는 '강인한' 디자인의 매력에 빠져 봅시다.

TYP
OGRA
PHY
DE

DeSi5n
8l4ck

Ⓒ ▦ ΜΜΧΥΙ ⅩⅩ

'강렬한 인상을 주는' 디자인

Impactful design

보는 순간, 가슴이 쿵 내려앉는 느낌이 드는, 그 어떤 이미지보다 강하고 압도적인 힘을 지닌 디자인입니다.

묘사되는 대상과 관점, 그리고 시선 등을 한 곳으로 집중시키는 굉장한 힘으로 보는 이를 압도합니다. 이렇게 강렬한 호소력을 지닌 표현법을 익힐 수 있다면, 디자인은 강한 무기가 될 것입니다.

IMPACTFUL DESIGN **27**

◀ 클로즈업해서 배치한다

색소폰을 연주하는 남성을 클로즈업하여 배치한 디자인입니다. 일단 크게 배치함으로써 '강렬한 인상을 주는' 디자인으로 완성합니다. 간단해 보이지만 의외로 까다롭고, 피사체를 잘라내는 방법에 따라서 개성 있는 표현이 됩니다.

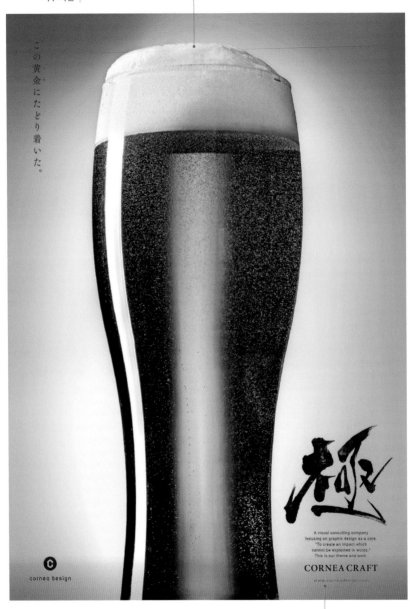

앙각 촬영한
맥주 사진

この黄金にたどり着いた。

로고와 카피는
아래쪽에 배치

앙각 촬영한 사진을 사용한다

밑에서 올려다보며 찍는 앙각 숏은 피사체가 크게 보입니다. 맥주가 바로 눈
앞에 있는 듯한 느낌이 들면서 박력 넘치는 '강렬한 인상을 주는' 디자인이 완
성되었습니다. 로고나 카피는 중심을 떠받치도록 아래쪽에 배치합니다.

운석의 아래쪽이 회색
테두리를 벗어나게 한다

1

검은색과 흰색의
대비

2

배경을 파란색으로 가득 채워
강렬한 인상으로 표현한다

3

1 일부를 테두리에서 벗어나게 한다

잘라낸 바위 사진으로 운석이 공중에 떠 있는 것처럼 표현한 디자인입니다. 운석의 일부가 배경의 회색 테두리에서 벗어나, 눈앞으로 다가오는 느낌을 주어 강렬한 인상을 연출했습니다.

2 배경과 콘트라스트를 준다

배경은 어두운 검은색으로, 박스는 흰색으로 대비시킴으로써 강한 콘트라스트를 주었습니다. 흰색 박스에 시선이 쏠리면서 강렬한 인상을 줍니다.

3 잘라낸 이미지를 컬러로 채운 배경에 배치한다

파란색 배경에 잘라낸 여성의 이미지를 배치함으로써 인물이 도드라져 보여 강렬한 인상을 줍니다.

'강렬한 인상을 주는' 디자인을 만들려면?

[PHOTO] 사진

크고 단단하고 한눈에 봐도
강렬한 사진을 고른다

크고, 단단하고, 거칠고, 박력 있고, 기운차고, 콘트라스트가 강한 이미지 등 강인한 힘을 발산하는 사진을 고르는 것이 좋습니다.
또한 강렬한 인상을 연출하려면 앙각 숏 구도가 잘 어울립니다. 피사체를 올려다보면서 촬영해 입체감과 깊이를 강조하지요. 사진을 따서 쓸 경우, 테두리를 벗어나도록 배치하면 강한 인상을 줄 수 있습니다.

point ❶
배경인 회색 테두리에서 바위를 약간 벗어나게 해 바로 눈앞으로 다가오는 느낌을 줍니다.

point ❷
바위 위로 문자를 겹쳐서 전체적으로 강한 힘을 연출합니다. 바위의 강렬한 인상만 강조하고 싶을 때는 문자를 겹치지 않고 따로 정리하는 것이 좋습니다.

[COLOR] 색

색상으로 강렬한 인상을 준다

배색으로 강렬한 인상을 줄 수도 있습니다. 특히 빨간색은 눈에 잘 띄기 때문에 자주 사용됩니다. 오른쪽 디자인처럼 무채색에 빨간색을 사용하면 강렬한 느낌이 잘 삽니다. 노란색을 사용해도 같은 효과를 얻을 수 있습니다. '흰색과 검은색', '노란색과 검은색'의 조합처럼 명도 차가 클 때도 더욱 강렬한 인상으로 표현됩니다.

- C0 M0 Y0 K100
 R35 G24 B21 / #231815
- C50 M43 Y40 K0
 R142 G140 B140 / #8e8c8c
- C10 M100 Y100 K0
 R185 G20 B30 / #b9141e
- C0 M0 Y0 K0
 R255 G255 B255 / #ffffff

- C85 M80 Y80 K65
 R31 G32 B31 / #1f201f
- C95 M80 Y25 K0
 R45 G69 B126 / #2d457e
- C0 M0 Y0 K0
 R255 G255 B255 / #ffffff

[LAYOUT] 레이아웃

주된 메시지를 전달하는 요소를 압도적으로 크게 배치한다

강렬한 인상을 주고 싶다면 문자든 이미지든 디자인에서 주된 메시지를 전달하는 요소를 크게 배치합니다. 아주 크게 설정해 일부가 지면을 벗어나도록 레이아웃하는 것도 괜찮습니다. 주 요소를 배치하고 남은 공간에 로고와 문자 등 세부적인 사항들을 배치하면 됩니다. 오른쪽 디자인은 세로로 긴 지면에 주된 메시지를 전달하는 맥주를 아주 크게 배치해 강렬한 인상을 줍니다. 로고와 문자는 무게 중심을 고려해 아래쪽에 배치해 가장 보여주고 싶은 맥주로 시선이 집중되도록 했습니다.

point ❶
맥주 아랫부분을 트리밍함으로써 더욱 커 보이는 효과를 주었습니다.

point ❷
오른쪽 아래 로고 '極'은 노란색 배경에 검은색이라 한눈에 들어오고 붓글씨가 강렬한 인상을 더합니다.

[TYPOGRAPHY] 문자

굵고 기운찬 느낌의 서체를 사용한다

디자인에서 강렬한 느낌을 연출할 때 문자의 역할이 매우 중요합니다. 우선 고딕체, 산세리프체의 굵은 서체를 사용해 보세요. 지면에 강인함을 더해줍니다. 또한 기운찬 느낌을 내는 굵은 붓글씨도 잘 어울립니다. 로고나 아이콘처럼 원 포인트로 사용해도 좋습니다. 그리고 표제 외에는 문자를 작게 설정할 것을 추천합니다. 대비가 되면서 상대적으로 큰 문자가 눈에 들어오는 효과가 생깁니다.

❶ Abadi MT Condensed Extra Bold **Typography**

❷ Gobold Extra1 **TYPOGRAPHY**

❸ Helvetica Light Typography

❹ 소재

GLOBAL FITNESS JAPAN

FITTER FASTER

マイフィット
ワークアウト

MYFITで毎日汗をかいてください。
私たちの署名18分日強度
トレーニングはあなたがより速く
フィッタになります!

ハートレート
モニタリング

より賢く訓練する努力を監視する
結果と脂肪燃焼を最大にするため。

個人的な
トレーニング

あなたの限界を押し広げ、
物事を混ぜ合わせてください。
グループまたはプライベートセッション
でのフォームに焦点を当てます。

COMPANY

会社名

会社名　グローバルフィットネスジャパン株式会社
(GLOBAL FITNESS JAPAN CO.LTD.)

設立

2019年7月6日 (July 6, 2019)

資本金

900万円

本社所在地

〒100-0011 東京都千代田区内幸町1丁目3-9
幸ビルディング9階
TEL:03-6206-6212 FAX:03-6206-6213
(Saiwai-bldg,1-3-1, Uchisaiwaicho,
Chiyoda-ku, Tokyo 100-0011, Japan)

代表取締役

竹ノ内　和樹
(President:Kazuki Takenouchi)

'역동적인' 디자인

Dynamic design

육체적인 동선과 움직임을 표현한 '역동적인' 디자인은 명쾌하고 파워풀합니다. 남녀노소 할 것 없이 누구에게나 메시지가 잘 전달되는 이미지입니다.
지면에서 언어로 표현된 메시지와도 위화감 없이 잘 어울려 비주얼의 강인함이 극대화됩니다.
'파워풀한' 디자인의 대표격이라 할 수 있지요.

DYNAMIC DESIGN **28**

◀ 빨간색 라인과 이탤릭체를 사용한다

체육관 홈페이지 웹 디자인입니다. 달리고 있는 여성 뒤로 빨간색 라인을 넣어 속도감과 약동감을 연출합니다. 문자도 이탤릭체로 설정해 역동적인 이미지가 한층 더 전달됩니다.

잘라낸 인물을 배경의
틀과 상관없이 배치

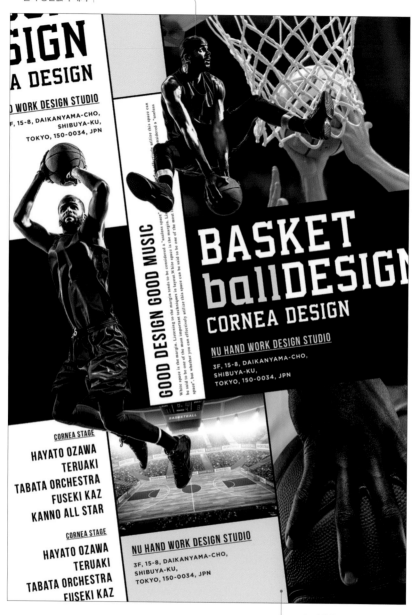

전체적으로 반시계 방향으로
비스듬히 기울여 약동감을 연출

구도를 비스듬하게 설정한다

틀을 활용해 딱 맞게 디자인한 것을 비스듬하게 뉘어 약동감
을 연출하고 있습니다. 인물이 이 틀을 넘나들게 배치함으로
써 역동성을 더합니다.

테두리를
벗어나게 한다

입체감을 준 문자를
돌출시킨다

1

2

타자와 포수의 거리감을 의식한
구도와 레이아웃

1 테두리를 벗어나게 한다

한가운데 X자처럼 생긴 테두리에서 발과 축
구공만 벗어나게 함으로써 마치 튀어나올
것 같은 시각적 효과를 연출합니다. 이 기법
을 이용하면 무난한 비주얼도 약동적인 느
낌이 납니다.

2 입체적으로 표현하고
지면에서 돌출시킨다

입체적으로 표현한 문자를 지면에서 돌출시
킴으로써 역동적이고 약동감 있는 디자인으
로 완성됩니다.

3 거리감을 준다

투수와 타자 사이에 거리감을 주어 지면에
깊이를 더하고 약동감을 연출합니다.

3

'역동적인' 디자인을 만들려면?

[PHOTO] 사진

움직이는 순간을 촬영한 사진을 사용한다

달리고, 뛰고, 차고, 치는 순간을 찍은 사진에서 움직임이 포착된 한 장면을 사용하는 것이 좋습니다. '역동적인' 디자인은 스포츠 디자인과 잘 맞습니다.

또한 피사체의 육체적인 움직임이 잘 잡힐수록 역동성이 잘 표현됩니다. 기왕이면 멋진 근육질 모델의 움직임을 순간 포착한 사진으로 고르세요.

오른쪽 디자인은 야구의 한 장면을 따서 디자인을 완성했습니다. 인물을 트리밍함으로써 박력 있고 역동적인 분위기를 고조시킵니다.

point ❶

타자와 투수의 사진 사이에 거리감을 둠으로써 지면에 깊이를 더하고 역동적인 구도를 연출합니다.

point ❷

보는 사람 쪽에서는 이제 막 공을 친 것 같은 역동적인 디자인이 되었습니다.

[COLOR] 색

빨간색×검은색, 노란색×검은색을 사용한다

빨간색과 노란색, 여기에 검은색을 조합하면 역동적인 느낌이 납니다. 이것은 스포츠 디자인에서 주로 사용하는 배색입니다. 또한 모델의 사진을 흑백으로 처리하고 그림자 부분을 어둡게 보정하면 강인한 느낌을 연출할 수 있습니다. 오른쪽 디자인은 검은색과 빨간색을 조합해 매우 강한 인상을 줍니다.

● C0 M0 Y0 K100
R0 G0 B0 / #000000

● C75 M70 Y65 K30
R71 G69 B71 / #474547

● C30 M95 Y100 K0
R159 G48 B39 / #9f3027

○ C0 M0 Y0 K0
R255 G255 B255 / #ffffff

● C0 M0 Y0 K100
R0 G0 B0 / #000000

○ C0 M0 Y0 K0
R255 G255 B255 / #ffffff

○ C5 M13 Y85 K0
R239 G217 B68 / #efd944

[LAYOUT] 레이아웃

구도를 비스듬하게 설정한다

약동감을 연출하려면 구도를 비스듬하게 설정하는 것
이 좋습니다. 비스듬한 구도는 움직임이 생생하게 느껴
집니다. 배경, 테두리, 타이틀, 띠, 피사체 등 여러 요소
를 비스듬하게 설정할 수 있습니다.
그리고 인물만 따서 자유롭게 배치하면 좋습니다. 문자
를 지면과 틀에서 벗어나게 하는 것도 효과적입니다.
오른쪽 이미지는 네모 반듯한 칸을 활용해 깔끔하게 디
자인한 다음, 전체적으로 비스듬히 기울여 약동감 있게
레이아웃했습니다.

point ❶

인물을 칸의 경계와 상관없이 자유롭게 배치해 더욱 역
동적인 느낌을 살렸습니다.

point ❷

배경은 질서 있고 규칙적이지만 전체를 비스듬하게 기
울임으로써 변칙이 생겨 역동적인 느낌이 납니다.

[TYPOGRAPHY] 문자

이탤릭체나 각진 폰트를 고른다

역동적인 디자인에서는 굵은 폰트를 사용하면 좋습니
다. 문자가 강해 보여 역동적인 인상을 줍니다.
또한 속도감이 느껴지는 이탤릭체 폰트가 효과적입니
다. 일부를 사선으로 처리하거나, 입체 효과를 주거나,
배열에 변화를 주는 것도 방법입니다.
각진 폰트는 스포츠 분야의 디자인에서 주로 사용합니
다. 해당 업계에서 활용되는 기본적인 디자인을 알고 있
으면 도움이 되므로 잘 기억해 두는 것이 좋습니다.

❶ Futura Bold **Graphic Design**

❷ Collegium Light Graphic Design

❸ Liberator
를 기본으로 조정 **GRAPHIC DESIGN**

❹ Baro LineFour
를 기본으로 조정 **GRAPHIC DESIGN**

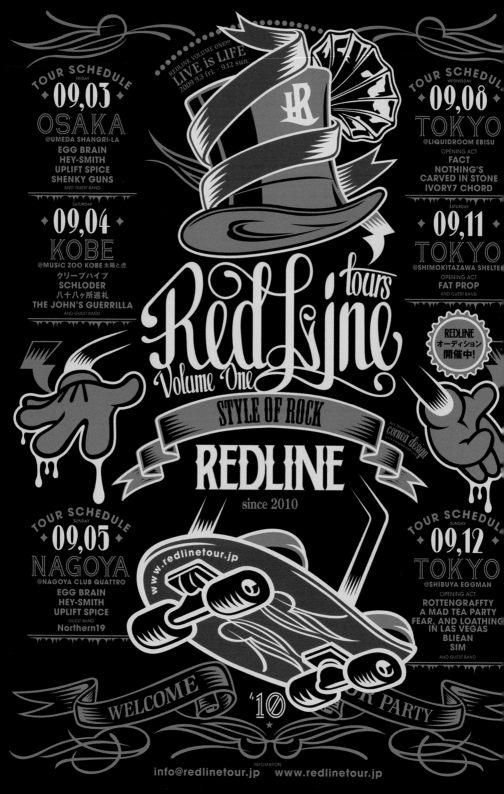

'남성적인' 디자인

Masculine design

매니시(mannish)나 보이시(boyish)한 이미지에서 더 나간 하드한 성격이 '남성적인' 디자인입니다.
매우 직설적인 이 디자인은 풀 스로틀※의 강인함을 표현합니다.
거칠고 와일드하며 때로는 더티한 느낌이 들 정도로 지나치게 강인한 이미지는 짐승처럼 보는 사람을 단숨에 삼켜 버릴 듯 강력한 파워를 지녔습니다.

MASCULINE DESIGN **29**

◀ **검은색×금색×빨간색 배색을 사용한다**

록 이벤트 포스터입니다. 록을 즐기는 남성들이 선호하는 검은색×금색×빨간색의 배색을 사용했습니다. 되도록 강한 이미지를 연출하도록 제작합니다.

※ 풀 스로틀(full throttle): 가속 페달을 끝까지 밟아서 최고 마력을 내는 상태-옮긴이

검은색의 강인함을 이용한다

음원 커버 아트입니다. 검은색을 전면에 깔아 검은색의 디
자인 파워를 최대한 활용한 디자인입니다.

1

검은색과 오렌지색 배색으로
레트로하고 남성적인 분위기 연출

2

강렬한 인상에
초점을 둔 전단지

검은색의
모노톤 이미지

큰지막하게 배치해
주된 메시지를 알기 쉽게 함

1 문자를 굵게 설정한다

음악 공연 전단지입니다. 문자를 굵게 설정
해 남성다움을 강조합니다. 검은색을 베이
스로 하고 오렌지색으로 긴장감을 준 디자
인은 레트로하면서도 남성스러운 느낌을 줍
니다.

2 문자와 사진을 빽빽한
느낌으로 겹치게 배치한다

음악 공연 삼단 접이 전단지입니다. 문자와
사진을 빽빽하게 설정한 것이 남성스러운
느낌을 연출하는 포인트입니다.

3 크게 배치한다

음악 공연 전단지입니다. 인물을 일단 큰지
막하게 배치하고 모노톤으로 설정해 강한
이미지를 완성합니다. 검은색×금색×빨간색
으로 강렬한 인상을 줍니다.

3

'남성적인' 디자인을 만들려면?

[**PHOTO**] 사진

와일드하고 강인한 느낌이 나는
사진을 사용한다

멋진 음악, 와일드한 패션, 흙먼지 날리는 차, 강인한 육체 등 지나치다 싶을 만큼 거친 이미지로 정리하면 '남성적인' 디자인에 가까워집니다.
인물 사진을 사용할 때는 눈이 아주 중요합니다. 와일드하면서도 상대를 꿰뚫어 보는 듯한 강렬한 시선의 사진을 사용하면 좋습니다.
오른쪽 디자인에서는 의상을 모두 검은색으로 통일했습니다. 빛의 음영만으로 흑백 사진을 표현해 아주 강인한 디자인을 만들 수 있습니다. 남성적인 디자인의 묘미라고 할 수 있지요.

point ❶
검은색으로 통일한 사진은 블랙홀 같은 흡인력이 있습니다.

point ❷
검은색은 남성이 가장 좋아하는 색입니다. 필자도 소품이 거의 검은색일 정도로 좋아합니다.

[**COLOR**] 색

검은색을 중심으로 사용한다

남성이 좋아하는 검은색을 중심으로 빨간색, 노란색, 금색, 갈색 등을 조합해 색상을 정하는 것이 좋습니다.
오른쪽 디자인은 검은색×금색×빨간색으로 구성되었습니다. 이것은 록을 즐기는 남성이 선호하는 배색으로 강인한 이미지를 연출합니다.

- C93 M85 Y85 K80
 R8 G7 B9 / #080709
- C50 M55 Y70 K0
 R139 G119 B88 / #8b7758
- C30 M100 Y100 K0
 R158 G34 B39 / #9e2227

- C10 M30 Y80 K0
 R219 G185 B77 / #dbb94d
- C90 M85 Y85 K80
 R12 G7 B8 / #0c0708
- C25 M90 Y80 K0
 R167 G60 B57 / #a73c39
- C0 M0 Y0 K0
 R255 G255 B255 / #ffffff

[DECORATION] 장식

굵힌 자국, 직선, 곡선, 비스듬한 설정을 모두 사용해 역동성을 표현한다

'남성적인' 디자인은 디자인에 온갖 요소를 넣어 역동성과 강인한 느낌을 연출합니다.

굵힌 자국을 넣거나, 직선 혹은 곡선을 그때그때 맞게 사용하거나, 비스듬하게 설정하거나, 검은색을 여러 색과 함께 조합해서 일단 거칠고 투박해 보이도록 장식하는 것이 좋습니다.

오른쪽 디자인에서는 역동적으로 모든 내용을 배치했습니다. 여성적이고 섬세한 레이아웃과는 정반대로 설정해 투박한 느낌을 적절히 살렸습니다.

point ❶
문자를 사진 위로 크게 배치합니다. 문자를 거친 텍스처로 설정해 와일드한 느낌을 연출합니다.

point ❷
인물은 지면에서 약간 벗어나게 하는 것이 좋습니다. 이것만으로도 강한 인상을 연출합니다.

[TYPOGRAPHY] 문자

굵은 서체를 기본 축으로 지나치게 깔끔해 보이지 않는 필기체를 사용한다

남성적인 분위기를 표현할 때는 우선 굵은 서체를 사용하세요. 이것만으로도 와일드한 느낌이 납니다.

그리고 거친 인상을 주는 것이 중요합니다. 굵힌 자국을 넣거나, 거칠고 투박하게 표현하면 남성적인 느낌이 납니다.

또한 지나치게 깔끔해 보이지 않는 필기체도 잘 어울립니다. 만약 적절한 서체가 없으면 로고로 만들어 사용해도 좋습니다.

❶ Hudson NY Press **TYPOGRAPHY**

❷ Helvetica Bold **Typography**

❸ 로고

❹ 로고

디자인의 전개 사례

이제 디자인은 브랜딩의 일환으로 여겨져 여러 매체에서 전개됩니다. 실제로 특정한 매체를 지정해서 디자인을 의뢰하기도 하지만 매체 구분 없이 다양한 용도로 의뢰하는 경우도 있습니다. 다시 말해 전단지, 포스터, 명함, 웹, 영화 등을 포함한 여러 매체에서 사용할 수 있는 디자인을 의뢰하는 것이지요. 이처럼 매체를 구분하지 않을 때는 **일관성 있게 디자인하는 것**이 포인트입니다.

특히 중요한 점은 맨 처음 정한 '**콘셉트**'와 '**대상**'의 기준이 흔들리지 않도록 하는 것입니다.

만약 콘셉트가 제각각이라 매체마다 비주얼의 인상이 달라지면, 당초 설정한 디자인의 목적을 효율적으로 전달할 수 없게 됩니다. 오히려 혼란스럽게 하는 결과가 되지요. 따라서 매체마다 콘셉트를 달리하는 것은 피해야 합니다.

또한 '콘셉트'와 '대상'에 일관성을 유지하면, 디자인에 필요한 정보를 일일이 고민하지 않아도 되는 장점이 있습니다. 그만큼 효율적으로 작업할 수 있지요.

디자인을 만들 때 키(key) 포인트는 '**키 폰트**', '**키 컬러**', '**키 비주얼**' 이 세 가지입니다. 먼저 기본이 되는 이 세 가지를 정한 다음 전단지, 포스터, 웹, 영화 등의 매체에 전개합니다.

디자인이 콘셉트에서 키 비주얼까지 일관성을 유지한다면 어떤 매체에서 접하더라도 '아, 이거 그 브랜드지!' '광고에 나오던 그 제품이네?' 하고 바로 연상되기 때문에 디자인이 소구 효과를 높일 수 있습니다.

그래픽에서 웹, 영화까지 디자이너가 여러 가지 매체에서 활약할 수 있는 재미있는 시대가 된 것에 놀라면서도, 고려해야 할 것들이 산더미 같아서 그만큼 머리를 싸매고 있을 시간도 늘어난 기분입니다.

IMPRESSIVE
DESIGN

'인상적인' 디자인

'인상적인' 디자인은 보는 이의 마음에 강한 울림을 남깁니다. 달리 말하면, '감동적이다', '놀랍다', '흥미롭다', '두렵다' 등의 본능적이고 반사적이며 감각적인 심리 작용으로 표현되지요. 어쩌면 모든 디자인이 추구하는 목표라고도 할 수 있습니다.

보통은 비주얼보다 언어로 표현하는 편이 메시지를 구체적으로 전달해 더 쉽게 각인됩니다. 하지만 비주얼의 경우에는 구체성이 떨어지는 만큼 감각적입니다. 추상적인 표현은 뇌리에 새겨져 강한 인상을 남기기 때문입니다.

PASSION

NU
HAND
WORK
DE81GN
STUDIO

Lorem ipsum dolor sit amet, consectetur adipisicing elit, sed do eiusmod tempor incididunt ut labore et dolore magna aliqua. Ut enim ad minim veniam, quis nostrud exercitation ullamco laboris nisi ut aliquip ex ea commodo consequat. aute irure dolor in reprehenderit in voluptate velit esse cillum dolore eu fugiat nulla pariatur. Excepteur sint occaecat cupidatat non proident, sunt in culpa qui officia deserunt mollit anim id est laborum.

'정열적인' 디자인

Passionate design

'정열적인' 디자인은 본능적인 욕구, 고양된 감정, 쾌감 등 거세게 타오르는 감정을 묘사합니다.
이 디자인은 '마음과 의식 속에 내재한 호기심과 흥미를 최고조에 이르도록 끌어올리는 것'이 목표입니다. 이처럼 테마는 추상적이지만 구체적인 상황을 표현하는 것이 좋습니다. 마치 꿈속을 거니는 것처럼 보는 사람을 잡아끄는 매력적인 비주얼을 형상화해서 보여주는 것이 중요합니다.

PASSIONATE
DESIGN 30

◀ **암흑 속에서 고개를 치켜들다**
암흑 속에서 고개를 치켜든 여성의 옆모습을 빛이 만들어낸 실루엣만으로 표현해 심리적인 상태를 드러내고 있습니다. 빛을 받는 부분에 붉은 기를 넣어 동요하는 듯한 마음을 이미지화했습니다.

선으로 표현한
남녀 일러스트

시각적으로 강한 호소력을 지닌
정열적인 빨간색

사랑을 나누는 장면을 묘사한다

남녀가 사랑을 나누는 모습을 선으로만 표현하고, 정열적인
이미지인 빨간색을 메인으로 사용함으로써 보다 강한 인상
을 연출합니다.

빨간색을 사용해 열광적인
라이브 분위기를 묘사한다

1

1 라이브 장면으로 공연장의 열기를 표현한다

연주 장면에는 마음을 움직이는 힘이 있습니다.
라이브 공연 장면을 사용해 '정열적인' 디자인으
로 완성했습니다. 또한 사진의 톤과 문자도 빨간
색과 오렌지색으로 해 통일감을 살렸습니다.

2 사진이 꽉 차게 최대한 확대한다

보다 현장감 있는 라이브 장면을 전달하기 위해
서 사진을 최대한 확대했습니다. 굵은 서체로 강
인함을 표현하고, 배경에 텍스처를 넣어 아날로
그한 느낌을 살리면서 디지털로는 표현할 수 없
는 울림을 주는 디자인을 완성했습니다.

올려다보는 구도로 라이브의 현장감을
그대로 전달한다

2

'정열적인' 디자인을 만들려면?

[PHOTO] 사진

구체적인 상황을 설정한다

정열적인 테마는 추상적이지만 이미지로 표현할 때는
상황이 구체적인 사진을 사용하는 것이 좋습니다. 예를
들면, 연인끼리 키스하는 장면이나 라이브 공연, 댄스
등 사람이 뭔가를 하는 장면은 구체적이기 때문에 열
기가 더 잘 전달됩니다.
오른쪽 디자인의 경우, 암흑 속에서 선으로 얼굴 윤곽을
표현해 인물의 심정을 묘사했습니다. '정열적인' 디자인
을 만들 때는 이처럼 빛(조명)이 인상적인 사진을 고르
는 것도 방법입니다.

point ❶

빛이 닿는 부분에 빨간색을 사용해 마음이 동요하는 듯
한 이미지를 연출합니다.

point ❷

여성이 고개를 치켜든 구도에도 의미가 있습니다. 이와
같이 얼굴 방향으로도 심리 상태를 드러낼 수 있습니다.

[COLOR] 색

주로 빨간색을 사용한다

빨간색에는 정열적인 이미지가 있습니다. 전면이든 원
포인트든 빨간색을 메인으로 설정하는 것이 좋습니다.
또한 빨간색을 톤다운시킨 적갈색과 검은색을 사용하
면 대비가 됩니다. 명암으로 콘트라스트가 생겨 드라마
틱한 분위기가 완성됩니다.

FOMARE

- C0 M95 Y85 K0
 R198 G41 B44 / #c6292c
- C0 M0 Y0 K0
 R255 G255 B255 / #ffffff
- C0 M0 Y0 K100
 R0 G0 B0 / #000000

- C70 M60 Y60 K80
 R31 G31 B31 / #1f1f1f
- C20 M100 Y100 K0
 R171 G28 B35 / #ab1c23
- C0 M0 Y0 K0
 R255 G255 B255 / #ffffff

[LAYOUT] 레이아웃

주제를 정해서 레이아웃한다

주제를 드러내는 사진과 일러스트는 한눈에 들어오도록 크게 배치하는 것이 좋습니다. 지면에서 상하좌우 한 부분이라도 사진을 꽉 차게 배치해 현장감이 살도록 레이아웃하는 것도 효과적입니다. 주제를 표현하는 사진의 위치를 정한 다음 레이아웃 작업을 하는 것이 좋습니다. 오른쪽 디자인에서는 지면을 위아래로 분할해 윗부분에는 사진을, 아랫부분에는 문자를 레이아웃했습니다. 주제가 표현된 사진이 지면을 좌우로 꽉 채우고 있어 라이브의 열기를 전달합니다. 문자 또한 지면에서 벗어나게 배치해 강렬한 인상을 줍니다.

point ❶

라이브 장면을 지면의 가운데에 크게 배치함으로써 공연장의 열기를 전달합니다.

point ❷

빨간색을 악센트 컬러로 사용해 아이캐처로 활용하고 배경에 텍스처를 넣어 아날로그한 느낌을 연출합니다.

[TYPOGRAPHY] 문자

비주얼에 어울리는 폰트를 고른다

정열적인 이미지를 연출하고 싶을 때는 무엇보다 사진과 일러스트 등 비주얼이 중요합니다. 문자를 비주얼과 분리해 배치할 때는 굵고 강한 서체를 쓰지만, 비주얼 위에 배치할 때는 가는 서체를 사용해 비주얼의 느낌을 방해하지 않아야 합니다. 오른쪽 디자인에서도 문자의 굵기와 모양이 제각각이지만 일러스트 위에 배치한 문자는 가는 서체를 사용했습니다. 또 문자의 색으로 정열적인 분위기를 전달하고 싶다면 빨간색이 좋습니다.

❶ Nexa Bold — **Graphic Design**

❷ Serif Gothic Black Regular — **Graphic Design**

❸ Helvetica Neue Condensed Bold — **Graphic Design**

❹ 만든 서체 — ()()2

Desi5
8l4ck

M/D

NU HAND WORK
DESIGN STUDIO JAPAN

'예술적인' 디자인

Artistic design

'예술'과 '디자인'은 다릅니다. 예술이 자기표현이라면, 디자인은
정보 전달입니다.

'예술적인' 디자인은 어디까지나 디자인이기 때문에 전달하려는
정보가 명확해야 합니다. 보는 사람이 예술이라고 여기더라도 디
자인에 반드시 구체적인 메시지와 모티브가 들어가 있습니다.

예술성과 작품성을 갖추고 있으면서도 디자인의 목적을 확실히
달성해야 하며, 아주 예민한 균형 감각이 요구되는 난이도 높은
디자인입니다.

여기서는 실제로 커버 아트 작품을 중심으로 설명하겠습니다.

ARTISTIC DESIGN 31

◀ 사진을 겹쳐 표정의 변화를 표현한다

여성의 사진을 각각 초록색, 핑크색, 파란색으로 설정해 표정의 변
화를 나타냅니다. 여성의 포즈와 표정에 따라 디자인 인상이 바뀌
는 재미있는 설정입니다.

남성에게서
피어오르는 검은 연기

여성에게서
피어오르는 흰 연기

연기를 활용한 커버 아트

남성에게서는 의상이 검은 연기로 변하고, 여성에게서는 흰
연기로 변해 가는 모양을 표현했습니다. 약간의 예술적인 표
현을 가미함으로써 독창적인 디자인이 되었습니다.

CG로 제작한
쥐 얼굴

ROTTENGRAFFTY 「You are ROTTENGRAFFTY」
© Getting Better / Victor Entertainment

1

현실적으로 불가능한 상황을 묘사한
일러스트

© SWAV ⓡⓒ INTACT RECORDS

2

1 CG와 실물을 합성한 커버 아트

슈트를 입은 모델의 얼굴에 CG로 제작한 쥐의 얼굴을 합성했습니다. CG와 실물을 합성해 실제로는 존재하지 않는 비주얼로 만들었습니다.

2 일러스트를 사용한 커버 아트

현실에는 없는 장소와 상황을 일러스트로 표현하고 디자인으로 정리했습니다.

3 반투명한 비닐을 사용한 커버 아트

스튜디오에서 모델 앞에 반투명한 비닐을 설치하고 촬영했습니다. 디지털로 흐리게 표현한 느낌과는 다른 신비로운 인상을 줍니다.

반투명한 비닐로
흐릿한 느낌을 표현

3

'예술적인' 디자인을 만들려면?

[PHOTO] 사진

사진을 합성해 전달할 정보를 표현한다

'예술적인' 디자인도 디자인인 이상 전달해야 하는 정보가 반드시 있습니다. 음반 커버의 경우 아티스트의 음악성과 곡과 비디오에서 표현하고 싶은 메시지 등 전달해야 하는 정보를 잘 고려해서 작품성 있는 디자인으로 완성해야 합니다.

가능하다면 촬영할 때 직접 가서 사진의 방향성을 디렉팅하는 것이 좋습니다. 이미 있는 사진 중에서 작업하는 경우에는 디자인 콘셉트에 따라 리터치나 합성하는 식으로 정보를 표현할 수 있습니다.

© Sony Music Labels Inc.

point ❶
흰색 연기를 합성했습니다. 약간의 예술적인 요소를 삽입함으로써 독창적인 이미지가 됩니다.

point ❷
사전에 최종 디자인을 정하고, 아티스트와 세세한 부분까지 의논하면서 촬영에 임합니다.

[COLOR] 색

목표로 하는 이미지에 맞춘다

배색에 따라 디자인 이미지가 바뀌므로 목표로 하는 작품의 이미지에 맞추어 색을 정하세요. 만약 아이디어가 떠오르지 않으면 이 책에서 소개하는 것 중 가장 비슷한 이미지의 디자인을 따라 해도 좋습니다.

오른쪽 디자인에서는 여성의 사진을 초록색, 핑크색, 파란색으로 가공하고 겹치게 설정해 역동적인 느낌을 줍니다.

C20 M35 Y45 K0
R200 G172 B140 / #c8ac8c

C30 M90 Y12 K0
R158 G54 B127 / #9e367f

C75 M10 Y100 K0
R99 G160 B67 / #63a043

C10 M100 Y100 K0
R185 G20 B30 / #b9141e

C85 M65 Y55 K70
R25 G38 B46 / #19262e

C15 M10 Y10 K0
R223 G224 B225 / #dfe0e1

[LAYOUT] 레이아웃

우선순위를 정하고 관점에 맞게 레이아웃한다

레이아웃에 따라 사용자에게 전달되는 우선순위가 바뀝니다. 작품에서 전달하고 싶은 정보의 우선순위를 고려해 크기와 위치, 구도를 정하세요.

또한 '예술적인' 디자인은 독자적인 비주얼과 나름의 관점을 지닌 경우가 많으므로 관점에 맞게 레이아웃해야 합니다.

오른쪽 디자인은 일러스트를 전면에 깔았습니다. 하단의 간판에 문자 정보를 잘 보이게 삽입함으로써 전체적인 관점이 무너지지 않도록 구성했습니다.

© SWAV ®© INTACT RECORDS

point ❶

일러스트 간판에 정보를 삽입함으로써 문자 정보가 일러스트의 관점을 손상시키지 않도록 했습니다.

point ❷

간판에 문자를 삽입할지 여부를 미리 결정한 다음 일러스트를 의뢰합니다.

[TYPOGRAPHY] 문자

비주얼에 맞게 고른다

'예술적인' 디자인에 딱 맞는 서체는 없습니다. 비주얼이 예술적이면 심플한 서체가 적당하고, 비주얼을 해치지 않는 선에서는 특별히 눈에 띄는 폰트도 괜찮습니다. 단, 어떤 경우든 관점을 무너뜨리지 않고, 비주얼과 잘 맞아야 합니다. 그런 의미에서 로고처럼 전용 문자로 표현하는 것이 베스트라고 생각합니다.

❶ FEMORALIS Regular — Graphic Design

❷ USAAF_Stencil — GRAPHIC DESIGN

❸ Empires Regular — GRAPHIC DESIGN

❹ 로고 — ROTTENGRAFFTY®

Cornea design #008

REVIVE

A PHOTO
GRAPH IS
TO GATHER
LIGHT RAYS
EMITTED FROM
AN OBJECT WITH
A LENS OR THE LIKE
TO CREATE
A SEMI
PERMANENT
IMAGE IN BOTH
PHYSICAL AND
CHEMICAL
ASPECTS, AND LOVE
IT AS A SHAPE ALSO,
IT MEANS THAT IT REFERS
TO THE IMAGE ITSELF
IT IS MY FIRST EOFS.
IS A LIE WELL THERE
ABSOLUTELY NO NEED IS
TO THINK DIFFICULT.
IT IS A PICTURE YOU
ALL KNOW

I TAK PICTURE A LOT
I WILL SPEAK. SO
EVEN IF YOU DO
NOT HAVE A DO
COPYWRITER.

YOU CAN INSTANTLY TELL THE READER

FILLED
THE PURPOSE.
IT MEANS THAT IT IS
USLESS AT HOW MUCH TEXT AND
OUT LAYOUTS ARE TOUCHED IF
DO NOT CHOOSE A PICTURE
THAT FITS YOUR PURPO
ALL YOUR EFFORTS WILL
ATTRIBUTED TO WO
BUBBLES THAT IS WH
IS AN IMPORTANT FA
WELL. PHOTOGRAPHER
A GOOD PHOTOGRAPHER
A DESIGNER NOW THAT I
NOT SO

MUCH IFORMAT
OR AS A RESULT. IT B
UNTIL NEGATIVELY AFFE
NOW, I HAVE SA
THAT THE PH
IS NO.1 (THIS
CONVERSE
IF THE
GRAPH
NOT
ONE
EX
S
T

'참신한' 디자인

Brandnew design

'도회적인'(p.87), '즐겁고 행복한'(p.107), '근사한'(p.233) 디자인
의 진화 버전이라고 봐도 무방합니다.
언급한 이 디자인들을 베이스로 하여 비일상적이고 부자연스러
운 요소를 의도적으로 약간 첨가하는 것이 '참신한' 디자인의 포
인트입니다. 완전히 새로운 느낌보다는 기존의 것에 약간의 상상
력을 가미한 정도로 정리하는 것이 요령입니다.
설정이 과하면 지나치게 참신해진 나머지 정체불명의 디자인이
될 수 있으니 주의하세요.

BRANDNEW DESIGN **32**

◀ 여성 주변에 손맛이 느껴지는 문자를 무늬로 삽입한다

문자는 주로 정보 전달의 기능을 하지만 여기서는 배경 무늬로 활
용했습니다. 이 경우 문자는 정보를 전달하는 용도가 아닙니다. 경
우에 따라서는 읽히지 않아도 상관없다고 생각하면서 과감하고
자유롭게 문자를 써 보세요.

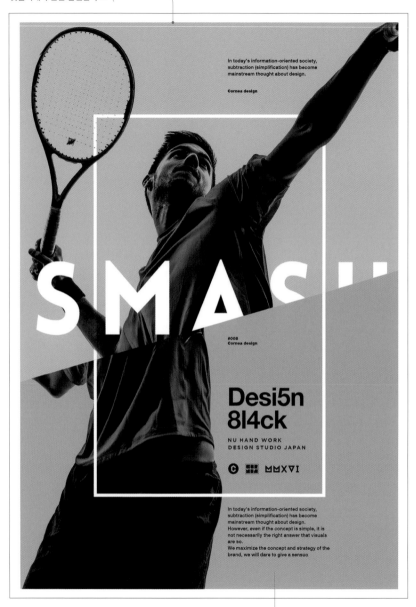

두 면을 핑크색과 보라색
투톤으로 분류

지면을 비스듬하게 설정해 속도감을 준다

테니스 서브를 하는 남성의 사진만으로도 충분히 역동적이지만 위아래를 비스듬하
게 구분하고 사진을 약간 어긋나게 배치함으로써 좀 더 속도감을 살렸습니다. 여기
에 움직이는 이미지와 멈춰 있는 이미지를 조합하는 설정도 재미있을 것입니다.

문자를 대담하게
변형한다

과감하게 사선으로
레이아웃한다

1

2

32
참신한 디자인

®© INTACT RECORDS

1 문자를 대담하게 변형한다

'FESTIVAL'에서 철자 일부를 길게 늘여 전체적으로 역동적인 느낌을 줍니다. 'JAZZ' 문자는 입체적으로 설정하고 그 위에 인물을 올림으로써 평면적으로 보이지 않도록 했습니다. 'JAZZ' 문자를 겨우 알아볼 수 있을 정도로 인물을 배치하는 것이 포인트입니다.

2 사선으로 레이아웃에 재미를 더한다

배경의 청록색은 원래 똑바른 직사각형이었으나 진부한 느낌이 들어 과감하게 사선으로 뉘었습니다. 부조화스러운 느낌이 긍정적으로 작용하여 참신한 표현이 되었습니다.

3 도형과 문자를 추상적으로 표현한다

디자인을 만들 때 도형은 알아보기 쉽게, 문자는 잘 읽히게 설정하는 것이 대전제입니다. 하지만 여기서는 의도적으로 추상적인 도형을 메인 비주얼로 삼고, 문자도 알아보기 힘든 것을 골랐습니다.

3

일부러 알아보기 힘든 모양의
문자를 선택한다

229

'참신한' 디자인을 만들려면?

[PHOTO] 사진

평범한 사진으로 참신한 이미지를 만든다

지금까지 본 적 없는 완전히 새로운 사진을 사용하면 참신한 디자인이 됩니다. 하지만 여기서 소개하는 디자인은 반드시 참신한 사진만 사용하지는 않았습니다. 배경에 문자를 넣거나, 비스듬히 자르거나, 색과 문자로 메시지를 전달하는 등 어떤 사진과 일러스트로도 작업할 수 있는 방법을 소개하겠습니다.

오른쪽 디자인은 회색 배경에 여성의 사진을 따서 올렸습니다. 의상을 비롯해 다소 평면적으로 보이는 인상을 커버하기 위해 문자를 무늬화하여 배경에 넣어 참신한 디자인이 되었습니다.

point ❶

여성의 사진을 따서 몸의 라인이 드러나게 타이틀 위로 배치했습니다.

point ❷

문자를 배경 무늬로 활용하고 있습니다. 낙서를 한다는 생각으로 과감하게 써넣으면 강한 느낌이 삽니다.

[COLOR] 색

위험한 느낌이 드는 색을 사용한다

노란색과 검은색은 시인성이 좋아서 위험을 알릴 때 잘 사용하는 배색입니다. 특히 두 색의 면적을 반반으로 설정하면 강력한 인상을 주게 됩니다.

오른쪽 디자인은 록밴드의 DVD 재킷으로 의도적으로 이와 같은 배색을 사용했습니다.

이 배색은 지나치게 강한 인상을 주기 때문에 기업 디자인으로는 그다지 추천하지 않습니다.

C5 M0 Y85 K0
R247 G238 B70 / #f7ee46

C0 M0 Y0 K100
R0 G0 B0 / #000000

C80 M20 Y50 K0
R81 G149 B139 / #51958b

C60 M60 Y60 K70
R52 G45 B43 / #342d2b

C10 M5 Y0 K0
R235 G238 B248 / #ebeef8

[**LAYOUT**] 레이아웃

비스듬히 자른 사진을 사용한다

레이아웃을 비스듬하게 설정하거나, 사진을 따서 자유롭게 배치하거나, 사진과 문자 일부를 지면 바깥으로 삐져나오게 함으로써 디자인에 역동성을 더합니다.

사진을 어긋나게 배치하거나, 손글씨 느낌의 문자로 배경을 만들거나, 컬러로 강인함을 표현하는 등 약간의 독창성을 가미하면 참신한 이미지가 완성됩니다.

오른쪽 디자인에서는 테니스 서브를 하고 있는 남성의 사진을 사선으로 자른 다음 아래위 두 부분을 어긋나게 배치했습니다. 이와 같은 방법으로 역동성을 연출함으로써 속도감을 줍니다.

point ❶

'움직이는 이미지'와 '멈춰 있는 이미지'로 디자인을 만들어 보는 것도 재미있습니다.

point ❷

여러 장의 사진으로 이와 같은 레이아웃을 설정해도 재미있고 '참신한' 디자인이 됩니다.

[**TYPOGRAPHY**] 문자

문자를 자유롭고 과감하게 변형한다

문자는 기본적으로 정보 전달의 목적이 있습니다. 다만, '참신한' 디자인을 만들 때는 문자도 비주얼의 하나로 고려해 주세요. 고딕체나 산세리프체에서 문자의 일부를 늘리거나, 음영을 많이 주는 것도 괜찮고, 애초에 흑자체(blackletter)처럼 특징적인 서체를 선택해도 좋습니다.

하지만 반드시 읽어야 하는 문자는 잘 읽히는 서체를 사용해야 합니다.

❶ Black Madness 𝕲𝖗𝖆𝖕𝖍𝖎𝖈 𝕯𝖊𝖘𝖎𝖌𝖓

❷ Lovelo Black **Graphic Design**

❸ Old English 𝕲𝖗𝖆𝖕𝖍𝖎𝖈 𝕯𝖊𝖘𝖎𝖌𝖓

❹ 손글씨

간단 폰트 견본

여기서는 제가 자주 사용하는 여러 가지 영문, 일문 폰트를 소개하겠습니다.
사용하고 싶은 문자 이미지가 있지만 어떤 폰트를 써야 할지 모르거나, 어떤 폰트가 어울릴지

도통 떠오르지 않을 때는 다음 예시에서 찾아보고 활용해도 좋습니다. 폰트를 바꾸기만 해도 디자인의 전체적인 인상이 달라집니다.

●영문 폰트

Gotham Book
CORNEA DESIGN

Helvetica Neue LT Std
CORNEA DESIGN

DIN Regular
CORNEA DESIGN

Bebas Neue
CORNEA DESIGN

Futura Std Medium
CORNEA DESIGN

Neutra Text Demi Alt
CORNEA DESIGN

ITC Lubalin Graph Std Demi
CORNEA DESIGN

Didot Regular
CORNEA DESIGN

Garamond Regular
CORNEA DESIGN

Cochin Regular
CORNEA DESIGN

Bodoni 72 Book
CORNEA DESIGN

Trajan Regular
CORNEA DESIGN

Mr Sheffield Regular
Cornea Design

Shelley Allegro Script
Cornea Design

Old English
CORNEA DESIGN

●일문 폰트

ゴシックMB101 M
山路を登りながら

見出ゴMB1
山路を登りながら

太ゴB101
山路を登りながら

中ゴシックBBB
山路を登りながら

源ゴシック体 Bold
山路を登りながら

AXIS Std M
山路を登りながら

ZEN角ゴシック-M
山路を登りながら

A1明朝
山路を登りながら

小塚明朝 Medium
山路を登りながら

筑紫明朝
山路を登りながら

モトヤアポロ
山路を登りながら

丸明オールド
山路を登りながら

DS-soyokaze Regular
山路を登りながら

DS-aozora Regular
山路を登りながら

DS-kirigirisu Regular
山路を登りながら

COOL
DESIGN

'근사한' 디자인

이 디자인은 100퍼센트 한눈에 보이는 인상으로 평가되기 때문에 좋든 싫든 디자이너의 센스와 경험, 그리고 기술이 완벽하게 요구되는 표현입니다.

더군다나 현대에는 '근사하다'는 말을 정의하고 받아들이는 기준도 남녀노소와 개인의 기호에 따라 천차만별입니다. 그런 면에서 이 디자인의 잠재력과 자유롭게 표현할 수 있는 여지도 무궁무진합니다.

SYM

TO DEFINE IS TO KILL.
TO SUGGEST IS TO CREATE.

ME

White space is the margin. Listening to the margin tends to be considered a
"useless space", but whether you can effectively utilize this space can be
said to be one of the most important techniques in layout.White sp

TRY

'쿨한' 디자인

Cool design

심플하고 정적이며, 어두운 톤의 세련된 표현이 특징인 '쿨한' 디자인은 차분해 보이지만 보는 사람의 마음을 강하게 흔들어 놓습니다.
'차갑고' '날카로우며', '내면적'이고 '무기질' 느낌이 스트레이트로 전달되어 서서히 스며드는 듯한 깊은 정취가 있습니다. 그저 근사해 보이는 인상뿐 아니라 본능적으로 사람을 매료시켜 놓아주지 않는 신비로운 힘을 지닌 디자인입니다.

COOL DESIGN 33

◀ 모노톤 이미지로 설정한다

'근사한' 디자인을 만드는 손쉬운 방법은 모노톤을 이용하는 것입니다. 그림자 부분을 연하게 하고 하이라이트 컬러로 회색을 넣습니다. 마지막으로 살짝 노이즈를 주면 근사하고 쿨한 디자인이 간단하게 완성됩니다. 제가 주로 쓰는 방법입니다.

여백을 넓게 설정해
쿨한 인상을 준다

인상적인 장면과
인물로 구성한다

모노톤×넓은 여백

모노톤으로 쿨하게 정리한 디자인입니다. 영화 포스터에서 주로 사용되며 '인상적인 장면'과 '인물'로 구성했습니다. 또 여백을 넓게 설정함으로써 쿨한 인상을 줍니다. 모노톤은 지면에 통일감을 주어 디자인으로 정리하기 수월하지만 클라이언트는 컬러로 해달라는 요청을 자주 합니다. 그럴 때는 이 이미지를 완성된 디자인의 예시로 사용해도 좋습니다.

그리드를 사용해
지면을 분할한다

1 그리드를 사용한다

그리드 시스템(p.172 참조)을 사용해 디자
인하는 것도 하나의 방법입니다. 그리드를
사용하면 지면에 긴장
감이 생기기 때문에 쿨
한 인상을 연출하고 싶
을 때 효과적입니다.

2 채도가 낮은 파란색을 사용한다

쿨한 디자인에는 파란색이 들어간 이미지가
빠질 수 없습니다. 그래서 배경을 파란색으
로 설정하면 쿨한 느낌이 납니다. 더불어 전
체적으로 채도를 떨어뜨리면 근사하면서 쿨
한 인상으로 정리됩니다.

3 하이 콘트라스트를 준 흑백 사진을 사용한다

이미지를 모노톤으로 설정하면 근사한 느낌
이 나는데, 여기에 흰색과 검은색이 극명하
게 대비되도록 하이 콘트라스트를 주면 더
욱 쿨한 인상을 연출할 수 있습니다.

배경을 파란색으로
설정해 쿨한 느낌을 연출

모노톤 이미지를
하이 콘트라스트로 보정

'쿨한' 디자인을 만들려면?

[PHOTO] 사진

이미지 톤을 조정해 쿨한 인상을 준다

먼저 심플하고 정적인 사진을 고르세요. 사람의 내면이 느껴지는 사진이 좋고, 시선은 아래나 바깥을 향하는 구도가 잘 어울립니다. 그런 다음 이미지 톤을 조정해 쿨한 인상을 연출합니다.

오른쪽 디자인을 보면서 제가 자주 활용하는 사진 가공 방법을 소개하겠습니다. 사진에서 그림자 부분은 연하게 하고 하이라이트로 회색을 넣어 전체적으로 플랫한 인상을 연출합니다. 또 살짝 노이즈를 줌으로써 간단하게 쿨한 느낌의 사진을 만듭니다.

point ❶

여성의 후두부부터 얼굴 절반가량까지 그림자를 드리워 쿨한 인상을 주었습니다.

point ❷

정적인 느낌을 연출하는 심메트리 레이아웃도 '쿨한' 디자인과 잘 매치됩니다.

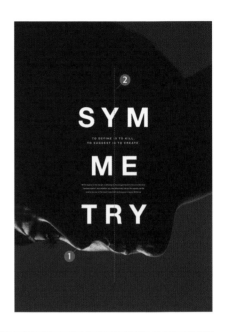

[COLOR] 색

색의 수를 절제해 쿨한 느낌을 준다

흑백 또는 색의 수를 절제해 전체를 정리하면 쿨한 인상을 쉽게 연출할 수 있습니다.

오른쪽 디자인은 사진, 문자, 배경을 모노톤으로 설정하고, 하단에 회색빛이 도는 파란색을 첨가했습니다. 보통 한 가지 컬러만 첨가해야 쿨한 인상이 유지됩니다. 한색 계열을 추천하지만 다른 컬러로도 가능합니다.

C 5 M 5 Y 5 K 0
R 244 G 242 B 241 / #f4f2f1

C 18 M 13 Y 5 K 0
R 215 G 217 B 229 / #d7d9e5

C 60 M 60 Y 50 K 70
R 52 G 45 B 49 / #342d31

C 40 M 20 Y 15 K 0
R 170 G 186 B 201 / #aabac9

C 0 M 0 Y 0 K 100
R 0 G 0 B 0 / #000000

C 0 M 0 Y 0 K 0
R 255 G 255 B 255 / #ffffff

C 23 M 10 Y 10 K 0
R 208 G 217 B 223 / #d0d9df

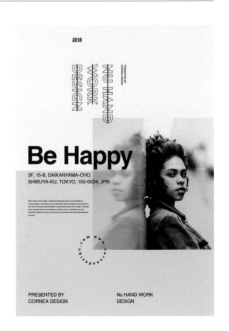

[DECORATION] 장식

단순화시키고, 직선을 사용하며, 선을 교차시킨다

'쿨한' 디자인은 차분한 이미지이기 때문에 화려한 장식과는 잘 맞지 않습니다. 곡선을 다양하게 사용한 장식은 피하고, 직선으로 깔끔하게 정리합니다. 아주 심플하게 연출하는 것이 포인트입니다.

오른쪽 디자인은 속박의 이미지를 표현하기 위해 검은색 끈을 팽팽하게 설치한 다음 그 안에 모델을 세워서 촬영한 것입니다. 선이 교차한 설정이 근사하고 쿨한 인상을 줍니다.

point ❶

비유적으로 표현하기 위해 검은색 끈을 팽팽하게 설치해 놓고 촬영한 샷은 쿨한 느낌을 연출합니다.

point ❷

배경을 한색 계열인 파란색으로 정리해 쿨한 인상을 줍니다. 모델이 착용한 옷도 흰색의 모노톤입니다.

[TYPOGRAPHY] 문자

장식이 없는 서체를 고른다

쿨한 인상을 연출하고 싶을 때는 장식이 없는 심플한 서체를 고르세요.

쿨하게 표현하려면 전체적으로 금욕적인 인상으로 갈 필요가 있고, 폰트도 거기에 맞추어 선택해야 합니다. 고딕체, 산세리프체와 같이 획의 굵기가 균일한 서체가 좋습니다.

문자 색도 심플한 검은색이나 흰색이 잘 어울립니다.

❶ Helvetica Neue LT Std 75 Bold — **Typography**

❷ Gobold High Thin — TYPOGRAPHY

❸ Liberator — **TYPOGRAPHY**

❹ Helvetica Bold — **Typography**

NU HAND WORK DESIGN STUDIO JAPAN

White space in the margin. Listening to the margin tends to be considered a 'useless space', but whether you can effectively utilize this space can be said to be one of the most important techniques in layout. White space is
Listening to the margin tends to be considered a 'useless space', but whether you can effectively utilize this space can be said to be one of the most important techniques in

'스타일리시한' 디자인

Stylish design

'스타일리시한' 디자인은 시대적인 감각과 이미지를 재현하는 기술이 요구되는 테마입니다. 이 디자인은 한 장의 그림으로 구성되기보다 여러 요소가 조합되어 있어 레이아웃과 구성 방법이 포인트가 됩니다.

또한 배색으로도 '스타일리시한' 느낌을 연출할 수 있습니다. 색의 수와 색조, 그리고 그러데이션의 묘를 살리면 스타일리시함이 한층 고조됩니다.

STYLISH
DESIGN **34**

◀ 문자 모양 안에 이미지를 삽입한다

문자 모양 안에 흑백 사진을 삽입하기 위해 문자 모양에 따라 트리밍도 변형했습니다. 자주 활용하는 방법으로, 이것만으로도 비주얼의 개성이 살기 때문에 도전해 볼 것을 추천합니다.

지면을 비스듬하게 분할하고
그러데이션과 색감에 변화를 준다

음영 부분에 짙은 감색을 넣어
참신한 이미지로 연출한다

콜라주와 그러데이션을 매치시킨다

남녀 인물 사진을 따서 합성했습니다. 전체적으로 그러데이션을 주고 비스듬
하게 분할한 다음, 그러데이션의 방향과 색감에 변화를 주었습니다. 인물의
음영 부분을 짙은 감색으로 표현해 흔하지 않고 스타일리시한 이미지로 완성
했습니다. 문자를 한가운데에 세로로 넣어 포인트를 줍니다.

세로로 긴 직사각형 사진을
엇갈리게 배치한다

1

사진과 문자를 박스 안에 넣어
퍼즐처럼 조합한다

2

사선 형태의 면으로
속도감을 준다

3

1 세로로 긴 직사각형의 사진을 엇갈리게 배치한다

JAZZ 애호가라면 아마도 이런 디자인을 본 적이 있을 것입니다. 세로로 긴 직사각형의 사진을 아래위로 엇갈리게 배치해서 역동감을 줍니다. JAZZ 분야에서 사용되는 디자인은 재미있는 것이 많으니 공부해 두면 좋습니다.

2 박스 모양으로 조합하고 콘트라스트를 강하게 준다

사진과 문자를 박스 안에 넣어서 표현했습니다. 퍼즐처럼 모두 깔끔하게 정리한 것 외에는 별다른 작업이 없어서 초보자도 간단하게 만들 수 있습니다.

3 지면에 사선 형태의 면을 삽입한다

사선 형태는 속도감을 느끼게 해줍니다. 여성의 사진 위로 사선 형태의 면을 넣거나 일부를 반투명하게 설정함으로써 스타일리시한 인상을 연출합니다. 여성의 사진을 흑백 처리한 것도 포인트입니다.

'스타일리시한' 디자인을 만들려면?

[PHOTO] 사진

흑백 사진을 사용한다

'쿨한' 디자인과도 잘 어울리지만, 사진을 흑백이나 통일된 톤으로 처리하면 근사한 느낌을 표현할 수 있습니다. 여기서 소개하는 '스타일리시한' 디자인의 경우 인물의 시선이 정면을 향하고 있어 힘이 느껴집니다. 만약 시선이 아래를 향한다면 뭔가를 골똘히 생각하는 분위기를 연출해 근사하고 당당한 이미지가 됩니다.

오른쪽 디자인은 문자 모양 안에 흑백의 여성 이미지를 삽입했습니다. 이것만으로도 개성 있고 스타일리시한 분위기가 연출됩니다.

point ❶

문자 모양에 따라 여성의 사진도 트리밍이 달라집니다. 시선과 입술 등 인상적인 부분은 보이도록 조정했습니다.

point ❷

의도적으로 같은 사진을 중복해서 사용한 것이 디자인의 포인트입니다. 리듬감을 줍니다.

[COLOR] 색

참신한 배색을 사용한다

일부러 흔하지 않은 색을 사용함으로써 스타일리시하고 참신한 인상을 줍니다.

오른쪽 디자인에서는 인물에 짙은 감색과 초록색으로 그러데이션을 주었습니다. 배경은 노란색과 오렌지색 그러데이션을 사용하고, 사선으로 정확하게 두 부분으로 구분해 위아래 반대 방향으로 배색을 설정했습니다.

C 15 M 80 Y 75 K 0
R 185 G 84 B 64 / #b95440

C 5 M 17 Y 80 K 0
R 236 G 211 B 80 / #ecd350

C 100 M 90 Y 50 K 15
R 34 G 53 B 87 / #223557

C 0 M 0 Y 0 K 0
R 255 G 255 B 255 / #ffffff

C 10 M 90 Y 85 K 0
R 188 G 60 B 48 / #bc3c30

C 12 M 10 Y 10 K 0
R 228 G 227 B 226 / #e4e3e2

C 0 M 0 Y 0 K 100
R 0 G 0 B 0 / #000000

초록색 | 짙은 감색

[LAYOUT] 레이아웃

사선과 테두리를 절묘하게 사용한다

'스타일리시한' 디자인을 만들 때 지면에 일부 사선과
트리밍을 넣는 것이 좋습니다. 속도감이 느껴지고 시대
를 앞서가는 듯한 인상을 줍니다.

사각형 박스나 문자 모양대로 사진을 잘라서 사용하는
것도 효과적입니다. 이것만으로도 강한 인상을 줄 수 있
기 때문입니다. 또한 레이아웃으로 리듬감을 살려도 좋
습니다. 같은 그림을 반복해서 사용하거나, 여러 장 중
한 장만 어긋나게 설정함으로써 지면에 리듬감을 줄 수
있습니다.

point ❶

명작 JAZZ 디자인을 리메이크했습니다. 세로로 긴 직
사각형 사진을 어긋나게 배치해 역동적입니다.

point ❷

문자를 지나치게 정돈하지 않고 배치해 JAZZ 특유의
분위기를 연출합니다. 간단해 보이지만 의외로 난이도
가 있는 디자인입니다.

[TYPOGRAPHY] 문자

시대성이 느껴지는 문자를 사용한다

'스타일리시한' 디자인에 딱 맞는 폰트는 없습니다.
문자에도 시대성이 있습니다. 단순히 유행을 따르는
것이 아닌 서브 컬처(subculture), 카운터 컬처(counter
culture), 스트리트 컬처(street culture) 등 시대의 문화에서
비롯된 디자인을 투입하고 표현하는 것이 중요합니다.
그래야 비로소 스타일리시한 디자인이 완성될 수 있습
니다.

❶ Steelfish Extra Bold Typography

❷ FEMORALIS Regular Typography

❸ Gobold Hollow Italic TYPOGRAPHY

❹ Lovelo Black TYPOGRAPHY

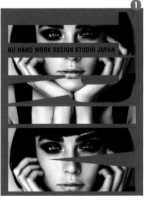

SKATE
LIFE MAGAGINE

PHOTOGRAPHER HIROKI TABATA

'펑크 록' 디자인

Punk Rock design

'펑크 록' 디자인은 이름 그대로 격하고 에지(edge) 있으며 불량기가 있어 보이는 멋스러운 이미지입니다. 파멸적일 만큼 공격적이고 독한 느낌의 톤은 다른 디자인과는 분명히 이질적입니다. 하지만 이 위태로움과 아찔한 분위기는 도리어 두려움을 직시하고자 하는 심리를 일깨워 줍니다.
부글부글 끓어올라 언제 터질지 모르는 분출 직전의 마그마처럼 긴장감과 폭발력을 지닌 디자인입니다.

PUNK ROCK DESIGN 35

◀ 거친 질감의 사진을 사용한다

'펑크' 하면 복사한 것처럼 질감이 거친 이미지가 연상됩니다. 거칠고 투박한 분위기를 내는 데 매우 효과적이기 때문에 이 기법을 재킷 디자인에 활용하는 밴드가 많습니다. 제시한 디자인보다 더 거칠게 정리해도 좋습니다.

프로파간다 포스터
느낌으로 디자인한다

의미 있는 아이콘을 여기저기
배치해 기묘한 인상을 준다

프로파간다 포스터 느낌으로 디자인한다

마치 사상과 주의를 집약시킨 프로파간다 포스터처럼 보이는
디자인입니다. 이 방법 역시 다수의 밴드가 포스터나 재킷 디
자인에서 활용했습니다.

1 ⌐ 긁힌 느낌으로 인쇄된 스텐실풍의
문자를 투박하게 조합한다

빨갛게 탄 듯한 색감으로
레트로한 느낌을 연출한다

1 긁힌 느낌이 나는 문자를 사용한다

긁힌 느낌은 거칠고 투박한 인상을 주기 때문에 펑크나 록을 표현할 때 빠지지 않습니다. 문자도 자유롭게 배치해 보세요! 머릿속으로만 그려 보면 미궁에 빠져 방향이 잡히지 않습니다. 실제로 과감하게 시도해보는 것이 가장 중요합니다.

2

2 필름 재질로 설정한다

레트로한 필름 느낌의 사진을 사용해 록을 표현하고 있습니다. 레트로한 필름에서 자주 볼 수 있는 빨갛게 탄 듯한 색감을 넣어 록의 거친 분위기를 연출합니다.

3 사이키델릭하게 표현한다

사이키델릭한 문자로 서프 록(surf rock) 느낌을 내고, 파란색 그러데이션으로 바다를 표현합니다. 손맛이 느껴지는 사이키델릭한 문자는 말로 표현하기 힘든 록의 묘한 멋을 살려줍니다.

파란색 그러데이션으로
바다를 표현한다

3

'펑크 록' 디자인을 만들려면?

[PHOTO] 사진

거칠고 에지 있는 인상의 사진을 사용한다

긁힌 것처럼 질감이 거칠고 필름 느낌이 나는 투박하고 에지 있는 사진과 일러스트를 고르는 것이 좋습니다. 만약 딱 맞는 이미지가 없다면 이미지를 리터치해서 사용해 주세요.
또한 음악, 기타, 가죽 제품, 바이크, 자동차 등 펑크 록이 연상되는 구체적인 피사체를 사용하는 것도 좋습니다. 오른쪽 디자인은 레트로한 필름 느낌의 사진으로 록풍 이미지를 표현하고 있습니다.

point ❶
이미지의 오른쪽과 왼쪽 아래에 필름 사진에서 자주 볼 수 있는 탄 듯한 붉은 부분을 넣음으로써 록의 투박한 인상을 한층 더 살려줍니다.

point ❷
가죽 제품과 체인 등 록이 연상되는 몇몇 요소를 사진 속에 담았습니다.

[COLOR] 색

펑크풍의 원색, 록풍의 검은색과 빨간색을 사용한다

펑크풍에는 노란색과 핑크색을 주로 사용합니다. 임팩트가 있어야 하기 때문에 채도가 높고 눈에 띄는 원색을 사용하는 것이 좋습니다. 오른쪽 디자인처럼 노란색을 사용해 시선을 집중시키는 것도 효과적입니다.
록은 검은색과 빨간색을 중심으로 하고 갈색 등의 컬러로 정리하면 됩니다.

C30 M25 Y25 K0
R187 G185 B182 / #bbb9b6

C30 M100 Y100 K0
R158 G34 B39 / #9e2227

C73 M68 Y65 K30
R74 G72 B72 / #4a4848

C70 M65 Y85 K75
R37 G35 B20 / #252314

C7 M5 Y85 K0
R240 G229 B70 / #f0e546

C5 M10 Y30 K0
R241 G230 B190 / #f1e6be

노란색을 핑크색(M100)으로 바꾸어도 잘 어울린다

250

[DECORATION] 장식

삐져나오고, 돌출되고, 겹치는 효과로
거칠고 독한 느낌을 연출한다

펑크 록풍의 이미지를 연출하려면 틀에 박히지 않은 자
유로운 레이아웃이나 장식을 활용할 필요가 있습니다.
테두리에서 벗어나고, 집중선을 사용해 돌출시키고, 텍
스처를 포개고, 문자를 겹치는 등 거칠고 독한 느낌의
장식을 활용해 과감하게 틀에서 벗어나야 합니다.
오른쪽 디자인은 프로파간다 포스터 느낌의 디자인으
로, 가운데에 집중선을 넣고 요소와 장식을 거친 분위기
로 완성했습니다.

point ❶

연기를 뿜는 공장과 문어 일러스트, 집중선 등 거칠고
독한 느낌의 모티브와 패턴을 넣습니다.

point ❷

이 디자인은 사람에 따라서 혐오스럽게 느낄 수도 있지
만 타깃 대상만을 고려해 진행합니다!

[TYPOGRAPHY] 문자

투박하고 굵고 라인이 특징인
과감한 폰트를 사용한다

권력에 굴하지 않는 반항적인 기질의 펑크 로커가 입는
티셔츠의 문자를 떠올려 보세요. 기업 광고에서는 절대
로 사용하지 않을 것 같은 굵고 투박하며 라인과 비늘
무늬가 특징적인 폰트입니다.
'펑크 록' 디자인은 광고 등의 대중적인 매체와는 반대로
소수층을 대상으로 한 이미지이기 때문에 과감한 폰트
를 사용하는 것이 좋습니다.

❶ Eurocentric Regular GRAPHIC DESIGN

❷ EAST-west Expanded GRAPHIC DESIGN

❸ Black Madness Graphic Design

❹ Battery Park GRAPHIC DESIGN

'멋있는' 디자인을 만드는 결정적인 방법

어떻게 하면 '멋있는' 디자인을 만들 수 있을까요? '멋있다'는 감각은 사람과 시대에 따라서 다르기 때문에 정답은 없습니다.
그럼에도 불구하고 오랜 세월 디자인 현장에 몸담고 일하며 체득한 방법을 설명하자면 다음과 같습니다.

> **멋있는 디자인을 만드는 결정적인 방법**
> **=인풋의 축적×이해력×아웃풋의 기술**

디자인의 기술로 인풋이 중요하다고 말하지만, '멋있는' 디자인이 되려면 그것만으로는 부족합니다. 이해력과 아웃풋의 기술도 중요합니다.

저도 디자인에 입문한 이후로 줄곧 멋있는 디자인을 만들기 위해 고심하고 또 고심했습니다.
무엇이 멋있는 요소인지, 어떻게 해야 근사해지는지 필사적으로 이해하려고 노력했습니다. 그리고 여러 디자인 사례를 참고하며 수없는 반복과 노력으로 기술을 갈고닦았습니다.
그런 식으로 계속해서 인풋 된 '멋있는 데이터베이스' 중에서 어느 순간 가장 적합한 답을 찾아냈고, 그것들을 최대로 표현하는 기술을 갖추게 되었습니다.
단순히 인풋만 있어서는 안 됩니다. 인풋의 축적×이해력×아웃풋의 기술, 이 세 가지가 '최고 멋있는 디자인'을 만드는 결정적인 방법입니다.

요즘 유행하는 차분하고 캐주얼하면서 멋있는 디자인입니다.(p.90)

전체를 모노톤으로 표현한 쿨하고 근사한 디자인입니다.(p.234)

'멋있다'는 표현은 시대에 따라 변화하고, 또 '재평가'되는 면도 있습니다. 이 디자인은 1980년대에 유행한 화려한 배색의 디자인을 그대로 활용해 현대풍으로 조정했습니다. 디자이너라면 늘 유행에 민감해야겠지요.(p.114)

MYSTERIOUS DESIGN

'미스터리한' 디자인

미지의 것과 마주했을 때, 우리는 그것이 무엇인지 궁금하고 알고 싶어서 상상력을 발휘하고는 합니다. '미스터리한' 디자인은 이와 같은 인간의 본능적인 반응과 행동을 불러일으키는 신비로운 디자인입니다.

사소하지만 다른 관점으로 보는 시야부터 인류가 체험하지 않은 영역까지, 미지의 세계는 사람을 설레게 합니다. 그런 이미지를 표현하는 디자이너에게는 보는 사람의 상상력을 뛰어넘는 창조력이 요구됩니다.

ARTISTIC

PHOTOGRAPHER
TERUAKI TABATA

THIS IS DAMMY!!! No HAND WORK DESIGN THIS IS
DAMMY!!! No HAND WORK DESIGN!!!
THIS IS DAMMY!!! No HAND WORK DESIGN THIS IS
DAMMY!!! No HAND WORK DESIGN!!!
THIS IS DAMMY!!! No HAND WORK DESIGN THIS IS
DAMMY!!! No HAND WORK DESIGN!!!

Desi5n
8l4ck
NU HAND WORK
DESIGN STUDIO JAPAN

'사이버적인' 디자인

Cyber design

최근 IT와 과학 기술의 진화와 발전으로 '사이버적인' 디자인에 대한 수요가 늘어나고 있습니다. 머지않아 우리 앞에 펼쳐질 미래를 묘사한 것이 특징이며, 젊고 남성적인 인상이 강합니다.
인간적인 느낌의 이미지는 최대한 배제하고, 기계적인 모티브를 사용하는 것이 좋습니다. 이 책에서 소개하는 디자인에 디지털 느낌이 나는 폰트를 사용하면 잘 매치됩니다.

CYBER
DESIGN **36**

◀ 실루엣에 도시 이미지를 겹치게 설정한다

무표정한 여성과 무기질 느낌의 도시 사진을 겹치게 설정합니다. 빛이 기계 배선처럼 보이기도 하며, 무기질 느낌의 이미지가 사이버적인 인상을 줍니다.

검은색 배경에 빛을 발하는
모티브를 넣는다

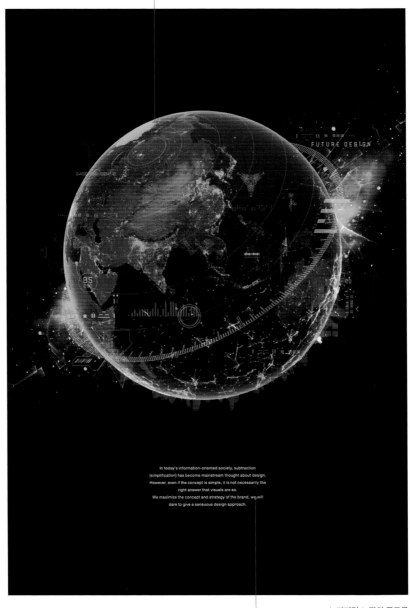

FUTURE DESIGN

In today's information-oriented society, subtraction
(simplification) has become mainstream thought about design.
However, even if the concept is simple, it is not necessarily the
right answer that visuals are so.
We maximize the concept and strategy of the brand, we will
dare to give a sensuous design approach.

디지털 느낌의 폰트를
사용한다

빛나는 선과 도형을 사용한다

SF 영화에 나올 법한 지도를 이미지화하여 만들었습니다. 빛나는 선과
도형, 문자에서 진화와 혁신의 이미지가 느껴집니다. 검은색 배경에 빛
을 발하는 모티브를 넣으면 사이버 분위기가 납니다.

인물에 빛을 비춘다

1

녹색과 핑크색 조명을
사용해 촬영한다

1 | 강한 빛을 비추어 미래적인 느낌을 표현한다

빛으로 효과를 주어 미래적인 느낌을 표현합니다. 녹색과 핑크색 등의 조명을 사용해 촬영했습니다. 마치 SF의 한 장면 같은 '사이버적인' 디자인입니다.

2 | 기계 장치 효과를 준다

돼지 피부를 입힌 로봇입니다. 전체적인 디자인은 딱히 사이버적이지 않지만 이미지 자체에서 풍기는 사이버 느낌이 있습니다. 돼지의 피부와 기계의 무기질 질감 사이의 간극이 포인트입니다.

3 | 광선처럼 보이는 황록색을 사용한다

어두운 배경 위에 광선처럼 보이는 밝은 황록색을 사용하면 사이버 분위기를 연출할 수 있습니다. 가는 선으로 묘사된 디지털 모양이 세계관을 강조해 줍니다.

돼지 피부를 입힌
로봇 이미지

2

3

황록색 선이 눈에 띄도록
배경을 어둡게 설정한다

'사이버적인' 디자인을 만들려면?

[PHOTO] 사진

**머지않아 다가올 미래, SF의 세계관이
느껴지는 사진을 사용한다**

시계, 전기 회로, 전자 광선 등 사이버 느낌이 나는 요소
가 담겨 가까운 미래나 SF 세계관이 느껴지는 사진을
사용하면 좋습니다. 적당한 이미지가 없을 때는 리터치
또는 가공 및 합성해서 사용해도 좋습니다.
오른쪽 디자인은 여성의 실루엣 이미지에 도시 이미지
를 합성한 것입니다. 도시의 빛이 기계 배선처럼 보이기
도 합니다. 합성하기 쉽게 역광으로 어둡게 찍은 도시
사진을 사용해 주세요.

point ❶
여성의 표정이 보일 듯 말 듯하게 조정하는 것이 좋습
니다.

point ❷
사람이 없는 밤의 도시 이미지로 무기질 느낌을 살려
사이버 분위기를 연출합니다.

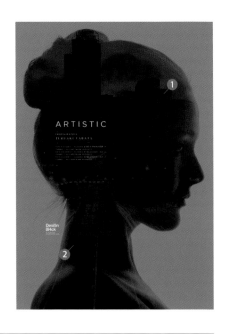

[COLOR] 색

검은색×빛의 느낌이 나는 색을 사용한다

사이버 느낌을 내는 배색 방법에는 검은 배경에 채도가
높은 파란색이나 초록색을 조합하는 것이 있습니다. 채
도를 높이면 빛의 느낌이 나기 때문에 사이버적인 이미
지가 되기 쉽습니다.
오른쪽 디자인에서 파란색만 사용하면 자칫 밋밋할 수
있기 때문에 빨간색 빛을 포인트로 넣었습니다.

● C80 M70 Y70 K80
R22 G23 B24 / #161718

○ C60 M0 Y20 K0
R131 G192 B206 / #83c0ce

● C15 M90 Y75 K0
R181 G59 B60 / #b53b3c

● C80 M70 Y70 K80
R22 G23 B24 / #161718

● C100 M60 Y100 K40
R23 G67 B44 / #17432c

● C70 M40 Y100 K0
R106 G129 B61 / #6a813d

● C60 M10 Y100 K0
R134 G173 B61 / #86ad3d

[DECORATION] 장식

직선, 숫자, 그래프
온도감이 없는 디지털한 장식을 사용한다

직선이나 숫자, 그래프, 기하학적인 모양, 모노톤 등 디지털 분위기가 나고 온도감이 없는 장식을 사용하면 '사이버적인' 디자인으로 정리됩니다.
또한 배경의 음영 부분은 가능한 한 어둡게 설정하고, 빛이 비치거나 발하는 부분은 최대한 밝게 설정하면 이미지와 잘 매치됩니다. 빛은 될 수 있으면 가늘고 균일하게 표현하는 것이 좋습니다.

point ❶

선과 모양, 빛이 발사되는 것 같은 장식 등 SF에 나올 법한 요소들을 충분히 사용하고 있습니다.

point ❷

명암을 강하게 대비시켜 빛이 강조됩니다. 가장 밝은 부분은 흰색에 가까운 색으로 표현해도 좋습니다.

[TYPOGRAPHY] 문자

무기질 느낌의 폰트를 사용한다

고딕체, 산세리프체처럼 획의 굵기가 균일한 서체를 추천합니다. 명조체나 세리프체의 경우에는 크기를 약간 작게 설정해 주세요.
또 전광판에 나올 법한 서체도 SF 세계관과 잘 매치됩니다. 전체적으로 디지털 세상과 잘 어울리는 서체가 좋습니다.
문자 색은 흰색이나 검은색, 또는 빛의 느낌이 나도록 채도가 높은 파란색이나 초록색을 사용하면 됩니다.

❶ Gotham Book — Graphic Design

❷ Times Regular — Graphic Design

❸ Liberator Light — GRAPHIC DESIGN

❹ Helvetica Neue Medium — Graphic Design

This world may still be
working even if I don't exist.
But I believe there's
a world can be changed by
keep singing tomorrow
in the rock band.

2019
11.30

35.894956
139.630767

MY FIRST STORY
TOUR 2019
SAITAMA
SUPER ARENA

MY FIRST STORY
TOUR 2019
at SAITAMA SUPER ARENA

Nob / Bass Teru / Guitar
Hiro / Vocal Kid'z / Drums

'무기질 느낌이 나는' 디자인

Inorganic design

'사이버적인' 디자인에서 인간적인 느낌은 희석하고, 디지털과 가상적 요소를 강조한 것이 '무기질 느낌이 나는' 디자인이라고 보면 됩니다.

딱딱하고 차갑고 가라앉은 듯한 이질적인 세계관을 보여주는 이 디자인은 '사이버적인' 디자인보다 컴퓨터 그래픽(CG)을 많이 사용한 그래픽이 잘 어울립니다. 또한 '사이언스', '케미컬' 등의 인상과도 잘 매치됩니다.

INORGANIC DESIGN **37**

◀ 사람의 생기를 철저히 제거한다

무기질 느낌을 내기 위해서 최대한 사람의 생기를 제거했습니다. 윤곽이나 목과 어깨선을 좌우 대칭이 되게 하거나 어둡게 설정하고 노이즈를 넣기도 합니다. 바깥 테두리에는 디지털에서 파생된 노이즈가 들어간 텍스처를 깔고, 무기질 느낌의 CG를 넣거나, 얼굴을 없애거나 하는 식으로 가공했습니다.

℗© INTACT RECORDS

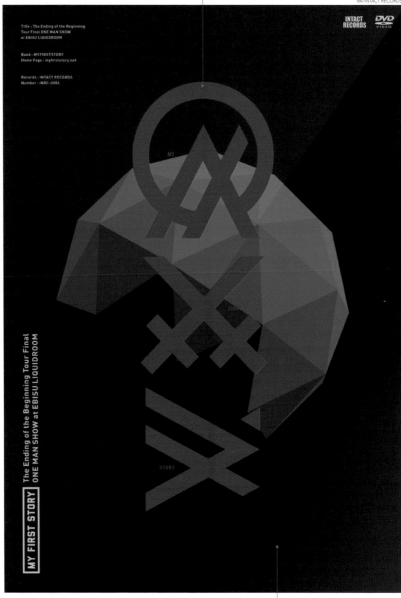

수수께끼 같은
낯선 언어를 주제로 한다

Title : The Ending of the Beginning
Tour Final ONE MAN SHOW
at EBISU LIQUIDROOM

Band : MYFIRSTSTORY
Home Page : myfirststory.net

Records : INTACT RECORDS
Number : INRC-0066

INTACT RECORDS DVD VIDEO

MY FIRST STORY
The Ending of the Beginning Tour Final
ONE MAN SHOW at EBISU LIQUIDROOM

배경은 심플하게
정리한다

도형과 낯선 언어를 조합한다

CG를 사용하고 있지만 여기에 수수께끼 같은 문자로 무기질 느낌을 더욱
강조합니다. 한가운데 도형 위로 수수께끼 같은 낯선 언어를 배치해 보는
사람의 상상력을 자극합니다. 이와 같은 효과를 의도한 디자인입니다.

1

무기질 느낌이 나는 물체를
공중에 띄운다

1 물체가 공중에 떠 있는
느낌으로 연출한다

무기질 느낌의 물체가 청자색에서 홍자색으
로 서서히 바뀌는 그러데이션 배경 위로 떠
있는 느낌으로 연출했습니다. 미스터리한
분위기를 자아내 상상력을 자극합니다.

2 두 버전으로 양면성을
묘사한다①

디자인 2와 3은 같은 곡의 CD 재킷으로 양
면성을 표현합니다. 2는 흰색 배경에 오렌
지색 무기질 물체를 배치해 밝고 투명한 인
상의 '무기질 느낌이 나는' 디자인으로 완성
했습니다.

3 두 버전으로 양면성을
묘사한다②

3은 검은색 배경에 파란색 무기질 회전 물
체를 배치했습니다. 배색을 2와 반대로 구
성하고, 메인 도형을 CG로 제작함으로써 무
기질 느낌을 냅니다.

흰색 배경에
오렌지색 회전 물체

검은색 배경에
파란색 회전 물체

2

3

'무기질 느낌이 나는' 디자인을 만들려면?

[SHAPE] 도형

CG로 만든 도형을 사용해 무기질 느낌을 연출한다

'무기질 느낌이 나는' 디자인을 만들려면 인간적인 느낌은 최대한 희석한 이미지를 사용하는 것이 좋습니다. 특히 CG로 그린 것 같은 구체, 정육면체, 다면체, 복잡한 입체 등 무기질 그래픽이 잘 어울립니다.
오른쪽 디자인에서는 다면체 도형을 메인 비주얼로 무기질 느낌이 나는 이미지를 연출했습니다. 다면체만으로는 밋밋할 수 있어 전면에 수수께끼처럼 보이는 언어를 배치해 단번에 미스터리한 분위기를 살렸습니다.

point ❶

광고에서는 좀처럼 접할 수 없는 표현이지만 한눈에 봐도 재미있는 디자인입니다. 음악 분야에서 주로 활용되는 표현 방식입니다.

point ❷

포토 에이전시 사이트를 찾아보면 CG 이미지도 있습니다. 디자인할 때 활용해 보세요.

©ⓒ INTACT RECORDS

[COLOR] 색

모노톤을 기본 축으로 색을 더한다

무기질 느낌을 내는 모노톤 배색을 기본 축으로 색을 더해 가는 것이 좋습니다.
오른쪽 디자인은 소재의 느낌을 반투명하게 설정해 오렌지색이지만 무기질 인상을 살렸습니다. 배경도 같은 느낌을 내기 위해 연회색을 썼습니다. 반투명 효과를 더한 무기질 일러스트는 CG로만 표현할 수 있습니다.

© Sony Music Labels Inc.

C4 M3 Y3 K0
R247 G247 B247 / #f7f7f7

C50 M100 Y100 K35
R97 G26 B30 / #611a1e

C30 M80 Y70 K0
R163 G81 B73 / #a35149

C0 M20 Y35 K0
R242 G215 B172 / #f2d7ac

C80 M70 Y75 K50
R49 G53 B49 / #313531

C80 M70 Y45 K10
R73 G81 B105 / #495169

C85 M90 Y10 K0
R103 G54 B131 / #673683

C20 M85 Y40 K0
R175 G70 B103 / #af4667

[DECORATION] 장식

디지털 장식을 사용해
사람의 생기를 배제한다

CG, 노이즈 등 디지털 장식을 사용하고, 사람의 생기를 최대한 배제하면 '무기질 느낌이 나는' 디자인으로 완성됩니다.

오른쪽 디자인은 얼굴을 없애고, 그 안에 휘거나 비틀린 요소를 삽입했습니다. 무기질 중에서도 무질서가 느껴지는 디자인입니다. 바깥 테두리에는 노이즈가 들어간 디지털 텍스처를 사용하고, CG로 무기질 느낌의 모티브를 삽입하는 등 여러 효과를 주었습니다.

point ❶
사람의 생기를 디지털 장식으로 배제하고 사진도 모노톤으로 설정합니다.

point ❷
얼굴의 왼쪽 아래에 무기질 느낌의 모티브를 여러 개 배치합니다.

ⒸⒸ INTACT RECORDS

[TYPOGRAPHY] 문자

문자를 비주얼화한다

정보의 양이 많으면 무기질 느낌이 희석되기 때문에 정보의 양을 적게 하고, 무기질과 미스터리한 분위기를 살리는 범위 내에서 정리하면 좋습니다.

문자를 뒤집거나 비틀어 보고, 또 아주 새로운 언어를 만들어 보는 등 문자를 비주얼화하여 여러 방법을 적용해 보는 것이 좋습니다.

단, 비주얼이 중심이 되는 디자인이라 하더라도 타이틀과 날짜 등 반드시 전달해야 하는 정보는 제대로 보이도록 정리해야 합니다.

❶ Helvetica Neue LT Std 75 Bold — **Typography**

❷ Helvetica Neue LT Std 75 Bold를 기본으로 변형 — **Typography**

❸ 만든 서체 —

❹ 로고 —

 PHOTOGRAPHER TERUAKI TABATA

'빛을 사용한' 디자인

Lighting design

태양이 비추는 자연광뿐 아니라 인공적인 빛을 사용해 인상적으로 만든 디자인은 미래적인 풍경을 묘사할 때 매우 적절합니다. 칠흑 같은 어둠 속에서 발하는 극도의 밝은 빛은 일상생활에서 흔히 접하는 빛과는 달리, 뭐라 설명하기 어려운 미스터리한 느낌이 있습니다.

마치 게임 세계나 가상 세계를 헤매고 있는 듯한 불가사의한 기분이 들게 하는 디자인입니다.

LIGHTING DESIGN 38

◀ 보라색 빛으로 미스터리함을 표현한다

미스터리한 색이라고 하면 보라색이 대표적입니다. 실제로 캄캄한 어둠 속에서 보라색 빛을 비추기만 해도 다른 어떤 효과보다 미스터리한 표현이 됩니다. 나뭇잎의 초록색이 포인트 컬러가 되어 보다 미스터리하고 짙은 느낌의 배색이 되었습니다.

1

빛을 비주얼 소재로
활용한다

RILY

2

컬러풀한 빛으로
화려한 분위기를 연출한다

1 빛을 비주얼로 활용한다

빛을 레이저처럼 연출하고 빛 자체를 비주얼로 활용해 미래적인 느낌을 표현합니다. 타이틀과 문자 등도 빛 속에서 눈에 들어오도록 배색했습니다.

2 컬러 빛으로 화려한 분위기를 연출한다

앞서 컬러 빛으로 미래적인 이미지를 표현하는 방법을 제시했습니다. 여기서는 미래가 아닌 밤거리의 화려한 분위기를 연출하고 있습니다. 물론 의상과도 관계 있지만 배색으로 이렇게 전혀 다른 이미지가 연출된다는 것이 신기할 정도입니다.

ROTTENGRAFFTY 「ROTTENGRAFFTY LIVE in 東京」
© Getting Better / Victor Entertainment

야간 조명을 비춘 사진을 흑백으로 설정하고
위에서부터 노란색을 배치했습니다.

네온관처럼 표현한
선 그림 일러스트

3 야간 조명을 비춘 것 같은 사진을 사용한다

배경의 풍경과 건물, 그리고 메인 부분에 조명을 비춘 것 같은 사진을 사용하고 있습니다. 칠흑 같은 어둠 속에 빛이 비치는 디자인은 드라마틱한 분위기를 연출해 보는 사람에게 강한 인상을 남깁니다.

4 네온관처럼 표현한다

전체를 네온관 같은 일러스트와 배색으로 표현함으로써 1990년대 분위기를 냅니다. 사진이 아닌 일러스트를 활용함으로써 팝 느낌도 납니다.

'빛을 사용한' 디자인을 만들려면?

[PHOTO] 사진

인공적인 빛의 사진을 사용한다

이 장에서 소개하는 '빛을 사용한' 디자인은 아날로그한 불꽃이나 램프 불빛이 아니라 인공적인 빛입니다. 254 페이지의 '사이버적인' 디자인과도 일맥상통하는 밝은 빛입니다.

라이브 음악, 게임, SF 분야의 사진을 사용하는 것이 어울리겠지요. 조명은 컬러 빛과 스포트라이트 등 밝은 색감이 들어간 것이 잘 맞습니다. 컬러풀하고 빛의 명도가 높은 사진을 고르세요.

point ❶
빛의 배색이 변하는 그러데이션을 활용하면 눈에 잘 들어옵니다. 빨간색에서 파란색으로 변하는 그러데이션이 진한 분위기를 자아냅니다.

point ❷
빛의 인상을 방해하지 않도록 문자 색은 흰색으로 설정합니다.

[COLOR] 색

빛의 인상으로 이미지가 변한다

'빛을 사용한' 디자인의 경우 활용하는 빛의 컬러에 따라 이미지가 변합니다. 파란색은 미래적인 느낌을 주고, 핑크색은 포인트 컬러가 되고, 빨간색은 강렬한 분위기를 표현하고, 보라색은 미스터리한 분위기를 냅니다. 색의 인상에 따라 디자인도 변하므로 다양한 배색을 시도해 보는 것이 좋습니다.

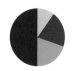

● C80 M100 Y45 K0
R77 G44 B94 / #4d2c5e

● C60 M95 Y0 K0
R110 G39 B133 / #6e2785

○ C0 M0 Y0 K0
R255 G255 B255 / #ffffff

● C90 M80 Y35 K0
R57 G71 B116 / #394774

● C100 M95 Y30 K0
R38 G50 B112 / #263270

● C100 M0 Y10 K0
R0 G159 B215 / #009fd7

● C13 M95 Y10 K0
R180 G29 B122 / #b41d7a

● C5 M20 Y90 K0
R234 G205 B53 / #eacd35

[DECORATION] 장식

빛에 묻히지 않도록 장식한다

빛이 강하게 대비되는 곳에서 요소를
겹치면 눈에 잘 들어오지 않습니다.
'빛을 사용한' 디자인에서 항상 고민이
되는 것은 배경의 콘트라스트가 지나
치게 강한 나머지 문자와 장식을 설정
하기 어렵다는 것입니다.
흰색이나 노란색을 사용하거나, 그러
데이션 처리하는 식으로 배경과 조화
를 이루면서 빛에 묻히지 않도록 색과
장식을 미세하게 조정합니다.
오른쪽 디자인에서는 빛의 콘트라스
트에 묻히지 않을 정도로 문자에 장식
을 가미해 잘 읽히도록 설정했습니다.

point ❶

문자가 입체적으로 보이게 합니다. 밝은 부분과 그림자
부분을 설정함으로써 콘트라스트가 강한 배경 위에 배
치해도 문자가 잘 읽힙니다.

point ❷

디자이너가 촬영 단계부터 디렉팅한다면 문자의 위치
를 상정할 수 있겠지만, 기존의 이미지를 사용하는 경우
라면 고심해서 표현해야 합니다.

[TYPOGRAPHY] 문자

어두운 곳에 문자를 배치한다

빛을 사용한 디자인에는 대개 어두운 부분이 생기게 마
련입니다. 어두운 공간에는 밝은 색의 문자를 배치하는
것이 정석입니다. 이때 초록색 문자는 충분한 시인성을
확보해 줍니다. 또한 초록색은 빛이 들어간 디자인과 조
화가 잘되니 사용해 보는 것도 재미있습니다.
그리고 '빛을 사용한' 디자인은 콘트라스트가 높기 때문
에 고딕체, 산세리프체처럼 획의 굵기가 일정한 서체를
사용하는 편이 비교적 잘 읽힙니다.

❶ Gobold Hollow Italic

❷ Futura Bold Oblique

❸ Avant Garde Gothic LT Demi Oblique

❹ 로고

情に棹させば流される。

情に棹させば流される。
智に働けば角が立つ。どこへ越しても住みにくいと悟った時、
詩が生れて、画が出来る。
とかくに人の世は住みにくい。意地を通せば窮屈だ。
どこへ越しても住みにくいと悟った時、
詩が生れて、画が出来る。意地を通せば窮屈だ。
山路を登りながら、こう考えた。
智に働けば角が立つ。
どこへ越しても住みにくいと悟った時、
詩が生れて、画が出来る。智に働けば角が立つ。

Desi5n
8l4ck

HU HAND WORK
DESIGN STUDIO JAPAN

'음영이 들어간' 디자인

Shady design

'음영이 들어간' 디자인은 빛과 음영 간의 격차가 특징입니다. 천천히 살펴보면 명암의 대비가 강하고 심플하며 대담합니다. 그리고 명확해 보이지만 어딘가 납득할 수 없는 기묘한 인상을 풍깁니다.

그리고 메시지나 스토리에서도 강한 대비로 인한 이질감 같은 것을 느낄 수 있습니다. 외면과 내면의 불균형으로 생겨난 미스터리한 느낌은 보는 사람의 눈과 마음을 쉽게 놓아주지 않습니다. 굉장히 인상이 강한 디자인입니다.

SHADY DESIGN 39

◀ 인물에 강한 음영을 넣는다

검은색 배경도 어둡게만 설정하지 말고 다른 요소를 더해 가며 인물의 음영과 동화시킴으로써 한층 더 음영의 감각을 살립니다. 이 사진에서는 핀트를 살짝 어긋나게 설정한 것도 하나의 연출 요소입니다.

실제 마스크를
만들어서 촬영한다

배경을 지저분한
느낌으로 연출한다

여러 사람의 얼굴을 합성한다

마스크에 여러 사람의 얼굴이 비친 듯한 이미지를 연상하며 작업했습니다. 비친
얼굴은 합성이지만 마스크는 실제로 만들어서 촬영했습니다. 꽤 강한 노이즈를 주
어 '음영이 들어가게' 조정합니다. 배경도 지저분해 보이도록 연출함으로써 한층
더 '음영이 느껴지게끔' 디자인했습니다.

메인 이미지를
거칠게 가공한다

1 보라색과 거친 이미지를 사용한다

보라색은 미스터리한 인상을 지니고 있습니다. 더욱이 메인 이미지를 거칠게 가공함으로써 미스터리한 분위기로 음영의 감각을 연출합니다.

2 표리일체, 양면성을 표현한다

여성의 얼굴 반대쪽에 인형의 얼굴을 합성함으로써 인간이 지닌 양면성과 여성의 심리를 표현합니다. 양쪽 얼굴에 음영이 들어가도록 빛을 조절합니다.

3 해골과 석상을 사용한다

해골(두개골)을 넣은 디자인은 직접적으로 음영이 표현됩니다. 거기에 석상을 조합해 음영을 넣음으로써 독특한 콘셉트의 디자인으로 완성되었습니다.

1

여성의 얼굴 반대쪽에
인형 얼굴을 합성한다

해골(오른쪽 아래)과
석상(왼쪽 위)을
조합한다

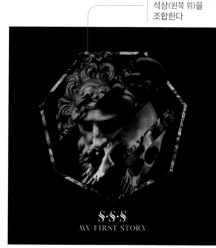

2

3

'음영이 들어간' 디자인을 만들려면?

[PHOTO] 사진

음영이 느껴지는 여러 가지 요인을 조합한다

검은 배경과 흑백 사진, 강한 음영이 들어간 사진을 고르면 좋습니다. 또 인물의 방향도 중요합니다. 아래쪽이나 옆쪽을 보고 있거나, 정면을 향하고 있어도 시선이 인상적인 사진을 사용하면 잘 매치됩니다. 보여주는 방식도 고민하는 것이 좋습니다. 약간 알아보기 힘들고 명확하지 않게 연출하면 음영이 더욱 부각됩니다.

오른쪽 디자인은 사진의 검은색 배경에서 음영을 느낄 수 있습니다. 또한 핀트를 살짝 어긋나게 하면 명확하지 않은 인상을 주고, 음영도 표현됩니다.

point ❶

검은색 배경은 '음영을 느끼게 하는' 하나의 요소입니다. 검은색 배경과 인물의 음영을 동화시켜 음영의 감각을 한층 더 부각합니다.

point ❷

핀트를 어긋나게 한 것도 '음영을 느끼게 하는' 하나의 요소입니다. 이것보다 더 흔들린 이미지도 괜찮습니다.

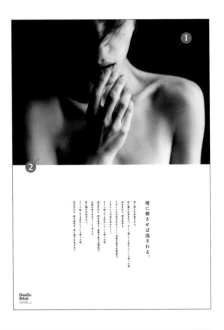

[COLOR] 색

검은색과 어두운 톤이 중심이 된다

'음영이 들어간' 이미지로 연출하고 싶을 때는 검은색이나 어두운 톤이 좋습니다.

오른쪽 디자인에서는 석상과 해골 이미지를 대부분 어둡게 설정했습니다. 디자인 포인트로 대리석 무늬에 파란색과 금색을 넣어 재미를 더했습니다.

● C80 M70 Y70 K60
R41 G45 B44 / #292d2c

● C25 M15 Y15 K0
R201 G206 B209 / #c9ced1

● C75 M68 Y65 K30
R71 G71 B72 / #474748

● C0 M0 Y0 K100
R0 G0 B0 / #000000

● C60 M50 Y50 K0
R121 G123 B119 / #797b77

● C95 M75 Y45 K10
R43 G72 B103 / #2b4867

● C5 M25 Y70 K0
R231 G198 B99 / #e7c663

[DECORATION] 장식

스토리가 들어간 장식으로 정리한다

'음영이 들어간' 디자인은 지면 안에 이질적인 스토리가
담긴 것이 좋습니다.

예를 들면, 디자인에서 겉과 속을 보여주거나 시선을 넣
고 빼는 식으로 표현합니다. 의도적으로 명확히 구분되
지 않는 이질적인 느낌을 가미하면 기묘한 분위기가 연
출됩니다. 또한 검은색 면적을 전체적으로 넓게 설정하
고, 문자는 겨우 읽을 수 있을 정도로 거칠게 가공하거
나 삐뚤게 설정하기도 하고, 부분부분 잘라 내는 식으로
이미지를 만들어 보세요.

point ❶

종이는 흰색이 아닌 옅은 보라색을 사용합니다. 보라색
은 미스터리한 인상을 줍니다.

point ❷

한눈에 바로 알아보기 힘들 정도로 거칠게 가공합니다.

[TYPOGRAPHY] 문자

메인 비주얼의 이미지를 고려해
문자를 가공한다

'음영이 들어간' 이미지로 만들고 싶을 때는 문자 자체
를 구부러지게 하거나, 가는 선을 넣어서 잘 알아보기
힘들게 가공하는 것이 잘 어울립니다.

비주얼 자체에 임팩트가 있으므로 그 이미지를 무너뜨
리지 않는 서체로 고르세요. 고딕체나 산세리프체보다
명조체, 세리프체가 더 잘 어울립니다.

❶ FEMORALIS
Regular

Graphic Design

❷ Times Italic

Graphic Design

❸ A-OTF A1 Mincho
Std Bold

グラフィックデザイン

❹ 만든 서체

Design Index

P.054

일러스트를 무작위로 배치
한다

P.056

석양에 비친 실루엣 사진
을 사용한다

P.057

밝은 색감으로 디자인을
정리한다

P.057

투박한 문자를 사용한다

P.057

원색으로만 구성한다

P.060

사진에 꽃 일러스트를 첨
가한다

P.062

채소를 모티브로 건강을
이미지화한다

P.063

수채화로 신선한 인상을
준다

P.063

꽃을 조합한 이미지를 만
든다

P.063

목재 테이블을 활용해 신
선한 느낌을 살린다

P.066

연상을 통해 디자인을 고
민한다

P.068

은은한 배색과 종이 텍스
처를 사용한다

P.070

곡선으로 부드러움을 연출
한다

P.071

연한 색 그러데이션으로
부드러운 느낌을 연출한다

P.071

은은한 톤의 모티브를 사
용한다

P.071

파스텔컬러를 사용한다

P.074

화려함을 표현한다

P.076

여성 일러스트를 사용해
디자인한다

P.077

핑크색 한 가지만 사용한
다

P.077

문자에 섬세한 곡선으로
효과를 준다

P.077

여성의 강인함과 부드러움
을 동시에 표현한다

P.080

로맨틱한 요소를 삽입한다

P.082

두 장의 사진으로 스토리
를 만든다

P.083

사람의 그림자를 사용해
정보량을 줄인다

P.083

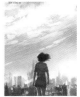

저녁 하늘을 바라보는 모
습을 설정한다

Design Index

P.117
밝은 느낌의 무늬를 넣는다

P.117
색과 포즈에 변화를 준 버전

P.120
낙서한다

P.122
무늬를 자유롭게 배치한다

P.123
문자를 각기 다르게 디자인한다

P.123
찢어진 종이 효과를 낸다

P.123
심플한 손글씨 문자를 사용한다

P.126
캐릭터를 사용해 디자인한다

P.128
사진과 문자를 장난스러운 느낌으로 연출한다

P.129
전면 일러스트로 스토리를 보여준다

P.129
규칙적인 배치와 컬러풀한 배색을 사용한다

P.129
문자와 사진 모두 크게 배치한다

P.134
음식을 가운데 둔 단란한 분위기로 따뜻함을 표현한다

P.136
웃는 얼굴의 사진을 사용한다

P.137
연한 베이지색을 배경으로 사용한다

P.137
일상에 녹아들게 한다

P.137
가족의 온기로 따뜻함을 표현한다

P.140
특별할 것 없는 장면을 사용한다

P.142
붓글씨를 사용한다
(포스터)

P.143
붓글씨를 사용한다
(웹 사이트)

P.143
일본 느낌의 일러스트를 사용한다

P.143
손맛이 느껴지는 일러스트를 사용한다

P.146
장엄함이 느껴지는 사진을 사용한다

P.148
보여주고 싶은 정보 외에는 모두 생략한다

P.149
배경에 이미지를 삽입해 신비로운 느낌을 낸다

Design Index

P.183

화지+검은색+금색으로 디자인한다

P.183

짙은 초록색+금색으로 디자인한다

P.186

엠블럼처럼 디자인한다

P.188

와인레드 컬러를 사용한다

P.189

클래식한 모양과 장식 괘선을 사용한다

P.189

검은색+금색의 이미지를 사용한다

P.189

파란색+은색의 이미지를 사용한다

P.194

클로즈업해서 배치한다

P.196

앙각 촬영한 사진을 사용한다

P.197

일부를 테두리에서 벗어나게 한다

P.197

배경과 콘트라스트를 준다

P.197

잘라낸 이미지를 컬러로 채운 배경에 배치한다

P.200

빨간색 라인과 이탤릭체를 사용한다

P.202

구도를 비스듬하게 설정한다

P.203

테두리를 벗어나게 한다

P.203

입체적으로 표현하고 지면에서 돌출시킨다

P.203

거리감을 준다

P.206

검은색×금색×빨간색 배색을 사용한다

P.208

검은색의 강인함을 이용한다①

P.208

검은색의 강인함을 이용한다②

P.209

검은색의 강인함을 이용한다③

P.208

문자를 굵게 설정한다

P.208

문자와 사진을 빽빽한 느낌으로 겹치게 배치한다

P.209

크게 배치한다

P.214

암흑 속에서 고개를 치켜들다

Design Index

P.216

사랑을 나누는 장면을 묘사한다

P.217

라이브 장면으로 공연장의 열기를 표현한다

P.217

사진이 꽉 차게 최대한 확대한다

P.220

사진을 겹쳐 표정의 변화를 표현한다

P.222

연기를 활용한 커버 아트 ①

P.222

연기를 활용한 커버 아트 ②

P.223

CG와 실물을 합성한 커버 아트①

P.223

CG와 실물을 합성한 커버 아트②

P.223

일러스트를 사용한 커버 아트

P.223

반투명한 비닐을 사용한 커버 아트

P.226

여성 주변에 손맛이 느껴지는 문자를 무늬로 삽입한다

P.228

지면을 비스듬하게 설정해 속도감을 준다

P.229

문자를 대담하게 변형한다

P.229

사선으로 레이아웃에 재미를 더한다

P.229

도형과 문자를 추상적으로 표현한다

P.234

모노톤 이미지로 설정한다

P.236

모노톤×넓은 여백

P.237

그리드를 사용한다

P.237

채도가 낮은 파란색을 사용한다

P.237

하이 콘트라스트를 준 흑백 사진을 사용한다

P.240

문자 모양 안에 이미지를 삽입한다

P.242

콜라주와 그러데이션을 매치시킨다

P.243

세로로 긴 직사각형의 사진을 엇갈리게 배치한다

P.243

박스 모양으로 조합하고 콘트라스트를 강하게 준다

P.243

지면에 사선 형태의 면을 삽입한다

P.246

거친 질감의 사진을 사용한다

P.248

프로파간다 포스터 느낌으로 디자인한다

P.249

긁힌 느낌이 나는 문자를 사용한다

P.249

필름 재질로 설정한다

P.249

사이키델릭하게 표현한다

P.254

실루엣에 도시 이미지를 겹치게 설정한다

P.256

빛나는 선과 도형을 사용한다

P.257

강한 빛을 비추어 미래적인 느낌을 표현한다

P.257

기계 장치 효과를 준다

P.257

광선처럼 보이는 황록색을 사용한다

P.260

사람의 생기를 철저히 제거한다

P.262

도형과 낯선 언어를 조합한다

P.263

물체가 공중에 떠 있는 느낌으로 연출한다

P.263

두 버전으로 양면성을 묘사한다①

P.263

두 버전으로 양면성을 묘사한다②

P.266

보라색 빛으로 미스터리함을 표현한다

P.268

빛을 비주얼로 활용한다

P.268

컬러 빛으로 화려한 분위기를 연출한다

P.269

야간 조명을 비춘 것 같은 사진을 사용한다

P.269

네온관처럼 표현한다

P.272

인물에 강한 음영을 넣는다

P.274

여러 사람의 얼굴을 합성한다

P.275

보라색과 거친 이미지를 사용한다

P.275

표리일체, 양면성을 표현한다

P.275

해골과 석상을 사용한다

∘ 지은이 프로필

오자와 하야토(尾沢早飛)

여러 디자인사에서 일해 오다 2008년에 프리랜서로 독립했다.
광고, 에디토리얼, CD 재킷, WEB 등의 아트 디렉션 및 디자인을 담당한다. 2008년에는 첫
개인전 「Rinkage」를 개최했고 2013년 4월 주식회사 'cornea design'을 설립했다.
BEAMS T, BLUE NOTE 도쿄 광고물, BLUE NOTE JAZZ FESTIVAL, BLUE BOOKS cafe의
총괄 아트 디렉션, 의류 브랜드 비주얼 컨설팅 등 장르를 넘나들며 활약하고 있다.

∘ 집필 협력

cornea design
데루아키 다바타(田畑輝論)
후시키 가즈히로(伏木一博)
나카모리 마린(中森真倫)
이코마 하루나(生駒春奈)
LAX
겐이치 우치다(内田健一)

○참고문헌

오자와 하야토(2018)『디자인 기본 노트(デザインの基本ノート)』SB크리에이티브

○소재

iStock : https://www.istockphoto.com/jp
Adobe Stock : https://stock.adobe.com/jp/

옮긴이 김영란

경희대학교와 중앙대학교 대학원에서 공부했고, 현재는 전문 번역가로 활동 중이다.
옮긴 책으로 《추억이 뭐라고》《토베 얀손: 창작과 삶에 대한 욕망》《해결하는 순간 성
과가 나는 직장의 문제 지도》《웃으며 읽을 수 있는 마법의 수학》《교황에게 쌀을 먹인
남자》《로봇소년, 학교에 가다》《공상 과학 탐험대 1-3권》《패션 종이접기》《잘 갔다
와, 똥!》 등이 있다.

일본 제작 스태프

본문 디자인 나이토비 유지(内藤悠二)
표지 디자인 니시타루미즈 아츠시(西垂水敦) 이치카와 사츠키(市川さつき / krran)
조판 파잉크
편집협력 파잉크
편집 스즈키 유타(鈴木勇太)

이미지를 구현하는 마법!
디자인 대사전

펴낸날 2021년 8월 25일 초판 1쇄 발행
 2024년 5월 10일 초판 3쇄 발행

지은이 오자와 하야토
옮긴이 김영란
펴낸이 김병준
펴낸곳 (주) 우듬지
주 소 서울특별시 강남구 논현로 71길 12
전 화 02)501-1441(대표) | 02)557-6352(팩스)
등 록 제16-3089호(2003. 8. 1)

편집책임 한은선 **디자인** 이수연
ISBN 978-89-6754-116-3 13650